KB148301

아름다움이
너를 구원할 때

아름다움이
너를 구원할 때

아름다운 존재가 되는 미학 수업

김요섭 지음

그린비

프롤로그

아름다움이 사라지고 있습니다. 빈자리를 채우는 예쁜 것은 매끈하고, 깔끔하며, 잘 팔립니다. 쇼윈도에 전시된 상품, 온라인 매장의 끝도 없이 이어지는 화면은 시선을 붙잡지요. 흠잡을 데가 없기에 아무 문제가 없다고 생각할지 모르겠지만 안타깝게도, 그곳에 아름다움은 존재하지 않습니다.

신체 역시 전시되는 상품과 다르지 않습니다. 근육질의 육체와 깔끔하게 왁싱된 피부로 대변되는 매끈한 몸은 언제든 교환될 수 있는 기성품처럼 변해 가고 있습니다. 어떤 부정성도 없는 모양은 쉽게 계산되며 대체되고 있지요. 결코 교환될 수 없는 것에만 머물 수 있는 아름다움은, 계속해서 멀어지고 있을 뿐입니다.

비록 교환될 수 있는 상품 시스템에서라도 아름다움은 완전히 사라진 것은 아닙니다. 그 빈자리는 어느 순간, 자신의 텅 빈 상태를 알려 줍니다. 느닷없이 느껴지는 불안으로 증명하거나, 배가 부른데도 계속 먹고 싶은 육체의 허기짐으로 나타납니다. 기이한 공허감은

부조리한 일상처럼 억눌러지거나 사라지지도 않습니다.

우리의 진짜 모습을 되찾아야 합니다. 상실의 시대에 사라져 간 본래의 실존은 그것과 관계 있기 때문입니다. 상품처럼 계산될 수 없고, 팔릴 수도 없는 아름다움을 향한 여정 속에 도착하는 무언가와 관계만이 진정한 자신을 되찾게 합니다. 만약 낯선 모험을 포기하고 단지 계산되는 것만이 아름답다고 인정한다면, 결국 우리 역시 상품처럼 소비되며 사라질 것입니다.

혹시 이렇게 물을지도 모르겠습니다. '아름다움을 이야기하면서 왜 이렇게 부정적인가요, 긍정성의 아름다움도 있는 것 아닌가요?' 라고 말입니다. 그러나 다른 가능성이 배제된 매끄럽고 단순한 '좋아요'는 아름답기 어렵습니다. 부정성은 내가 아닌 것과의 연결이며, 다 이해할 수 없는 아름다움의 이면에 머무를 때, 잠시 마주칠 수 있는 것이기 때문입니다. 그 마주침의 장소는 단적으로 말하자면, 죽음과 맞닿는 내면 깊은 곳 어딘가일 수 있습니다.

이 책은 우리가 상실해 버린 그곳에 다가가 보고자 합니다. 아름다움이자 진정한 나 자신이 있는 곳을 향해 불가능한 여정을 떠나면 좋겠습니다. 도대체 아름다움이 무엇인지, 어떻게 존재하며, 그 형태는 어떠한지. 아름다움을 깨닫게 된 나는 어떤 존재일 수 있는지 나누어 보고 싶습니다.

물론 이는 쉬운 일은 아닙니다. 미학 전반의 사유와 철학의 주요 지점을 넘나드는 여정이기도 하기에, 난해한 부분도 있을 겁니다. 그럼에도 불구하고, 텍스트의 여행을 함께 떠나면 좋겠습니다. 미적 사

유를 경험하고, 비로소 진정한 자신과 마주하는 순간을 경험한다면 더 바랄 것이 없겠습니다.

2024년 2월

김요섭

차례

프롤로그　05

1. 아름다움이란 말이야!　11
　　－ 아름다움의 미학적 의미

2. 멀어지는 것을 사랑할 수 있을까요?　21
　　－ 아름다움의 인식론적 측면

3. 이해할 수 없어야 사랑스럽다니?　30
　　－ 타자성과 신비로서의 아름다움

4. 어떻게 '진리'가 변할 수 있죠?　40
　　－ 관계 속에서 생성되는 진리

5. 사랑과 아름다움이 있기 위해 신이 꼭 필요한가요?　49
　　－ 신성의 지점에서의 진리

6. 다시 사랑할 결심　59
　　－ '신·정의·사랑·아름다움'의 진리 형식

7. 매번 그곳을 다시 찾아야만 한다고?　68
　　－ 진리의 도착과 기다림의 문제

8. 자신도 모르는 몫을 선물할 수 있을까?　79
　　－ 정의란 무엇인가

9. 당신을 교란시키는 바깥에서 온 손님　91
　　－ 판단중지

10. 작은 죽음이란? 100

　　　 − 미학적 죽음과 새로움의 형식

11. 죽음 안에 있는 동시에 죽음 바깥에 있다? 109

　　　 − 죽음을 앞서 본 존재의 새로운 시선

12. 차가운 열정이라니요? 118

　　　 − 미학적 존재론

13. 계산 없음을 향해 가라고요? 128

　　　 − 타자를 향한 주체

14. 잠깐 도착할 수밖에 없는 것을 계속 기다리라고요? 140

　　　 − 기다림 안의 존재

15. 계속해서 차연하라! 155

　　　 − 노마드적 존재론

16. 인생은 B와 D 사이? 165

　　　 − 능동적 허무를 향한 지향성

17. 미완성인 채로 남으라고요? 183

　　　 − 무위의 공동체

에필로그 197

찾아보기 198

일러두기

- 본문 중 대화로 이루어진 부분에서 말하는 이가 학생일 때는 S, 선생님일 때는 T로 표기했다.
- 단행본·정기간행물 등의 제목에는 겹낫표(『』)를, 논문·단편·영화·TV 프로그램 등의 제목에는 낫표(「」)를 사용했다.
- 외국어 고유명사는 2002년 국립국어원에서 펴낸 외래어표기법을 따르되, 관례가 굳어서 쓰이는 것들은 그것을 따랐다.

1. 아름다움이란 말이야!

―아름다움의 미학적 의미

S: 아름다움이란 '예쁜' 거 아닌가요?

T: 미학에서 아름다움은 일반적으로 이야기하는 '예쁘다', '보기 좋다', '멋있다'는 표현들과는 관계가 없을 수도 있어요.

S: 그럼 안 예쁜 거예요?

T: 어쩌면 학생이 얘기한 지점에 더 가까울지도 모르겠어요. 그것은 어떠하다고 딱 잘라서 말하는 순간, 우리로부터 멀어지는 것 안에 있는 진리와 같거든요.

S: '멀어지는 것 안에 아름다움이 있다'… 무슨 말인지 도무지 모르겠어요.

T: 그럼 예를 들어 볼게요. 벚꽃이 떨어질 때, 우리는 아름답다고 하잖아요. 그건 꽃이 가진 형태의 아름다움 때문이라기보다, 어쩌면 그 꽃이 아주 짧은 동안만 우리 곁에 있고, 어느 순간 바람에 흩날려 버리기 때문일지도 몰라요. 순식간에 떨어져 내리는 찰나를 너무 아름답다고 느끼는 반면, 만약 벚꽃이 떨어지지 않고

365일 계속 그 상태로 있다면 어떨까요? 과연 우리가 지금처럼 '벚꽃 엔딩'을 부르며 아름답게 바라볼 수 있을까요?

S: 그럼 '사라지고 없어지는 것'이기에 아름다울 수 있다는 거네요?

T: 네, 맞아요. 멀어져 가야만 한다는 게 부정적인 의미만은 아니에요. 오히려 내년에 다시 있을 벚꽃의 새로운 생성을 기다리는 일이기도 하겠지요. 또 다른 탄생을 향한 우리의 감정은 '피고, 흩날리고, 다시 피는' 일의 연속성 어딘가에 있을 것이고, 그런 아스라한 감정을 아름답다고 말할 수 있을 겁니다. 오직 그 방식으로, 소유하지 않은 채여야 사랑하는 감정을 간직할 수 있지 않을까요? 무엇인가 소유하는 감정은 결코 오래가지 않잖아요?

S: 그런 것 같기도 해요. 옷을 살 때, 고르고 비교하고 입어 보고 하는 과정은 참 좋은데요. 막상 며칠 지나지도 않아서 언제 그랬냐는 듯이 물건에 대한 애정이 사라지더라고요. 뭘 갖는다는 게 그리 오래가는 감정은 아닌 것 같아요.

T: 그렇죠. 그래서 아름다움은 거기에 없다고 말할 수 있는 거예요. 계속 아름답기 위해서 아름다움은, 아름답다고 소유하려 하는 이로부터 멀어져야만 하거든요. 꼭 그 사람이 싫어서 도망간다는 의미가 아니라, 그에게 유일한 존재로 다시 사랑받고 싶어서라고 말하면 어떻겠어요? 그렇다면 아름다움이 '단지 예쁘다고 생각하는 것에서 멀어지려고 하는 곳에 있다'라는 말을 이해할 수 있겠지요?

아름다움이 너를 구원할 때

영화 명대사로
읽는 미학

"넌 이제 예술이 무엇인지 알게 된 거야."

할리우드 영화의 거장 스티븐 스필버그 감독의 자전적 이야기를 담은 작품 「파벨만스」(2023)의 대사 한 토막으로 이야기를 시작해 보겠습니다.

예술가인 어머니와 엔지니어인 아버지 사이에서 태어나 중산층 가정에서 유복한 아이로 성장해 가는 '파벨만'. 그는 어릴 때부터 필름 카메라로 촬영하는 것을 좋아합니다. 재미있는 장면을 찍어서 가족과 친구들 앞에서 상영하고 그들이 기뻐하는 모습을 즐기죠. 그러나 고등학생이 된 어느 날, 그는 느닷없이 가족의 충격적인 비밀을 알게 됩니다. 그 사건 때문에 이전의 자신으로는 도저히 돌아갈 수 없을 뿐 아니라, 설상가상으로 부모님마저도 각자 따로 살게 되죠.

그의 치유할 수 없는 상처는 작품에도 영향을 미칩니다. 보이스카우트 친구들을 배우로 출연시켜서 전쟁 영화를 찍던 파벨만은 대본에 없는 이상한 장면을 연출합니다. 마지막 전투 신, 정신없이 총을 쏘던 주인공은 문득 주위를 살펴봅니다. 동료들은 쓰러진 채 내버려져 있지요. 살아남기 위해 열심히 싸웠으나 모두 죽어 버렸고, 자신이 마지막 생존자가 된 것입니다. 주인공은 텅 빈 표정으로 한동안

서 있습니다. 그리고 폐허로 남은 그곳을 홀로 터벅터벅 걸어가지요. 카메라는 쓸쓸한 그의 뒷모습을 한동안 비추다가 영화는 끝납니다.

이는 파벨만의 심경을 그대로 묘사한 것이기도 합니다. 엔딩 크레딧이 올라갈 때 그는 예술가인 엄마 '미치'의 표정을 살핍니다. 그녀는 감정을 주체하지 못하고 눈물을 흘립니다. 미치는 영화가 끝나고 그에게 다가가서 전합니다. '넌 이제 예술(아름다움)이 무엇인지 알게 된 거야'라고 말입니다. 고통스러운 비밀이 단지 아픔으로만 남아 있지 않고, 예술적 승화가 이루어졌음을 엄마는 누구보다도 먼저 안 것이죠. 단순히 재능으로 만들어졌던 이전까지의 작품들을 넘어서, 진정한 아름다움에 이른 작품에 아낌없는 찬사를 보냅니다.

그럼에도 불구하고 파벨만은 전혀 즐겁지 않습니다. 그의 내면은 마지막 장면처럼 산산이 찢겨 있을 뿐이지요. 동료의 죽음을 어찌할 수 없는, 혼자만 살아남은 주인공처럼 말입니다. 영화가 끝났고 예술이 무엇인지 깨달았다고 해도, 자신을 둘러싼 현실을 결코 아무 일도 일어나지 않았던 때로 되돌릴 수 없기 때문입니다.

그렇다면 '예술을 이해하게 되었다'라는 말의 의미를 좀 더 살펴볼까요? 그것은 그가 연출한 장면처럼 이미 돌이킬 수 없이 멀어져 버린 것과 관계가 있습니다. 폐허로 변해 버린 장소나 전우의 죽음을 향한 텅 빈 마음과 비슷하지요. 동시에 파탄 나고 만 가족 관계와 그 사건을 온전히 경험한 파벨만의 내면과도 다르지 않습니다. 고통과 상처를 영화 이미지로 승화시켰기에 예술 작품이 탄생한 것이죠.

정리하자면, 예술은 결코 단순한 '예쁨'일 수 없고, 고통스럽지만

우리로부터 멀어지는 것 가운데에 있습니다. 더 나아간다면 떠남을 그 자체로 받아들이는 일이지요. 이는 한 명의 어른이자 진정한 아름다움을 간직한 사람이 되는 과정이기도 합니다.

아름다움에 머무는
낯선 생각

부정성에 머무르기

「파벨만스」에서 톺아본 아름다움은 무엇이었나요? 미치는 폐허가
된 파벨만의 내면을 통찰하고, 비로소 그가 예술이 뭔지 알게 되었다
고 했습니다. 재앙과 같은 사건은 그를 이전의 일상으로 돌아갈 수
없게 만들었죠.

　　우리를 예전으로 돌아갈 수 없게 만드는 어떤 상처는 존재를 찢
기도 합니다. 살이 찢겨서 벌어진 모습을 떠올리면 끔찍하게 느껴질
겁니다. 하지만 고통받는 존재에게라면, 열린 상처 덕분에 비로소 부
정성에 머무르는 아름다움이 도착할 수도 있습니다.

　　'헤겔'이라는 철학자는 '부정성에 머무르는 일'[1]이 아름다움을 위
해 꼭 필요하다고 말하기도 했지요. 파벨만 역시 부정적인 사건의 이
면을 보는 일을 포기하지 않았습니다. 카메라를 들고 끝까지 그 장면
을 찍었으며, 작품으로 승화시켜 가며 부정성을 품었죠.

　　역사를 돌이켜 보면 부정성을 품기는커녕 약자에게 떠넘기려
했던 사건들을 쉽게 찾을 수 있습니다. 감당하지 못할 역병과 재난이
닥쳤을 때, 대중의 두려움을 해소하기 위해 이를 대리할 희생양을 찾

1　게오르그 빌헬름 프리드리히 헤겔, 『정신현상학』, 김양순 옮김, 동서문화사, 2016.

아름다움이 너를 구원할 때

았죠. 다수가 감당하기 힘들다는 이유와 통치체제의 안정성 확보를 위해 약자는 오명을 쓰고 사라져야만 했습니다. 도무지 이해할 수 없는 것을 빨리 없애 버리고 싶은 우리의 나약함에서 벌어지는 일이었지요.

그러나 보통 사람들의 미감과 달리, 예술가는 역병이나 재난을 단선적 시선으로 보지 않았습니다. 파벨만처럼 다르게 보고, 낯선 아름다움을 찾았죠. 어쩌면 그들 덕분에 부정적인 것과 긍정적인 것의 경계는 모호해져 갈 수 있었습니다.

이렇듯 가치 판단의 이분법을 넘어서는 아름다움은 오로지 긍정적인 의미의 '좋아요'도 아니며, 단지 무작정 두려움을 견디는 부정적인 일도 아닙니다. 헤겔이 말하는 부정성에 머무르는 일은 어느 한 곳에 고착되는 일이 아니기 때문이죠.

아름다움은 오직 소유하려는 것으로부터 멀어져 가며 머물 뿐입니다. 긍정적이든 부정적이든 한쪽으로 심리적 부착이 일어나는 일이 아니지요. 다만 긍정성의 매력에 쉽게 빠지기 쉬운 만큼, 부정성의 아름다움에 머무르는 일을 고민해 보아야 하겠습니다.

덧붙이자면 부정성은 우리 내면의 열등감, 시기심, 죽음 충동의 감정을 다시 들여다보는 일과 밀접한 관련이 있습니다. 무의식적인 것을 꽁꽁 감추려 들거나, 제거해 버리려는 노력은 희생양을 찾던 과거를 계속 답습할 뿐입니다. 오히려 부정성을 그 자체로 환대할 수 있을 때, 비로소 아름다움은 도착할 수 있습니다.

흔적과 의미

흔적은 지울 수 없는 상처처럼 자신 속에 있는 어떤 바깥입니다. 자기 안에 들어왔으나 나를 반대하며 융기하는 사건이기도 하죠. 이는 파벨만에게는 가족 문제였습니다. 불편한 진실은 알게 된 순간부터 그를 계속해서 괴롭혔습니다. 돌이킬 수 없는 사건은 내 속에서 통제를 벗어난 채, 나를 넘어서 있죠.

흔적은 결코 의지로 제어하거나 없었던 것으로 만들 수 없습니다. 불가능한 상황에 맞닥뜨린 주체는 이를 회피하거나, '의미화'라는 방식을 통해 넘어서려 합니다. 여기서 의미화란 새로운 뜻이나 가치를 부여해서 자기 인식으로 포획하는 하나의 방법이죠.

예를 들면 연인에게 "나를 사랑해?"라고 말하는 상황을 떠올려 보세요. 이 물음은 상대의 감정 일부를 순간적으로 사로잡는 일입니다. 비록 "그래, 사랑하지"라는 대답을 들었다 하더라도 진짜 사랑이란 다 말해질 수 없지요. 사랑이라는 감정은 계속 움직이며 한곳에 머물러 있지 않기 때문입니다. 따라서 상대에게 계속 확인받으려 하기 쉽습니다. 언어로 포획된 무엇은 항상 실재보다 부족하다고 느끼기 마련이니까요.

도무지 이해되지 않는 상황을 우리는 참기 힘들어합니다. 해석되지 않는 두려움을 회피하고자 인식은 바깥에서 들어온 무엇을 재빨리 식별하고 판단하려 하죠. 자신과 비슷한 어떤 것으로 변용시키고 안정을 찾으려 합니다. 이는 주체가 통제 바깥에 있는 것을 '의미화'하며 소유하려는 욕구이기도 합니다. 내 속의 나 아닌 흔적을 조

급하게 자기와 같은 것으로 바꾸려 하는 일과 연결될 수 있죠.

그러나 성급히 소유하려는 것이 아닌, 예술적 승화의 방식도 존재합니다. 지울 수 없는 과거를 이해할 수 없음에도 계속해서 품고, 더 나은 작품을 만들어 나갔던 파벨만의 사례도 있죠. 부정성에 머무르는 기다림은 마침내 상처의 흔적을 아름다운 이미지로 재탄생시킵니다.

예술적 승화는 도저히 어찌할 수 없는 '카오스'(chaos) 상태를 어떤 '코스모스'(cosmos)로 바꾸는 일이라고 할 수 있습니다. 물론 작가가 새롭게 만든 낯선 배치 역시 완벽히 통제된 상태를 말하는 것은 아닙니다. 그렇다면 그건 '의미'밖에 없는 확고부동한 상태일 뿐이죠. 다만 자신이 창조한 스타일은 혼돈과 질서가 섞여 있는 일종의 형태라고 할 수 있겠죠.

이는 '자크 데리다'라는 철학자의 '나타날 수 없는 것과 나타날 수 있는 것 사이의 불가능한 지점에서 생성되는 것'[2]이라는 말로 바꿀 수도 있습니다. 여기서 '나타날 수 없는 것'은 혼돈 그 자체일 것이고, '나타날 수 있는 것'은 의미화된 규칙과 질서라고 해석할 수 있겠죠. 그렇다면 불가능한 지점에서 나타난 어떤 사건은 파벨만에게 있어서 **흔적과 의미 사이의 어딘가에서 생성된 아름다움**이라 할 수 있습니다.

2 자크 데리다, 『마르크스의 유령들』, 진태원 옮김, 그린비, 2014.

생각 나누기

▼

1. 일상에서 만나는 아름다움에는 무엇이 있는지 구체적 경험
 을 나누어 봅시다.
2. 파벨만과 같이 부정적인 사건을 마주한 경험이 있다면, 어떻
 게 대처했는지 이야기해 보고, 그 사건이 아름다움으로 남을
 수 있는지도 말해 봅시다.
3. 파벨만이 아픔을 겪은 뒤 예술을 알게 되었다면, 진정한 아
 름다움이란 고통 없이는 불가능한 것인지, 그렇다면 자신에
 게 아름다움은 어떤 것인지 이야기해 봅시다.

아름다움이 너를 구원할 때

2. 멀어지는 것을 사랑할 수 있을까요?

―아름다움의 인식론적 측면

S: 멀어지고 있는 곳에 아름다움이 있다는 것이 뭔가 이해될 것 같으면서도 이해가 잘 안 되네요.

T: 그렇죠. 선생님도 가끔 헷갈릴 때가 있으니, 모른다고 자책할 필요는 없어요. 오히려 다 이해가 되지 않기 때문에, 아름다울 수 있거든요.

S: 네? 이해되지 않기에 아름답다니요. 또 이해가 잘 안 되려고 하는걸요?

T: 조금 난해한 것 같아도, 학생이 알고 싶어 하는 아름다움이 어디에 존재하는지에 대한 이야기니까 한번 집중해서 들어 보세요. 좀 쉬운 예를 들지요. 어릴 때 읽었던 책 중에 너무 쉬워서 그냥 읽고 지나가 버린 책이 있을 거예요. 잘 이해되지 않았거나 뭔가 에피소드가 있지 않은 한, 단지 쉽기만 한 책은 보통 기억에 남기 어렵거든요.

S: 네, 맞아요. 쉽게 읽은 책은 많았는데, 막상 제목을 이야기하라고

하면 기억이 잘 나지 않는걸요.

T: 그렇다면 만약 그중 몇 권이 지금 책장에 꽂혀 있다면, 꺼내서 읽어 보고 싶을까요?

S: 심심할 때 꺼내 볼 수도 있겠죠.

T: 질문을 약간 바꿔 보죠. 이미 읽었던 쉬운 책을, '처음 읽는 것처럼, 이해하지 못한 채'로 읽을 수 있을까요?

S: 그건 불가능하죠. 이미 내용을 다 이해해 버린걸요. 물론 기억이 오래되어서 잊어버렸을 수도 있지만, 아무튼 너무 쉬워서 재밌게 읽기는 어려울 거예요. 그동안 저의 문해력 역시 성장했을 테니까요.

T: 그렇죠. 이미 읽어 버린 책을 호기심 가득한 채로 다시 읽을 수는 없겠죠. 완전히 이해된 것은 더 이상 읽고 싶지 않을 테니까요. 그렇다면 이렇게 한번 정리해 볼까요. '다 이해되어 버리는 건 관계가 끝나 버리는 것을 의미'한다고요.

S: 완전히 이해되면 관계가 끝날 수도 있는 거군요?

T: 네, 맞아요. 다 이해된 책을 다시 재밌게 읽는 건 불가능하다고 했으니, 더 이상 매력적이지 않은 것이겠죠. 그렇다면 이를 '더 이상 나를 매혹하지 않는, 아름다움의 부재 상태'라고 말하면 어떨까요?

S: 다 이해된 것에는 아름다움이 없다는 말씀이죠?

T: 그래서 앞서 '이해가 다 되지 않기에 아름다울 수 있다'라고 말한 거예요. 이는 우리의 인식으로 전부 환원될 수 없어서, 항상 남을

수밖에 없는 어떤 여분과 같죠. 어쩌면 인식의 불완전성 때문에, 우리는 아름다움이 무엇인지 더 알고 싶고, 또 이해하고 싶기도 할 거예요.

영화 명대사로
읽는 미학

"마리오, 내가 쓴 시 구절은 다른 말로는 표현할 수가 없다네.
시란 설명하면 진부해지고 말아."

영화 「일 포스티노」(1996)는 『네루다의 우편배달부』[3]라는 소설을 극화한 작품입니다.

디소토라는 작은 섬에 '파블로 네루다'가 정착합니다. 세계적인 시인 덕분에 시골 마을에 우편물이 폭증하죠. 우편국은 어쩔 수 없이 배달부를 새로 뽑습니다. 그리고 '마리오'라는 가난한 청년이 일을 맡게 되면서 이야기가 본격적으로 전개됩니다.

마리오는 매일 우편물을 배달하며 네루다를 관찰합니다. 세계 곳곳으로부터 그에게 연정을 품은 편지가 끊이지 않는 것에 강한 호기심을 느끼지요. 기회가 될 때마다 그에게 질문을 하던 마리오는, 이것이 인연이 되어 대문호로부터 시와 은유에 대해 배웁니다. 결국 그는 메타포가 무엇인지 알게 될뿐더러, 그토록 원하던 사랑도 얻습니다. 영화는 이처럼 진정한 아름다움을 알게 된 존재의 일상이 변해가는 과정을 그리고 있습니다.

3 안토니오 스카르메타, 『네루다의 우편배달부』, 우석균 옮김, 민음사, 2004.

아름다움이 너를 구원할 때

대략적 줄거리는 이쯤으로 하고, 인용된 대사에서 네루다가 말한 '시를 설명하는 일'은 무엇을 의미하는지 생각해 볼까요? 예를 한번 들어 봅시다. 영화에서 마리오는 사랑하는 여인 '베아트리체'에게 헌정하는 시를 바칩니다. 만약 이를 설명하려 한다면, 이렇게 해석을 덧붙일 수 있겠죠. 시의 갈래는 서정시이고, 우편배달부가 사랑에 빠진 감정에서 썼고, 파블로 네루다라는 시인에게 영감을 받았으며 등등. 아마도 문학 시간에 시를 분석하는 방식으로 이해하려고 할 것입니다. 물론 이것 역시 시를 해석하는 하나의 길이기는 합니다.

하지만 네루다가 '진부해지고 만다'라고 말하는 지점은 다른 측면입니다. 그렇게 시가 쓰인 배경을 이해하고 의미를 파악한다고 하더라도, 결코 시를 온전히 이해했다고 말할 수 없지요. 만약 우리가 누군가를 '당신은 이러저러한 사람이야'라고 규정한다고 해 봅시다. 직업, 출신, 성별, 연령 등 어떠한 요소들을 말하더라도 그 사람을 다 표현하지 못하고 '빠져 있는 부분'이 반드시 존재합니다. 여전히 설명되지 않는 지점들이 있기 마련이며, 오히려 해석되지 않는 여분 덕에 독특함을 유지할 수도 있죠. 다 이해되지 않기에 계속해서 그를 특별하게 느낄 테니까요.

아름다움도 마찬가지입니다. 낱낱이 이해되고 파악되는 순간, 아름다움은 사라지고 맙니다. 네루다의 표현처럼 단지 '진부해질 뿐'입니다. 오직 다 해석되지 못한 여분이 있는 채로 유지될 때만 미학적입니다. 앞서 이야기한 지점과 연결해 보면 멀어져 가는 것과 함께일 때만, 계속해서 아름다울 수 있죠. 네루다의 대사는 바로 그 지점

2. 멀어지는 것을 사랑할 수 있을까?—아름다움의 인식론적 측면

과 연결되어 있습니다.

　노파심에 언급하지만, 그렇다고 아름다움을 전혀 모른 채로 가만히 있어도 된다는 말은 결코 아닙니다. 인식의 한계에도 불구하고, 부단히 아름다움을 느끼려 노력해야 하지요. 동시에 어떤 성급함을 버려야 합니다. 이해된 것에 아름다움은 없고, 그렇다고 이해하지 못한 것은 아름다움이 무엇인지 알 수도 없기에 역설적 상황을 견뎌야만 하죠. 아름다움은 진리와 같아서 결코 만만한 상대가 아니기 때문입니다.

아름다움이 너를 구원할 때

아름다움에 머무는
낯선 생각

아름다움은 우리의 인식으로 환원되면 사라져 버립니다. 이와 동시에 인식할 수 없는 아름다움 역시 어떠한 사건의 형태로 다가올 수 없게 됩니다. 무엇이 벌어졌다는 감각조차 할 수 없는 것을 아름답다고 말할 수 없지요. 그렇다면 아름다움은 우리에게 어떻게 수용되어야 할까요?

인상파 예술

인상파 화가를 한번 예로 들어 볼까요. 그들은 시시각각 변화하는 아름다움을 포착하고자 했습니다. 작가는 구체적 순간을 담길 원했기에 아틀리에보다 바깥에서 작업하려 했지요. 그들은 이전까지 주목한 적 없던 순간에 매혹되었습니다. 그것은 빛으로 유동하는 장소이며, 도착과 함께 멀어져 가는 순간이었죠. 쏟아져 내리는 빛과 사라져 가는 형태는 이전에 쓰지 않던 색감과 형태로 표현되어 작품을 역동적으로 만들었습니다.

빛의 향연이 끝없이 펼쳐지는 장소는 계속해서 멀어져 가기에 어떤 이름으로도 포획되지 않습니다. 이름이 불리는 것은 의미화되고 머물려 하기에, 이름 없는 것들만이 다시 유동할 수 있지요. 즉 '명명'(命名)되고 다시 '무명자'(無名者)가 되는 장소만이 계속해서 시선에서 사라져 가며 아름다움으로 남을 수 있습니다.

인상파 화가는 포착할 수 없는 찰나의 그 순간을 포착하고자 했습니다. 작품에 표현된 이상한 모순은 그들의 예술을 결코 단선적으로 해석하고 넘길 수 없도록 만들죠. 그것은 무엇보다 확실한 감각이나 동시에 모호한 장소를 열어 주는 것이기도 합니다. 어떤 고착된 이름으로 불릴 수 없는 가장 찬란한 순간. 오직 그 장소 없음이 아름다움, 사랑, 진리가 머무는 단 한 곳일 수 있습니다.

이상한 미로 찾기

'미로 찾기'를 해 본 적 있을 겁니다. 처음 들어서면 혼란스럽고 어디로 가야 할지 확신할 수 없습니다. 계속 헤매고, 다시 돌아가기도 하다 보면 느닷없이 길이 명확해질 때가 있지요. 그러나 미로의 마지막 통로가 확실해지는 순간, 출구를 찾았다는 기쁨도 잠시, 미로는 더 이상 미로일 수 없습니다. 그것은 완전히 다 이해되어 버린 책처럼 신비를 잃어버리고 맙니다.

그럼, 미로가 계속 미로이기 위해서는 어떻게 해야 할까요? 무엇보다 확실해지는 순간에 다시 모호해질 수 있는 어떤 방법이 필요하지 않을까요?

아름다움을 이해하려면 이처럼 어떤 모순 안에 머물러야 합니다. 아름다움은 완벽하고 명징한 인식 앞에는 모든 빛을 상실하고 말기 때문이죠. 우리의 시선 너머로 항상 물러나 있으면서도, 어느 순간 느닷없이 도착하는 손님이기도 해야 합니다.

그렇다면 아름다움을 인식하는 방법은 어떠해야 한다고 정리할

아름다움이 너를 구원할 때

수 있을까요? 그것은 목적지를 찾음과 동시에 또다시 미로를 헤매는, 이상한 미로 찾기여야 합니다. 이러한 기이한 중첩 상태는 일상적 인과관계로는 잘 파악되지 않죠. 명확한 문장으로 간명하게 설명할 수도 없습니다. 단지 찾음과 잃어버림이 동시적으로 발생하는 그 어딘가에 있다고 말할 수밖에는요.

생각 나누기

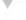

> 1. 누군가를 판단할 때 우리는 습관적으로 직업, 출신, 성별, 연령 등으로 이해하려 합니다. 그렇다면 이 요소들로 결코 다 표현할 수 없는, '빠져 있는 부분'에는 무엇이 있을까요?
>
> 2. 당신에게 결코 '해석되지 않는 여분'이자 독특함이 있다면 무엇이라고 생각하나요?
>
> 3. 마리오가 '메타포'를 알아 가는 과정은 짝사랑하던 베아트리체를 매혹하기 위한 언어와 분리되지 않습니다. 덕분에 자신만의 인생 이야기를 구축할 수 있었죠. 그렇다면 우리도 사랑하는 사람에게 혹은 상상 속의 이상형에게, 마리오처럼 시를 선물한다고 가정하고 한번 써 봅시다.

3. 이해할 수 없어야 사랑스럽다니?

─타자성과 신비로서의 아름다움

S: 선생님이 말씀하신 '이해할 수 없기에 아름답다'라는 말이 어렴 풋이, 이해될 것 같기도 해요.

T: 그렇다면 이 문장을 정말 아름다운 '사랑'에 한번 적용해 볼까요. '이해할 수 없기에 사랑스럽다'라고 표현해 본다면 말이죠.

S: 아니, 선생님, 이해되어야 사랑스러운 것 아닌가요?

T: 좀 전에 다 이해되면 매력이 없다고 하지 않았던가요? 쉽게 다 이해된 책은 재미없다면서요. 누군가에게 관심이 가고 좋아하는 마음은, 그 사람의 모든 것을 알지 못한 채로 시작돼요. 한창 사 랑하는 단계를 지나면, 안타깝지만 싸우거나 헤어지는 순간도 마주하게 되죠. 그때는 상대의 단점이 너무 잘 보일 거예요. 어쩌 면 화가 치밀어 오른 표정으로 '당신은 이래서 싫어' 같은 확정적 언어로 상처를 주고, 심할 경우는 갈라서기도 하겠죠. 그렇다면 대상을 확실히 파악했다는 것은, 더 이상 상대방에게 매혹될 수 없으며, 진정한 사랑이 부재하는 것이라 말할 수도 있겠지요.

S: 아름답기 위해서 혹은 사랑받기 위해서는, 다 알면 안 되는 것이 네요?

T: 미학적으로 말한다면, '타자를 향해 계속 다가가지만, 여전히 비밀로 남아 있는 지점이 있어야 한다'라고 할까요? 신비가 계속해서 신비일 수 있도록, 도와주어야 하는 것이기도 해요. 말이 어렵죠? 조금 다르게 말하자면, '누구보다 더 잘 알면서도, 끝까지 알 수 없음과 함께여야 한다'라고 할 수 있어요.

S: '타자', '신비'라… 좀 낯선 단어들이네요.

T: 타자는 내가 아닌, 나로 환원되지 않는 모든 것을 말해요. 세계와 동식물, 공기와 우주, 내 속의 무의식과 같은, 나와 다른 모든 것이죠. 그리고 신비는 베일에 싸인 채 감추어진 거예요. 그것이 무엇인지 알기 위해 다가가더라도, 끝까지 해석되지 않고, 이해될 수도 없는 것 자체를 의미한다고 생각하면 좋겠어요.

S: 그렇다면 계속해서 사랑하고 사랑받기 위해서는 다 이해하면 안 되기 때문에, 타자 혹은 신비인 채로 남는 부분이 있어야겠네요.

T: 그렇죠. 그래야만 사랑이 사랑인 채로 계속될 수 있을 테니까요. 다 이해될 수 없기에 매력적일 수 있고, 여전히 남아 있는 미지의 영역을, 더 잘 이해하고 싶은 욕망이 유지될 테니까 말이죠. 어쩌면 아름다운 사람으로 남는 일도, 같은 얘기일 수 있어요. 앞서 이야기한 아름다움을 다시 떠올려 볼까요. 그럼 '멀어져 가는 것에 아름다움이 머문다'라는 명제를 이렇게 바꾸어 볼 수 있겠죠? '다 이해될 수 없는 것 안에 아름다움은 머문다'라고 말이죠.

S: 혹시 좀 더 구체적인 예가 있을까요?

T: 박찬욱 감독의 「헤어질 결심」이란 영화를 혹시 보았나요? 영화에서 '서래'는 '해준'에게 이런 말을 해요. '당신의 미결사건이 되고 싶어요'라고요. 여기서 미결사건이란 해결되지 않은 사건을 말해요. 이를 연인 관계에 적용해 본다면, 결코 완성되지 않는 사랑을 하고 싶다는 말이 되겠지요.

S: 선생님, 완성되지 않는 사랑은 사랑이 아니지 않나요?

T: 그럼, 앞서 말한 내용과 비교해서 설명해 볼까요? 완성된 사랑을 완전히 '이해된 책'과 같다고, 한번 생각해 보세요. 완결되어 버린 것이기에 더 이상 매력을 느끼지 않게 될 겁니다. 연인 관계라면 결국 다투다가 헤어지거나 하겠지요. 그렇기에 서래는 미결사건이 되고 싶다고 말하는 거예요. 이는 정말 사랑하게 된 상대에게 계속해서 사랑받고 싶다는 새로운 표현이겠죠. 즉 끝나지 않은 채 항상 새로운 사랑으로 당신 곁에 있고 싶다는 낯선 고백일 거예요. 사랑을 사랑이라 완결 짓는 순간부터, 아름다움은 그곳으로부터 멀어지고 있을 테니깐 말이죠. 이를 '신비, 타자'라는 설명과 연결 지어 보면, 왜 전부 해석될 수 없고, 해석되어서도 안 되며, 멀어져 가는 것에만 아름다움이 머무르는지 이해할 수 있을 거예요.

S: 그렇다면, 아름답고 오직 사랑이기 위해서 멀어져야 한다는 말씀이죠?

T: 네, 맞아요. 어쩌면 서늘한 이야기일 수도 있지요. 계속해서 사랑

아름다움이 너를 구원할 때

이고, 아름다움이기 위해, 사라져야 하는 지점이 꼭 필요하죠. 벚꽃이 피고 지고, 불꽃놀이가 '팡' 하고 터지면서 사라져 가듯 말예요. 철학자이자 미학자로서 '아도르노'는 이렇게 말하기도 했어요. **"불꽃놀이는 예술의 완전한 형태다. 완성의 순간 사라져 가기 때문이다."**[4] 이 문장에서 예술이라는 단어에 사랑, 정의, 아름다움, 진리라는 말을 바꿔 넣어서 이해하더라도 전혀 무리가 없을 거예요. 완성의 순간 멀어져 가고, 다시 완성되어야 하는 것이 진리의 존재 형식이기 때문이에요. 이러한 아이러니 속에서만 계속해서 진리와 사랑일 수 있고, 낯선 아름다움으로 새롭게 남을 수 있습니다.

[4] 진중권, 『놀이와 예술 그리고 상상력―유쾌한 미학자 진중권의 7가지 상상력 프로젝트』, 휴머니스트, 2005.

3. 이해할 수 없어야 사랑스럽다니?―타자성과 신비로서의 아름다움

영화 명대사로
읽는 미학

"아직 잘 모르겠지만, 당신이 특별하다는 건 분명한 사실이에요."

「아노말리사」(2016)라는 애니메이션 영화에서 주인공 '스톤'은 베스트셀러 작가이자 강연자입니다. 엄청난 유명세에도 불구하고 그는 자신을 사랑하지 못하며, 공허함을 주체할 수 없는 상태에 있지요. 나르시시스트인 그는 누구와도 진정한 관계를 맺지 못하고 있습니다. 성공한 커리어맨으로서 그에게 타인은 잠재적 고객이며 언제든 대체될 수 있는 존재로 여겨질 뿐이죠. 이러한 주인공의 심경을 묘사하는 방식으로서, 영화는 그를 제외한 등장인물 모두를 서로 비슷한 얼굴과 목소리로 등장시키기도 합니다.

어느 날, 그는 출장지에서 '리사'라는 낯선 여인을 만납니다. 여태껏 보아 온 이들과는 전혀 다른 얼굴과 목소리를 가진 그녀에게 금방 사랑에 빠지고 말지요. '타자이고 신비'스럽기도 한 그녀의 모습에, 마치 그녀가 자신을 구원해 줄 것 같은 느낌마저 받습니다. 모두가 똑같아져 버린 세상에서, 영화의 제목처럼 '아노말리'(anomaly) 즉, 전적으로 다른 사람을 만난 것이지요. 인용된 대사는 자신의 허기진 마음을 완전히 채워 줄 것만 같은, 그녀의 특별함을 묘사하는 것이기도 합니다.

안타깝게도 아름다움의 구원의 순간은 그리 오래가지 못합니다. 다음 날 아침 눈을 뜨자 이상하게 리사의 목소리가 다른 이들과 같아지기 시작합니다. 얼굴 역시 동일하게 변하고 말죠. 그가 느꼈던 결정적 다름은 그녀와 하룻밤을 보낸 이후 모두 사라져 버리고 맙니다. 특히 상징적인 장면은, 다음 날 식사하는 순간에 드러나죠. 모든 것이 아름다워 보였던 그녀였음에도, 그는 음식 씹는 소리조차 못 참고 경멸감을 표시합니다. 자신을 매혹하던 그녀의 낯섦이 더 이상 작동하지 않게 된 것입니다.

영화는 앞선 대화에서 드러난, '이해된 것, 다 드러난 것에는 아름다움이 없다'라는 면을 잘 보여 주고 있습니다. 주인공 스톤에게 리사는 처음에는 전혀 다른 사람(타자)으로 여겨졌지만, 하룻밤을 보내고 다 이해되었다고 판단된 순간, 보통 사람과 똑같은 존재로 바뀌고 맙니다. 다소 부정적인 사례일 수도 있지만, '아름다움과 사랑은 멀어져야만 계속해서 진리일 수 있다'라는 말의 적절한 예라고 할 수 있습니다.

아름다움에 머무는
낯선 생각

소유하지 않는 사랑

사랑으로 남기 위해 멀어져야 한다면 너무 냉정하지 않나요? 아름다움과 사랑이 신비이고 타자이기에 끝까지 이해되지 않아야 한다면요. 연인 관계라면 모름지기 밀접한 접촉이 당연하게 느껴지는데요.

완전히 하나이길 원하는 마음은 사랑할 때 자연스럽게 드는 감정입니다. 연인의 살갗을 만지고 가까이 가고 싶은 마음을 부정할 수는 없지요. 그러나 불꽃놀이처럼 순간에만 아름다움이 머문다는 진실도 잊어서는 안 됩니다.

아름다움을 순간이 아니라 일상으로 계속 이어지도록 하려는 감정은, 순수한 의도와 상관없이 곧바로 소유와 연결됩니다. 안타깝지만 확실히 전유(專有)되면 사랑은 모든 빛을 상실하고 맙니다. 찬란한 유성이 지구 위에 추락하면 검은 파편으로 변하는 것처럼요. 힘들더라도 소유할 수 없는 사랑을 불꽃처럼 사라져 가는 그대로 받아들일 수 있는 용기가 필요합니다.

어쩌면 스톤에게 그 '용기'가 없었던 것은 아닐까요? 리사를 사랑했다면 하룻밤만에 자신으로부터 멀어져 가는 감정을 되돌아보며 소유할 수 없는 무엇을 품기 위해 노력해야 합니다. 하지만 그는 그녀를 얼마든지 대체 가능한 대상으로 여기고 말았죠. 그의 나르시시

스트적 면모는 언뜻 깔끔하고 정리가 잘 된 듯 보이지만 실상은 그렇지 않습니다. 유명하고 돈도 잘 벌고 있으나 결코 사라지지 않는 공허함과 무의미는 '타자의 추방'으로 해결될 수 없는 일이기 때문입니다. 어렵고 힘들지만 그럼에도 다른 이를 품는 사랑만이 자신을 구원할 수 있음을 그는 모를 뿐입니다.[5]

끔찍한 존재의 신비한 타자성

우리의 감정에는 잘 이해되지 않는 타자적인 부분이 있습니다. 특히 두렵거나 끔찍한 감정이 대표적이겠죠. 어쩌면 스톤 역시 끝까지 이해하기 어려웠던 건 바로 '아노말리'였습니다. 이상하고, 변칙스럽고 끔찍하기도 한 감정 말이죠. 잘 해석되지 않고 사랑하기에는 너무 먼 감정이기에 그는 반대로, 이해되는 깔끔함만을 원한 것이겠죠.

그럼 우리는 얼마나 다른가요? 일상에서 이해하기 힘든 사람을 만났을 때 혹은 사건을 대할 때 스톤과 비슷하지 않나요? 쉽게 아니라고 단정 짓고 배척하는 건 어쩌면 우리의 관성일 수 있습니다. 공포영화에 등장하는 드라큘라나 살인마를 용납하기 힘든 감정처럼요.

한번 다르게 생각해 보면 어떨까요? 얼핏 기괴하며 낯설더라도 외모로 섣불리 판단하고 배척하기보다 한번 자세히 보려 한다면요? 그들은 혹시 알 수 없는 독특한 매력을 가진 이들은 아닐까요? 도저히 수용될 수 없는 존재이기에 누구보다 상처 입기도 했을 테고요.

5 한병철, 『타자의 추방』, 이재영 옮김, 문학과지성사, 2017.

3. 이해할 수 없어야 사랑스럽다니?—타자성과 신비로서의 아름다움

심지어는 우리의 편협한 미감 덕분에 회복하기 힘든 상처를 입고 더 기이한 존재가 되었을지도 모를 일입니다.

자크 데리다는 이해될 수 없는 존재를 다르게 말하기도 했습니다. 그는 '유령'에 대해, '의미가 죽이려 했지만, 완전히 죽지 않고 다시 살아난 존재'[6]라고 표현하기도 했죠. 여기서 '의미'는 우리가 대상을 규정하며 고착화시키는 일입니다.

예를 들어 '넌 끔찍한 유령이야, 여기 나타나서는 안 돼'처럼 도무지 수용할 수 없는 존재로 낙인찍는 일이죠. 이렇게 명명된 이의 이름은 단지 자신을 배척하는 아이러니한 수단으로 작동할 뿐입니다. 더 심할 경우에는 영화 「엑소시스트」처럼 이름이 오직 자기를 없애기 위한 수단이 되기도 하죠.

그러나 상처 입은 존재를 단선적으로 파악하고 끝낼 수만은 없습니다. 무엇이든 성급하게 결론 내리지 않고 다시 사유해 보는 일이 중요하죠. 신비롭고, 전부 해석할 수 없는 괴이한 존재들. 어쩌면 그들은 누구보다 섬세한 내면을 가졌을지도 모릅니다.

다 이해할 수 없으나 그럼에도 다가갈 수 있다면 우리는 전혀 다른 존재와 연결될 수 있습니다. 그들은 우리 내면에 웅크리고 있는 상처 입은 자아의 모습일지도 모를 일이니까요. 바깥의 낯선 이를 환대하는 경험은 다름 아니라, 내 속의 나 아닌 나에게 다가가 보는 일입니다.

6 데리다, 『마르크스의 유령들』.

생각 나누기

▼

1. 「아노말리사」에서, 함께 하룻밤을 지낸 다음에도 스톤이 리사를 향한 매혹의 감정을 상실하지 않으려면 어떻게 해야 할까요?

2. 전적으로 다르다는 감정은 '두렵거나 추하다'라는 감정과 연결되기 쉽습니다. 왜 그런지 이야기 나눠 봅시다.

3. 당신에게 도저히 이해되지 않는 사건이나 사람이 있나요? 이를 있는 그대로 받아들일 수 없는 이유를 말해 봅시다.

3. 이해할 수 없어야 사랑스럽다니?—타자성과 신비로서의 아름다움

4. 어떻게 '진리'가 변할 수 있죠?

—관계 속에서 생성되는 진리

S: 새롭고 낯설어야만 아름답다면, 혹은 진리일 수 있다면, 고정불 변의 진리나 사랑은 없는 건가요?

T: 좋은 질문이에요. 고정불변의 사랑은 '있다'라고도, 동시에 '없다' 라고도 말하고 싶네요.

S: 아니, 그게 무슨 이상한 말씀이세요!

T: '도가도 비상도'(道可道 非常道)라는 동양철학의 말이 있지요. 한 번은 들어 봤을 거예요. '도를 도라고 하면 도가 아니다'라는 문 장 말이죠. 이 문장에서 '도'를 '진리'로 바꿔 본다면 이렇게 풀어 써 볼 수 있어요. '진리를 진리라고 고정한다면 진리가 아니다'라 고요. 불변하는 것을 상상하고 고정된 실체를 떠올리는 순간, 진 리는 그 빛을 잃어버려요. 왜냐하면 진리는 항상 멀어져 가는 형 식으로만 존재할 수 있거든요. 아름다움처럼 말이죠. 앞서도 얘 기했지만, 벚꽃이 365일 그곳에 있다면 지금처럼 아름답다고 느 끼지 않을 거잖아요. 같은 의미로 불변인 것은 그것을 바라보는

이를 매혹할 수 없기에, 진리이자 아름다움을 상실하고 마는 거예요.

S: 그럼 불변의 진리보다, 그것을 바라보는 것이 더 중요하다는 의미인가요?

T: 이야기가 잠시 다른 곳으로 가는 것처럼 들릴 수 있겠지만, 혹시 '슈뢰딩거의 고양이'라고 들어 보았나요?

S: 네, 들어 본 것 같아요.

T: '죽어 있는 동시에 살아 있기도 한 고양이'는, 양자역학의 불확정성을 나타내는 유명한 문구지요. 이 이상한 문장이 의미하는 것은, 고양이가 살아 있거나 죽어 있거나 하는 일(진리)은, 반드시 '관찰자가 그것을 보는 순간 확정된다'라는 것입니다. 다시 말해 관측 행위가 없다면, 그러한 사실도 없다고 할 수 있지요.

S: 그럼, 진리는 관찰자와 사건의 관계 문제일 수도 있겠네요?

T: 아주 중요한 지점을 잘 이해했군요! 진리는 관계에서 생성되는 것이라고 할 수 있어요. 그것이 현대철학에서 말하는 중요한 지점이기도 하고요. 고정된 실체와 진리는 없고, 우리 사이라는 관계 안에 '아름다움은 생성될 수 있다'라는 것이지요.

S: 그럼 우리 사이에 생성될 수 있는 아름다움에는 어떤 것들이 있을까요?

T: 본질적인 것으로 이미 있는 것이 아니라, 마주침에서 생성되는 것이라면요. 쉽게 떠오르는 건 사랑이 아닐까요? 그렇다면, 연인이 서로 사랑할 때 그 사랑은 어디에 있을까요?

S: 그건 두 사람의 마음속에 있는 것 아닌가요?

T: 그렇게 섣불리 단정하기는 곤란합니다. 감정은 유동하는 것이라 항상 그곳에 머물러 있지 않죠. 접속의 강도 역시 각자가 다르기에 어느 정도를 사랑이라고 할지가 결코 단순하지 않거든요. 이처럼 사랑이 머무는 장소는 특정하기 어려우며 인식으로 쉽게 포착되지도 않습니다.

S: 사랑은 막연하고 알 수 없는 좋은 감정이라 생각했는데 선생님 말씀을 들으니 뭔가 전혀 알 수 없는 막막한 곳처럼 느껴지네요?

T: 그런가요? 그럼, 사랑의 장소를 어떤 '장소 없는 장소'라고 하면 어떨까요? 원래 어딘가에 있는 것이 아니라, 둘이 애틋한 마음으로 접속할 때 느닷없이 생겨나는 장소라고 말이죠. 예를 들어 둘이 꼭 안고 있는 순간 생성되는 접촉면이라고 한다면요.

S: 둘이 접촉하는 관계 안에 사랑이 있다는 말씀인가요?

T: 네, 연인이 마주친 접촉면이라는 이상한 틈새는 이쪽에도 속할 수 없고, 저쪽에도 속할 수 없어요. 두 사람의 각자로 환원될 수 없는 거리와 함께 이상한 중첩 상황에 놓여 있을 뿐이죠. 이 낯선 이중성은 '에로스의 시차'[7]를 생성하기도 합니다. 서로 다른 존재라는 차이 덕분에 오히려 더 가까이 다가가고자 하는 욕망을 불러일으키는 것이죠.

S: 에로스의 시차… 그게 대체 뭐길래 상대방에게 더 다가가고 싶

7 에마뉘엘 레비나스, 『시간과 타자』, 강영안 옮김, 문예출판사, 1996.

어지는 거죠?

T: 앞선 논의와 연결하면, 시차와 거리는 이해되지 않는 어떤 지점과 같아요. 한마디로 차이가 나는 것이죠. 하지만 그 이해되지 않음 덕분에 상대를 더 알고 싶어지지 않을까요?

S: 그렇다면 완전히 이해된 책을 읽고 싶지 않다는 맥락과 반대네요? 쉽게 파악되지 않으니깐 이해하고 싶다는 뜻인가요?

T: 그렇죠. 서로의 다름이 단순히 이해되고 끝나지 않기에 낯선 시차를 만들 수 있고요. 이 불가해함이 상대를 욕망하게 하죠. 이를 '조르주 바타유'라는 철학자의 말로 바꾸면 '금기가 위반을 부른다'[8]라고 할 수도 있습니다.

S: 그럼, 계속 사랑하려면 반드시 이해될 수 없는 부분이 있어야 하는 거죠? 그걸 위반하고 싶으니까요?

T: 맞습니다. 아름다움은 그런 위반의 욕망과 맞닿아 있습니다. 그것이 바타유가 말하고자 하는 지점이기도 하고요. 그러한 유혹에 이끌린 둘이 서로 접촉하면 각자의 다름이 겹쳐지는데요. 그것이 중첩된 사랑의 형태로 나타납니다. 또 이렇게 해석해 본다면 '사랑'은 마주침이라는 우발적 사건 안에서 시작되는 아름다움이라 말할 수 있어요. 생성된 것은 슈뢰딩거의 고양이처럼 '살아 있기도 하고 죽어 있기도 할' 테지요. 기이한 장소는 둘이 함께 알 수 없는 곳에 들어가 불을 켜는 순간에만 생겨납니다.

8 조르주 바타유, 『에로티즘』, 조한경 옮김, 민음사, 2009.

S: 서로가 사랑하는 상태로 함께 접촉하는 순간만 생겨나는 것이 사랑이라는 거죠?

T: 맞아요. 그럼 이렇게 정리하고 마무리하면 어떨까 싶네요. '사랑의 여신 아프로디테는 원래 존재한 적 없다. 다만 진실한 사랑 안에 있을 때, 비로소 여신의 권능을 입을 뿐이다'라고요.

영화 명대사로
읽는 미학

"신께서 진실한 자를 살피실 거야."

「라스트 듀얼」(2021)은 중세 시대의 스캔들을 모티브로 한 리들리 스콧 감독의 영화입니다. 영화 초반 벌어진 어떤 충격적인 사건을 두고, 세 명의 주인공이 같은 사건을 전혀 다르게 바라보는 상황을 그리고 있습니다. 각자의 해석과 관점이 전혀 다르기에 주인공 각각의 시점에서, 카메라는 같은 사건을 세 번 다시 조망합니다. 결국 영화의 시간이 세 번 반복된다고 볼 수 있습니다.

영화는 14세기에 프랑스에서 있었던 사건을 극화한 것으로, 구술된 정황 증거나 심증적 증거는 있을지 몰라도 사건의 진실은 아무도 알 수 없습니다. 시대적 한계가 '진실을 확정할 수 없는 사건에 대한 이야기'라는 영화의 소재를 제공하는 것이죠.

이러한 문제에 봉착한 이들이 내린 결론은, 결국 결투입니다. 이로써 진실은 신성한 결투 끝에 만나는 것으로 변용됩니다. '신께서 진실한 자를 살피실 것'이라는 대사는 이 상황에서 나온 말입니다. 결투에서 이기는 자가 진리를 획득한다는 점에서, 뚜껑을 열어 보기 전까지 어떤 것도 확정할 수 없는 불확실성에 내맡겨집니다.

앞서 말한 지점으로 연결시켜 본다면, 불확정적 진리는 원래부

터 있는 것은 아닙니다. 둘의 싸움의 결과로부터 획득된다는 설정에서 새롭게 생성되죠. 물론 실제 사건에 숨겨진 진실이 있을 수도 있습니다. 그러나 그것은 역사가, 감독, 배우, 관객 그 누구도 알 방법이 없다는 점에서 진리라고 할 수 없을 겁니다.

아름다움이 너를 구원할 때

아름다움에 머무는
낯선 생각

진리를 주어진 것으로 파악하는 순간, 비극적인 일이 발생할 수 있습니다. 역사적으로 수많은 종교전쟁들이 그러했고, 지금도 끊이지 않는 분쟁의 원인들은 실은 고착된 믿음의 문제인 경우가 많습니다.

히틀러가 지배한 시기의 독일 역시 진리를 독점한 폭력이 난무했습니다. 가장 자유로워야 할 예술마저 나치에 의해 규정된 것만이 아름답다고 인정받기도 했죠. 그들은 위대한 게르만 민족의 이상적인 모습을 상정하고 이를 벗어나지 않는 편협함만을 허용했습니다. '다다이즘'의 파괴적 정신이나, 무의식 세계와 맞닿은 '초현실주의'와 같은 다채로운 양식을 부정했죠. 지배 바깥에 머무는 예술을 불온하며 정신병에 걸린 것처럼 취급했습니다.

전체주의의 폭력은 단지 예술가들을 규정하고 존재를 중단시킨 것을 넘어서 잔인무도한 짓을 서슴지 않았습니다. 나치의 미적 기준에서 퇴폐적이라 낙인찍힌 수많은 작품들이 압수되었으며, 불태워지기까지 했죠.

극단적 획일성은 자신이 규정한 보편성을 따라야만 한다는 섬뜩한 무논리로 이어졌습니다. 나치의 전횡은 그림을 불태우는 것으로 끝나지 않았습니다. 나와 다른 모든 것을 불온하다는 핑계로 배척했죠. 결국 타자를 억압하는 폭력이 유대인 대학살을 불러왔다는 건 모두가 알고 있는 진실입니다.

생각 나누기

1. 불확정성의 원리의 또 다른 사례로는 무엇이 있을까요?

2. '빛은 입자이기도 하고 파동이기도 하다'라는 모순적 명제는 빛의 이중성을 말하며, 슈뢰딩거의 고양이의 사례와 비슷한 문장이기도 하지요. 이를 앞에서 정리한 것처럼 사랑, 아름다움 등으로 변형한 문장으로 만든다면 어떻게 표현할 수 있을까요?

3. 진리가 원래 있는 것이 아니라 생성되는 것이라면, 진리의 정당성은 어떻게 확보할 수 있을까요?

아름다움이 너를 구원할 때

5. 사랑과 아름다움이 있기 위해 신이 꼭 필요한가요?

―신성의 지점에서의 진리

S: 선생님, 좀 전에 '진리는 고정불변하지 않는다'라고 혹은 '고정불변이다'라고도 하셨는데, 그렇다면 '고정불변이다'라는 관점은 또 어떤 의미인가요?

T: 모든 것이 변한다는 것은 고정된 진리가 없다는 것이지요. 그런데 이는 모든 진리가 상대적 관계에서 생성될 수도 있다는 우려를 낳지는 않을까요? 극단적으로 이야기하자면 '모든 것이 상대적이라면, 보편적 진리의 가능성은 어디에도 있을 수 없다'라는 논리로 치닫게 될 겁니다.

S: 각자가 다 옳다면, 모두가 합의할 수 있는 어떤 진리는 없다고 할 수도 있는 거네요?

T: 그렇죠. 상대론의 극단에는 비슷한 사람들끼리 자신만의 관점을 가진다는 낮은 수평선밖에는 없죠. 따라서 각자의 고유성을 인정하면서 더 높은 차원의 진리로 모두를 엮어 낼 수 있는 수직적

가능성을 상상해 볼 필요가 있지 않을까요? 만약 북극성처럼 길을 찾을 수 있게 하는, 보편적 지점이 없다고 생각해 보세요. 단지 극단적 상대주의로 흐른다면, 누군가는 '정의의 이름으로 살인을 하는 것이 미학적으로 아름답다'라고까지 생각할 수 있을 거예요.

S: 끔찍한 이야기네요.

T: 그래서 수평적으로 평등한 지점 위에, 반드시 수직적 진리로서 '높음'이 있어야 한다는 것이죠. 부연하자면 현대의 사상 중에 포스트모더니즘이라는 흐름이 있는데, 여기서 말하는 게 상대론적인 지점과 유사한 측면이 있어요. 거대한 이야기나 절대적 진리와 같은 전체적이고 포괄하는 지점을 부정하지요. 그러나 이러한 관점으로는 보편적 사랑과 정의, 아름다움이라는 어떤 절대적 지점을 도저히 설득할 수 없게 된다는 문제가 발생하거든요. 그래서 프랑스 철학자 중 '알랭 바디우'는 플라톤 철학과 같은 오래된 사유를 다시 가지고 와서 자신의 철학을 전개하기도 하죠. 이로써 '이데아'와 같은 높은 지점을 다시 찾고자 하는 거예요. 수직적 관점은 어떤 의미가 있는가 하면, 인간을 보다 높은 가치를 향한 존재로 묶어 줄 수 있어요. 또한 무한한 우주와 같은 광활한 곳을 상상하게 할 수도 있고요. 근대 이전의 관점에서는 이것이 '신'의 지위에서 가능했지요.

S: 그렇다면 선생님은 진리를 위해 신이 필요하다는 말씀인가요?

T: 철학적으로 논의되는 지점은 이런 의미예요. 조심스럽게 나눠

아름다움이 너를 구원할 때

보자면 과거의 신은 인격적이며 지배하는 느낌이 강했다고 할 수 있어요. 거대한 이야기와 진리, 정의는 독점적이었으며, 변할 수 없는 것이었지요. 하지만 앞서 언급했듯이 포스트모던 시대를 지나오면서 관점은 많이 변해 왔어요. 현재의 '신성'이자 높음은 다소 비인격적이며, 지배 없이 우리를 묶어 준다는 느낌이 더 강하다고 할 수 있어요.

S: 신과 신성의 개념을 좀 더 풀어서 설명해 주실 수 있나요?

T: 이해하기 쉽게 학교의 경험을 예를 들어 볼게요. 예전엔 많은 선생님들이 상당히 권위적이고, 혹 체벌을 심하게 하기도 했습니다. 교실 분위기가 항상 엄했기에 학생은 정숙해야 했고, 주눅 들어 있기 십상이었어요. 기존의 강력한 지배적 분위기가, 사회가 민주화되는 시대적 흐름과 더불어 학생의 인권이 중시되면서 변해 가기 시작했어요. 선생님의 역할 역시 좀 더 부드럽고 친근한 모습으로 바뀌어 가기 시작했지요. 요즘의 선생님이라면 고민 상담도 할 수 있고, 친근하고 허물 없이 지낼 수 있는 존재이기도 할 겁니다. 다만 적절한 권위 역시 빠질 수는 없겠죠. 후자로 설명한 선생님의 모습이 현대철학에서 말하는 '신성'과 좀 더 유사하다고 생각하면, 이해가 쉬울 거예요. 물론 신과 신성의 개념이 이렇게 단정적이며 간단히 해석되고 끝나는 것은 결코 아닙니다. 단지 이해를 돕기 위해 오해를 무릅쓰고 하는 설명이라고 생각해 주면 좋겠어요.

영화 명대사로
읽는 미학

"다 같이 지휘할 순 없어. 이건 민주주의가 아니거든."

2023년도 아카데미 영화제에서 호평을 받았던 영화 「타르」를 한번 볼까요? 주인공 '리디아'는 여성으로서 단 한 번도 주어진 적 없는 세계 최고의 지휘자 자리에 오릅니다. 누구나 선망하는 베를린 필하모닉의 상임지휘자가 된 것이지요. 여성이라는 선입견을 가지고 보면 그녀를 부드러운 사람이라고 생각하기 쉽지만, 영화에서 그려지는 모습은 그렇지 않습니다. 상당히 권위적이며, 어떤 면에서는 지나칠 정도로 '남성적인' 모습을 보여 주기도 합니다.

영화적으로 다른 이유도 있지만 저는 이러한 면을 지휘자로서 관현악단을 이끌어야 하기에 어떤 절대적인 위치가 필요하기 때문이라고 해석해 보겠습니다. 왜 이러한 권위가 중요하냐고 묻는다면, 단원들의 특성상 자유롭고, 자신만의 스타일을 고집하는 예술가적인 면이 나타날 우려가 있기 때문입니다. 이에 좋은 지휘자라면 연주자를 오직 악보와 지휘에 응답하게 만들어야 하기에 상당한 권위를 필요로 합니다. 오케스트라의 연주자들이 자기 소리를 마음대로 내 버리면 조화로운 음악은 불가능할 테니까요. 이와 동시에, 그들이 자신만의 아름다운 음악을 연주할 수 있도록 도와야 하는 것이 지휘자의

아름다움이 너를 구원할 때

모순적 역할이기도 합니다.

　리디아 타르라는 인물로 대변되는 지휘자는 바로 이러한 이중적 지위를 가집니다. 아름다운 하모니를 위해 전체를 지배하면서도, 동시에 각자의 소리를 낼 수 있도록 하는 아이러니한 임무이자 권위를 동시에 가지는 것이죠. 이를 앞서 언급한 수직적 높음이자, 진리가 필요하다는 말과 연결시켜 보면 이렇게 말할 수 있습니다.

　절대적 가치를 합의할 수 없는 포스트모던 시대. 모두 각자가 옳다고 떠들면, 결국 아무도 옳지 않다고도 말할 수 있습니다. 따라서 각자의 고유성을 묶어서 어떤 절대적 지점까지 이를 수 있도록 하는 진리이자 신성이 절실하지요. 영화에서 리디아가 아름다운 음악적 절대의 지점에 이르기 위해 오케스트라 단원을 지배하는 것이 중요하듯이요. 진정한 아름다움을 향한, '지배 없는 지배'이자 우리를 하나로 묶을 수 있는 사건은 꼭 필요하기 때문입니다. 이러한 '신성'이 요즘 시대에 요구되는 아름다움이라고 말할 수 있습니다.

아름다움에 머무는
낯선 생각

단독과 독단

각자의 고유함이라는 뜻을 가진 단어인 '단독'(單獨)은 글자 순서를 바꾸면 '독단'(獨斷)이 됩니다. 두 개념은 실은 상당히 미묘한 관계를 맺고 있습니다. '단 하나'라는 의미의 단독과 '혼자 판단하거나 결정함'이라는 독단은 같기도 다르기도 하기 때문이죠.

우선 자신만의 고유성을 가진 존재는 지문이나 홍채처럼 지상에서 '단 하나'일 수 있습니다. 단독적 존재는 하나밖에 없기에 재현될 수 없는 아름다움을 지니고 있죠. 이 고유성에는 특별한 점이 있는데, 단지 개별적 존재로만 환원되지 않는다는 것입니다. 개개인의 닫힘 상태 안에만 머물지 않고, 단독적 아름다움으로 승화되어 보편성에 가닿을 수 있지요.

예를 한번 들어 볼까요? 2020 아카데미 시상식에서 봉준호 감독은 이런 수상 소감을 말했습니다.

> "가장 개인적인 것이 가장 창의적인 것이다."

이는 그가 존경하는 거장 '마틴 스코세이지' 감독의 말이기도 합니다. 이를 약간 변형하면 '가장 개인적인 것이, 가장 보편적인 것에

가닿는다'라고 바꿀 수도 있습니다. 왜냐하면 봉준호 감독도 말했듯이, 지극히 개인적인 사건이 구체적인 영화 이미지와 서사로 구현되면 자연스럽게 대중의 보편적 정서에 가닿기 때문이죠. 이는 문학 작품의 경우도 마찬가지입니다. 무엇보다도 개인적이고 내밀한 사랑이야기가 작가의 섬세한 스토리텔링을 거치면 신기하게도 보편적 사랑에 맞닿는 것이죠.

영화 「기생충」에서 '기택' 가족의 일상을 한번 떠올려 보세요. 그들의 말과 정서는 한국적 정서의 특수성에 기반하며 지극히 개인적임에도 전 세계인의 마음을 사로잡았습니다. 또한 영화 소재인 빈부격차 문제도 그래요. 저택에 기생해서 사는 인물의 불행에 대해, 관객은 자신과 구체적 상황이 다름에도 충분히 공감할 수 있었죠.

그렇다면 이를 우리 존재의 문제에 적용해 볼까요? '각자가 무엇보다 고유할 때, 단 하나의 보편성에 가닿을 수 있다'라고 정리해 보면 어떨까요? 그럼, 단독이라는 '단 하나'의 의미를 새롭게 해석해 볼 수 있죠. 고립되고 유폐된 하나가 아닌, 전체와 연결된 하나라는 의미로요.

그에 비해 독단은 보편성과 유리되기 쉽습니다. '혼자서 판단한다'고 했을 때, 그것은 마치 단단한 껍질 안에서 내린 결정으로 읽힐 수 있죠. 단일함밖에 없는 존재에게 바깥으로 열린 창은 없고 세계와의 연결은 불가능할 수밖에 없습니다. 정리하자면 독단의 문제점은 극단적으로 자기 자신에게로 환원된다는 것에 있습니다. 폐쇄적 단일성은 전체의 가능성을 품을 수 없기에 아름다운 절대와 연결되기

도 어렵죠.

그럼에도 불구하고 독단에 단점만 있는 건 아닙니다. 이전까지 관행적으로 반복되던, 고쳐지지 않던 문제가 독단적 결단으로 혁신되기도 하기 때문이죠. '들뢰즈'라는 철학자는 이를 '기호의 폭력에 마주할 때 비자발적으로 사유가 이루어 짐'[9]으로 언급하기도 했죠.

쉽게 말해서 '(이전과 다른) **사유는 폭력적으로 온다**'라는 것입니다. 기존의 습관, 관행을 넘어서는 새로움은 독재에 가까운 폭력 없이 쉽게 오지 않는다는 말이기도 하죠. 조금 오해의 소지가 있을지 모르지만, 강력한 독재처럼 충격적인 사건 없이는 진정한 변화가 불가능하다고 할 수도 있습니다.

텅 빈 지배

자칫하면 독단으로 흐르기 쉬운 각자의 욕구는 아름다움이라는 절대적 지점으로 가기 위해 멈출 수 있어야 합니다. 그렇다면 힘없는 '신성'(神聖)이 단독을 제어하면서 보편적 진리를 담보하는 일은 가능할까요? 각자의 옳음을 주장하기 바쁜 상대주의적 현실에서 말입니다. 오히려 진리와 아름다움을 향해 우리를 묶어 줄 수 있는 강력한 힘이 필요하지 않을까요?

한번 다르게 생각해 볼 필요도 있습니다. 앞서 영화 「타르」에서 단원들을 강력하게 지배했던 리디아와 달리, '뉴욕 오르페우스 챔버

9 질 들뢰즈, 『프루스트와 기호들』, 서동욱·이충민 옮김, 민음사, 2004.

오케스트라'에서는 상반된 시도가 있었기 때문이죠. 그들은 지휘자 없이, 각자의 규율이 음악적 절대에 가닿길 바라며 새로운 형식을 창안했고 이를 40여 년 넘게 실험하고 있습니다. 그들에게 '지휘자 없음'은 단지 지배하는 중심의 부재를 의미하지 않습니다. 무대 위에서 '텅 빈 중심'을 갖는 일은 미학적 절대에 가닿는 새로운 형식으로 해석할 수도 있지요.

왜냐하면 텅 빈 중심은 결코 전유할 수 없기 때문입니다. 우리가 어떤 장소에 들어간다고 상상해 보세요. 여기서 아이러니한 사실은 문이 있고, 또 닫혔기에 그곳을 열고 들어갈 수 있다는 것입니다. 아예 문도 없는 텅 빈 장소가 있다면, 도저히 들어갈 방법을 알 수 없기 때문이죠. 이러한 역설은 미학적 절대의 지점과 연결됩니다. 그곳 역시 문이 없는 텅 빈 아름다움이기에 결코 열고 들어갈 수 없습니다. 따라서 소유할 수도 계속 머무를 수도 없죠.

텅 빈 곳은 바로 아름다움이 머물렀던 곳이며, 지금은 부재하는 장소입니다. 그렇다면 부재의 현존으로 향하는 오케스트라의 협연이 반드시 단 한 명의 지휘자의 인도를 받는 형태일 필요는 없지 않을까요? 시간이 좀 걸리더라도 연주자 간의 민주적 협의로 최고의 하모니에 다가갈 수 있다면요.

그들의 낯선 시도는 지휘자를 통하기를 포기한 것일 뿐 음악적 절대를 포기한 것은 아니었습니다. 아름다운 협연이 완성되는 순간 모두는 하나이며 동시에 각자일 수 있기에, 그들 역시 그곳으로 초대될 것임은 분명했죠. 지배 없이 모두를 그곳으로 향하게 만드는 과정

5. 사랑과 아름다움이 있기 위해 신이 꼭 필요한가요?—신성의 지점에서의 진리

에서 '뮤직 마이너스 원'(music minus one)[10]이라는 형식은 성공적이었습니다.

이제 지배의 문제를 좀 다른 관점에서 생각해 보고 싶습니다. 만약 진리라는 장소가 그토록 사랑스럽다면 말입니다. 단 한 번이라도 아름다움의 구원의 순간을 체험했거나, 하고 싶다면요. 비록 누군가의 통제를 받지 않더라도 그곳으로 가고 싶지 않을까요? 그렇다면 절대적 장소로의 도약을 단지 의무로서가 아니라, 무한한 욕망에 가까운 것으로 사유할 수 있습니다.

생각 나누기

▼

1. 의무이자 욕망인 것에는 어떤 예가 있을까요?
2. '지배 없이 지배하는 일'의 예로 지휘자의 존재 외에 또 다른 사례가 있을까요?
3. 각자가 옳은 동시에, 그럼에도 불구하고 전체이자 하나가 되는 모순적 상황은 어떻게 공존할 수 있을지 생각해 봅시다.

10 클래식이나 팝 음악에서, 각종 악기 또는 보컬의 솔로 파트를 뺀 레코드. 피아노 협주곡에서 피아노 파트를 빼고 오케스트라만을 녹음한 것 따위가 이에 해당한다(국립국어원 『표준국어대사전』).

6. 다시 사랑할 결심
—'신·정의·사랑·아름다움'의 진리 형식

S: 지금까지 선생님께서는 아름다움, 신성, 사랑, 정의를 섞어 가며 말씀하신 것 같은데요. 이것들이 어떻게 같고 다른지 조금 헷갈려요.

T: 진리의 존재 형식이라는 측면에서 아름다움, 신성, 사랑, 정의 모두 멀어져 가는 곳에 머문다고 할 수 있어요. 이걸 철학적으로 이야기하면 **'존재적으로 가장 가까운 것은 존재론적으로 가장 먼 것이다'**[11]라고 말할 수도 있죠. 이해하기 난감한가요? 그럼 쉽게 예를 한번 들어 볼게요. 우선 우리 주변에는 수많은 연인과 가족이 있습니다. 그렇다면 사랑은 도처에 있다고 말할 수 있어요. 이렇듯 사랑은 가깝게 느낄 수 있지만, 그와 동시에 어쩌면 가장 멀리 있기도 합니다.

S: 연인이나 가족끼리도 형식적으로 사랑한다고 말하거나 아예 안

11 마르틴 하이데거, 『존재와 시간』, 이기상 옮김, 까치, 1998.

하는 경우도 많죠.

T: 그렇죠. 진정한 아름다움의 순간은 원한다고 결코 쉽게 도착할 수 없다는 걸 우리는 잘 알고 있지요. 특히 누군가와 연애를 시작했다고 해 봅시다. 둘이 아무리 사랑한다고 해도 감정의 강도와 깊이가 항상 똑같다고는 할 수 없지요. 그럼에도 연인들은 무엇보다 하나가 된 느낌, 어떤 여분도 없는 확실한 사랑을 원하죠. 그러나 그 순간은 잘 오지 않을뿐더러 설령 도착하더라도 계속되지 않습니다. 영원처럼 이어지길 바라겠지만 안타깝게도 불꽃놀이의 순간처럼 찰나일 뿐이지요. 그렇다면 '존재론적으로 가장 멀다고' 말할 수밖에 없지 않겠어요? 정리하자면 이렇게 말할 수 있겠죠. '사랑은 가장 가까이 있는 것 같으나, 진정한 사랑의 순간은 무엇보다 멀리 있다.'

S: 그렇다면 아름다움, 신성, 정의도, '가장 가깝지만, 가장 멀리 있는 것'인가요?

T: 그렇죠. 아름다움은 '멀어져 가는 곳에 머문다'라고 이미 말했었지요? 사랑이 그러하듯 아름다움도 우리 주변에 없지 않으나, '진정한' 아름다움의 순간은 가장 가깝기도 하면서도 먼 거예요. 철학자 아도르노의 문장처럼 '완성의 순간, 사라져 버리기' 때문에 그렇죠. 신성과 정의도 사랑의 예시와 같이, 찰나의 순간만 우리에게 머물며, 완성되었다고 생각된 순간 멀어진다고 할 수 있어요.

영화 명대사로
읽는 미학

"당신의 사랑이 끝났을 때, 내 사랑이 시작됐어요."

박찬욱 감독의 「헤어질 결심」(2022)의 대사입니다. 영화에서 '서래'와 '해준'은 서로 사랑함에도 불구하고 계속해서 엇갈립니다. 이는 영화의 주된 장면에 짙은 안개가 깔리고 배경음악(정훈희의 '안개')이 자주 사용되는 것과도 연결됩니다. 이러한 영화적 장치를 사용한 이유는, 바로 우리가 누군가를 알아 가고 사랑하게 될 때까지 이르는 과정이 불확실하기 때문이죠. 서로의 마음을 확실히 알 수 없고, 오해와 이해 사이 어딘가를 헤매는 모호함은 영화 전반의 감정선과 맞닿아 있습니다.

특히 해준은 그녀를 믿다가 믿지 못하는 상황을 반복합니다. 여러 에피소드 이후 결국 그들의 사랑은 파국을 맞이합니다. 그러나 영화에서 그들의 관계가 완성되지 않은 것처럼 보인다고 해서 사랑이 아니라고 말할 수 없습니다. 앞서 언급했듯이, '당신의 미결사건이 되고 싶다'라는 서래의 대사처럼 오히려 해결되지 않고, 이해되지 않은 채로 남기를 원했기에, 역설적으로 완성된 사랑이라고 할 수 있기 때문이죠.

이러한 맥락에서 영화의 마지막에 서래가 바다로 떠나 버린 장

면도, 어쩌면 헤어질 결심이 아니라 다시 사랑할 결심을 나타내는 것 아닐까요. 불꽃놀이는 완성의 순간 사라져 가기에, 오직 멀어지면서 붙잡는 새로운 결심일지도 모를 일이니까요.

완결의 시간을 지연시키며, 사랑의 목적지를 향해 조급한 직선 주로로 달려가는 것이 아니라, 낯선 길을 우회하는 것은 어쩌면 계속 사랑하기 위한 또 다른 방법일 것입니다. 곡선의 시간은 죽어 감이라는 직선의 시간과 달리, 영화가 보여 주고 있는 아름다운 엇갈림이기도 합니다.

> "직선은 인간의 선이고, 곡선은 신의 선이다."
> —안토니 가우디

앞서 우리의 논의와 영화를 연결시켜 보면, 서래와 해준은 용의자와 형사로 마주치면서 '존재적'으로 무척 가까워집니다. 해준은 그녀의 일상을 감시하고, 서래는 그에게 취조당하며 서로를 알아 갑니다. 그러다 막상 사랑의 감정이 시작되자 그들은 불신과 오해로 계속 엇갈립니다.

하지만 관계가 깊어지고 서로의 마음을 확실히 알게 된 순간, 파도처럼 밀려온 파국은 무엇으로도 돌이킬 수 없습니다. 그들 사이는 존재적으로 너무 멀어져 있고, 동시에 '존재론적'으로는 무척 가까이 있지요. 비극적 결말같이 느껴질지 모르지만, 오히려 모순 안에 머무르기에 결국 사랑으로 남을 수 있지 않았을까요? '멀어져 가는 곳에

아름다움은 머물 수 있다'라고 말한 것 기억나나요? 그렇다면 헤어질 결심은 결코 헤어질 결심만은 아닐 겁니다.

6. 다시 사랑할 결심―'신·정의·사랑·아름다움'의 진리 형식

아름다움에 머무는
낯선 생각

가장 가깝지만 무엇보다 먼 것

가장 가깝다고 느꼈던 것이 가장 먼 것일 수 있음은 서늘한 진실입니다. 오직 사랑 안에 머물렀던 불꽃 같은 열정은 타 버린 재처럼 검붉은 흉터로 남았습니다. 무엇보다 아름다웠던 순간은 기억 속에 불완전하게 더듬더듬 재현될 뿐이죠. 지금 여기 부재하는 시간은 우리를 우울하게 만듭니다.

슬픔과 비탄의 감정은 '중력의 악령'[12]처럼 당신을 바닥으로 끌어내립니다. 무엇인가를 지속할 수 있는 의지는 사그라들고, 나를 넘어선 어떤 초월을 경험하는 것이 불가능해지죠. 무의식 어딘가에 숨어 버린 채 다리를 감싸안고 웅크린 모양으로, 의식으로부터 계속 멀어져 갑니다. 나 아닌 나는 가장 가까이 있으나 동시에 무엇보다 멀리 있죠. 멀리서 오는 자를 환대할 수 없는 이는 점점 딱딱해지며 닫혀 갈 뿐입니다.

그럼에도 희망은 있습니다. 힘들지만 레테의 강을 건너 보는 일, 즉 우리는 망각할 수 있기 때문이죠. 유한한 존재는 모든 것을 기억할 수 없다는 한계 때문에 불완전합니다. 그렇다면 기억 상실은 단지

12 프리드리히 니체, 『차라투스트라는 이렇게 말했다』, 장희창 옮김, 민음사, 2004.

부정적 사건이 아니라, 다시 시작할 수 있게 만든다는 점에서 축복일 수 있죠.

이는 무거운 돌처럼 가라앉았다가 깃털처럼 가벼워지는 일이기도 합니다. 이로써 새로운 발걸음은 시작될 수 있습니다. 오직 망각의 바다 안에서, 「헤어질 결심」의 마지막 파국은 다시 사랑이기 위한 가능성을 획득합니다.

가장 멀지만 무엇보다 가까운 순간

가장 먼 것이 무엇보다 가까울 때 우리의 존재는 완성됩니다. 진정한 사랑 안에서 하나가 된 감각은 무엇이든 가능할 것 같은 무한한 순간을 선사하죠. 바깥에서 도착해 온 아름다움이 나와 하나가 된 느낌은 유한한 존재에게 축복과 같은 것입니다.

나를 넘어서 상대에게로 건너갈 수 있는 사건을 만났다는 건, 무엇과도 바꿀 수 없는 경험이기도 하죠. 그러나 재빨리 소유하려는 성급한 욕심 역시 불행하게도 사랑의 이름으로 행해집니다. 고독했던 자신에게 비로소 도착한 사랑의 감정을 놓칠 수 없기에 쉽게 소유하려 들죠. 그러나 기다림을 생략하고 전유해 버리는 순간 무한한 빛은 안타깝게도 순식간에 사그라들고 맙니다.

이는 전적으로 감추어져 있던 비밀이 폭로되어 버린 탓이기도 합니다. 더 이상 신비롭지 않도록 베일을 완전히 벗겨 낸 것이죠. 바깥의 실체가 드러나고 그 면면이 낱낱이 파악될 때, 가장 가깝게 다가왔던 무한은 무엇보다 멀리 물러나고 맙니다. 황금알을 낳는 거위

의 배를 가르면 그 안에는 아무것도 없기 때문이죠.

신비를 상실하고 만 타자는 순식간에 동일자로 바뀌어 버립니다. 무한함은 그만 모든 빛을 잃고 유한한 파편이 되고 말죠. 혹시 「아노말리사」에서 스톤과 리사가 만난 사건이 떠오르지 않나요? 이튿날 리사가 다른 사람과 똑같은 얼굴과 목소리로 변한 것처럼, 타자가 나와 비슷한 존재로 변용되어 버린 것입니다.

중첩될 수 없는 단일한 겹은 사랑의 부재와 곧바로 연결됩니다. 아름다움은 결코 소유되지 않으며, 접촉의 순간만 생성되는 사건임을 잊으면 곤란하죠. 오직 타자와 겹친 틈에 잠시 머무는 사랑의 느닷없음을 긍정할 수 있어야 합니다. '가깝고도 멀며, 멀지만 무엇보다 가까움'의 존재 사건. 아름다움의 비밀을 환대하며, 결코 쉽지 않겠지만 그 형태를 닮아 가는 일이 우리의 존재가 아름다워지는 방법입니다.

생각 나누기

▼

1. 일상에서, 가장 가깝다고 느꼈던 동시에 가장 멀다고 느꼈던 역설적인 순간을 구체적으로 말해 봅시다.

2. 멀어져 가는 것을 망각하는 일은 어떻게 새로운 시작일 수 있는지 다른 예를 들어 이야기 나누어 봅시다.

3. 미결사건으로 남는 것, 즉 완성되기를 계속 회피하는 것은 어떤 면에서 불완전성에 고착되는 일은 아닐까요? 슬프더라도 완결될 수 있도록 사건의 도착을 인정할 수 있어야 하는 건 아닐까요?

7. 매번 그곳을 다시 찾아야만 한다고?

─진리의 도착과 기다림의 문제

S: 아름다움이 완성의 순간 사라져 버렸다면 언제 다시 도착하는
 것인가요?

T: 학생의 질문은 '단속적'(斷續的) 지점을 말하는 것인데, 그것은 끊
 어지고 이어짐을 반복하는 거예요. 다시 시작되는 반복의 시간
 은 정확히 언제인지 불확실할 뿐이죠. 또한 아름다움은 같은 장
 소에서 동일하게 반복될 수도 없습니다. '미셸 푸코'라는 철학자
 는 '헤테로토피아'(heterotopia)[13]라는 그곳을 매번 다시 찾아야만
 한다고 말했어요. 여기서 '헤테로'(hetero)라는 말은 전적으로 '다
 른'이라는 뜻이고, '토피아'(topia)는 '장소'를 말해요.

S: 좀 더 쉽게 설명해 주세요.

T: 그럼 예를 한번 들어 보죠. 한 남자가 있습니다. 그는 현재 직장
 스트레스가 심하며, 높은 이자의 대출금 상환 독촉을 받고 있어

13 미셸 푸코, 『헤테로토피아』, 이상길 옮김, 문학과지성사, 2014.

서 힘든 상황이에요. 또한 집에서는 가정불화로 무척 마음이 아픈 상태지요. 그러다 문득 유튜브에서 오랫동안 듣지 못했던 음악을 듣게 됩니다. 알고리즘에 의해 느닷없이 들려오는 소리에 즉시 매료되고 말죠. 어쩌면 아무것도 아닌 노래 한 곡일 뿐이지만 무엇보다 자신을 위로해 준다고 느낍니다. 이 순간 그는 모든 것을 잊고 음악에 온전히 매혹된 채, 빠져들어요. 이상한 위로에 자신도 모르게 그만 눈물을 흘리고 말죠. 그런데 말입니다. 이 남자가 다음 날 그 노래를 다시 들으면 어떻게 될까요? 전날 느꼈던 감동을 그대로 느낄 수 있을까요?

S: 아니요. 그런 감동을 다시 느끼기는 어려울 것 같아요.

T: 네, 맞아요. 안타깝지만 그는 어제와 같은 감동의 순간으로 들어갈 수가 없었어요. 왜냐하면 결정적인 아름다움을 마주쳤더라도 동일한 순간으로 들어가려면 같은 방법으로는 불가능하기 때문이죠. 오직 계속되는 기다림 그리고 전혀 다른 방법을 시도하는 과정에서 새롭게 그곳에 들어갈 수 있습니다. 즉 헤테로토피아로 말이죠.

S: 선생님 말씀은 그런 '우연적인 사건을 기다려야 한다'라고 들리는데요.

T: 그건 절반은 맞고, 절반은 아니라고 말하고 싶네요. 먼저 우연적인 순간을 기다려야 한다는 측면에서 말해 보면, 진리는 느닷없이 도착하기 때문이에요. 만약 내가 의식적으로 원한다면, 그것은 이미 내용과 도착시간을 알고 있다는 것이죠. 앞선 예로 비

교하자면, 이미 다 이해하고 의식하고 있는 상태에서, 그렇지 않았을 때 감동을 줬던 음악을 다시 듣는 것이기도 하겠죠. 그곳에 이미 진리는 없습니다. 벌써 아름다움이 저만큼 멀어졌음에도 동일한 방법으로 다시 찾는 행동일 뿐이죠. 타 버린 장작을 계속 뒤적이며 열심히 불꽃을 찾아보아도, 아름다움은 결코 발견하지 못할 겁니다.

S: '이해될 수 없는 아름다움을 계속 다른 방법으로 찾아야 한다'라는 말씀인 거죠?

T: 앞서, 이해된 것에는 아름다움이 부재한다고 했었죠. 여기서도 같은 맥락이에요. 내가 아름답다고 규정한 것에, 이미 아름다움은 사라지고 없어요. 존재론적으로 가장 먼 것일 뿐이죠. 헤테로토피아로 다른 장소와 시간에서, 다시 우발적으로 만나야만 하는 것이에요.

S: 그렇다면 '우연적인 사건을 기다리는 것만은 아닌' 측면은 또 무슨 의미인가요?

T: 우발적으로 도착한다는 건 나의 의지와 상관없이 바깥에서 온다는 것에서 타자적이지요. 그럼에도 주체의 의지와 노력이라는 측면을 결코 간과해서는 안 됩니다. 예를 들어서, 우리가 만약 목줄에 묶인 늑대의 입장이라고 해 봐요. 울타리 바깥에 진정한 자유가 있다고 한다면, 자기 목을 감고 있는 줄을 최대한 끌어서 울타리까지 가려고 시도하겠죠? 살이 짓이겨지고 피가 날지도 모르지만, 고통스러운 노력 가운데 어떤 사건이 시작될 수 있어

요. 어느 날, 느닷없이 도착한 회색늑대가 울타리 빈틈으로 고개를 집어넣어서 그의 목줄을 끊어 주는 기막힌 사건이 발생할 수도 있지요. 따라서 불가능한 순간이 도착하기까지 늑대는 가만히 있어서는 안 되는 거예요. 그저 '바깥에서 나를 구해 줄 누군가가 오겠지' 하고 기다리기만 한다면, 결코 진정한 아름다움은 도착하지 않을 겁니다. 주체적 노력은 반드시 필요해요.

S: 선생님이 여태껏 설명하신 예시에서요. 진리, 아름다움에 다가가려면 무엇인가 '극단적' 행위가 필요한 것처럼 들리네요.

T: 그런 식으로 들렸나요? 네, 그렇게 이해해도 무리가 아닐지 몰라요. 진정한 진리, 사랑, 아름다움의 순간이 똑같이 반복될 수 없다면 오직 단 한 번만 도착한다고 할 수 있죠. 다시 온다고 해도 분명 이전의 형태와 같지 않으니까요. 유일무이한 순간은 감각적으로도 평범하지 않을 거예요. 뭔가 독특하고 완전히 색다른 경험 같다고 할까요. 앞서 예를 든 음악적 체험을 떠올려 보세요. 잊고 있었던 노래를 갑자기 듣게 되었을 때, 감정이 북받쳐 올라오며 눈물을 흘리게 되는 경우는, 단조로운 일상과 비교한다면 극단적 상황에 더 가까울 거예요.

영화 명대사로
읽는 미학

"곧 알게 될 거야, 갈 길을 아는 것과 길을 걷는 것의 차이를."

워쇼스키 감독의 고전 명작 SF 영화 「매트릭스」(1999)는 인간이 AI에 지배당하게 된 미래 사회를 그립니다. 인류는 시스템을 위한 생체 배터리로 전락해 버리고 말았지요. AI는 인간이 반항할 생각을 하지 못하도록, 우리의 뇌에 가상의 시공간을 주입합니다. 가짜 현실을 진짜라 믿고 살아가는 암울한 디스토피아가 영화의 배경입니다.

그러던 어느 날, 평범한 회사원이었던 '앤더슨'에게 이상한 메시지가 도착합니다. '세계가 매트릭스에게 지배당하고 있다'는 문자에 호기심을 이기지 못하고 응답하게 되죠. 그는 곧바로 시스템의 보안 요원에게 위험한 존재로 낙인찍히고 맙니다. 이후 요원에게 잡히기도 하고 죽을 고비를 넘기는 힘든 과정을 거치며 앤더슨은 평범한 인간에서 점점 영웅으로 변해 갑니다. 진짜 인류를 구원할 그(The One)이자 '네오'로 변신하는 것이죠.

위에 인용한 대사는 극소수의 인류 해방군으로서 힘든 싸움을 벌이고 있는 대장 '모피어스'의 말입니다. 앤더슨 스스로조차 본인이 인류의 해방자라고 믿지 못할 뿐 아니라 동료에게도 신뢰받지 못할 때, 오직 모피어스만이 그를 다 알지 못한 채로 믿습니다. 앤더슨이

'되어 갈' 존재를 믿는 대장의 전적인 지지가 있었기에 계속되는 실패와 어려움에도, 그는 도전을 계속할 수 있었죠. 비록 동료의 죽음과 배신을 겪고, 적에게 잡혔을 때도 끝까지 희망을 잃지 않고 투쟁을 이어 갔습니다.

자신의 노력뿐만 아니라 타자의 신뢰 안에서, 비로소 앤더슨은 '숟가락은 없다'라는 말을 스스로 믿게 됩니다. 지구는 이미 사람이 살기 힘든 장소가 되었음에도 AI의 생체 배터리 역할을 해야 했기에 주입된 가상 현실. 숟가락이 없음을 이해하는 일은 가상과 실재를 전적으로 다르게 볼 수 있는 심안(心眼)을 가지게 되었음을 뜻합니다. 비로소 그는 가상 현실 안에서 진짜는 결국 '지금 여기 없는 곳에 있다'라는 절대적 깨달음을 획득하지요. 자기를 둘러싼 세계가 단지 프로그래밍 된 가상이며 환각이라는 진실을 진정으로 깨닫습니다. 오직 그 순간 그는 이전과 전혀 다른 존재, 즉 네오로 변신하죠. 결국 모두가 기다려 왔던 존재가 되어 세상을 구합니다.

영화에는 앞서 설명한 헤테로토피아와 유사한 독특한 설정이 있습니다. 보안 요원을 따돌리고 가상 공간에서 다시 현실로 돌아가기 위해서는 매번 새로운 문을 찾아야만 하는 것이지요. 이는 시공간의 균열에서 생기며 항상 다른 곳에서 열립니다. 빈틈은 찰나만 지속되기에 서둘러 빠져나가야 하죠. 현실과 가상의 균열 지점을 계속해서 통과하는 과정에서 죽을 고비도 넘기지만, 그럼에도 그들은 계속해서 다른 장소를 찾아야만 하는 운명을 안고 있습니다.

이를 앞서 공부한 내용과 연결해 볼까요? 먼저 이전과 다른 존

재로 성장하려면 일상에 균열을 내는 사건이 필요합니다. 이를 원한다면 꾸준한 열정이 필요하죠. 「매트릭스」의 주인공처럼 새롭게 열리는 문을 찾는 노력과 동시에, 우발적으로 열리는 시공간의 균열을 참을성 있게 기다릴 수 있어야 합니다.

이는 앤더슨이 '네오'이자 '그'(The One)가 되어 가는 과정과 같습니다. 자신의 가능성을 부정하지 않고 끊임없이 노력하는 가운데, 낯선 깨달음이 도래하는 순간이기도 하지요. 물론 그 순간은 단번에 도착하지 않으며 계속해서 깨어 있는 상태로 머물 수도 없습니다. 다만 인내하며, 동시에 자신이 할 수 있는 최선을 다하는 열정을 갖는 것. 오직 그것만이 진리를 품은 주체가 되는 일입니다.

아름다움에 머무는
낯선 생각

내가 아닌 다른 사람의 가능성

일상과는 극단적으로 다른 장소는 과연 어떤 모습일까요? 영화 「에브리씽 에브리웨어 올 앳 원스」(2023)에도 「매트릭스」와 비슷한 장면이 나옵니다. 시공간의 균열을 통해 열린, 어딘지 특정할 수 없는 장소. 찰나의 순간은 또 다른 멀티 유니버스로 접속하기 위한 통로입니다.

그러나 이곳을 열어젖히기 위해서 주인공은 납득할 수 없는 행동을 해야만 합니다. 코를 파서 먹거나, 신발을 거꾸로 신거나, 자신을 공격하는 상대에게 진심으로 사랑을 고백해야 하죠. 기이한 행동을 하는 순간, 멀티버스는 열립니다.

이러한 설정은 예측되지 않고, 이해될 수 없는 일에 도착하는 아름다움의 존재 형식과 같습니다. 계속해서 그곳을 통과하는 모험을 반복하던 주인공은 이전과 전혀 다른 존재로 변신해 갑니다. 알 수 없는 여정을 통해 자기 정체성을 계속해서 넘어서죠.

이는 주체가 집을 짓거나 정주하며 내부적으로 단단해지기로 한 것이 아니라, 바깥으로 향하는 사건을 만났기 때문입니다. 자신을 지키려는 관성적 행위로부터 계속해서 멀어지는 행위에만 도착하는 새로움. 그것은 아름다움이라는 타자를 향해 조건 없이 떠나 보는 일

이기도 합니다.

평범한 일상, 누구나 예상할 수 있는 것으로부터의 탈주는 낯선 가능성을 엽니다. 그럴 때에야 비로소 '나'라는 고착된 정체성이 없는, 내가 아닌 다른 사람이 꽃필 수 있습니다.

예술가의 영감

우발적으로 도착하는 어떤 영감은 결코 우연적이지 않습니다. 아름다운 순간을 기다리며 철저히 준비한 이는 그것이 도래했을 때를 놓치지 않기 때문이죠. 완성되고 순식간에 사라져 버리는 찰나. 그 불가능한 순간을 포착할 수 있는 능력이 예술가의 영감입니다.

바깥에서 도착한 이상한 영감을 받드는 일은 낯선 손님을 환대하는 일이기도 합니다. 작가는 그 실체를 정확히 파악할 수 없음에도 불구하고 자기에게 도착한 낯선 계시를 받듭니다. 이는 자신의 내밀한 욕망과 맞닿는 일이기 때문이죠. 창작자는 결코 자기 언어로만 작업할 수 없습니다. 이미 이해되어 버린 내 속의 언어는 결코 새로울 수 없고 낯섦을 생성할 수도 없죠. 바깥에서 도착한 영감과 섞갈리는 일 말고는 아름다움의 생성은 불가능할 수밖에 없습니다. 그렇다면 나 아닌 곳에서 온 신호를 향해 건너가는 일이 무엇보다 중요하겠죠.

건너가려는 자의 무한한 의지는 작가에게 최고의 놀이이자 해방구입니다. '이상한 열정'은 오랜 세월을 변치 않고 자기 과업을 지속할 수 있도록 만드는 힘이기도 하죠. 그러나 세상에는 그가 예술을 펼칠 기회를 놓치게 만드는 무수한 반작용들이 즐비합니다. 내면의

열등감, 모욕적 경험과 차별, 숱한 실패와 좌절은 말할 것도 없습니다. 그럼에도 불구하고 그가 예술적 존재가 될 수 있는 건 바깥으로 열려 있는 안테나 덕분입니다. 작가의 열정은 다만 자신의 것일 수는 없기 때문이죠. 그는 전적으로 다른 곳에서 도착한 아름다움과 마주치기 위해 항상 창을 열어 둘 뿐입니다.

예술적 삶

현실 세계가 헤테로토피아로 균열이 나는 순간. 그 틈새에서 예술적 존재로 변신하는 기회는 열립니다. 이는 예술가에게만 국한된 일이 결코 아닙니다. 평범한 회사원이던 '앤더슨'이 세계를 구하는 '네오'로 변신했듯, 바깥에서 온 메시지에 제대로 응답하면 가능한 일이죠.

특별한 존재만 아름다운 삶을 영위할 수 있다 치부해 버리면 안 됩니다. 또한 예술적 존재가 되기 위해 반드시 회화 작품을 그리거나 작곡가가 되어야 한다고 생각해서도 안 됩니다. 그렇다면 우리는 낯선 존재로 변신할 기회를 상실하고 말죠.

이전과 미세하게 달라져 보는 일, 나와 다른 어떤 지점을 향해 건너가는 일은 모두 그 자체로 아름답습니다. 낯선 존재를 품고 다른 사람이 되어 보는 일 역시 예술적이기 때문이죠. 자신에게 도착한 단 하나의 목소리를 무시하거나 억압하지 않는다면, 예술적 존재가 되는 일은 얼마든지 가능합니다.

생각 나누기

1. 당신이 겪어 본 가장 극단적이고 이해되지 않은 행동은 무엇이었나요?

2. 혹시 기이하고 이상한 것이 아름답다고 느껴 본 적 있나요?

3. 아름다움과 진정한 사랑의 도착을 기다리기 위한 노력을, 나라면 어떤 식으로 할 수 있을까요? 구체적으로 한번 말해 봅시다.

아름다움이 너를 구원할 때

8. 자신도 모르는 몫을 선물할 수 있을까?

―정의란 무엇인가

S: 선생님께서 진리, 사랑, 아름다움에 대해서는 여러 번 언급하셨는데요. 여태껏 정의에 대해서는 구체적으로 말씀해 주지 않으셨어요.

T: 혹시 정의에 대해 언급하기 전에, 자신이 알고 있는 정의가 무엇인지 한번 말해 볼래요?

S: 자기가 받을 정당한 몫을 가지는 것이 정의 아닐까요?

T: 학생은 아리스토텔레스적 정의의 관점을 갖고 있군요. '각자에게 각자의 몫을 주는 것'은 보편적 정의의 관점에서 분명히 옳습니다. 일상적 차원에서 이보다 적절한 정의를 찾기도 어려울 겁니다. 하지만 미학적 차원에서 진정한 정의가 도착했다고 말하기에는 좀 부족한 것이 사실이지요.

S: '각자가 정당한 몫을 갖는 것'이 어째서 부족하죠?

T: 앞서 진리의 형식에서 '완전히 이해된 것에 아름다움은 없다'라고 했죠. 같은 맥락에서 이어 가 볼까요. '각자가 각자의 몫을

받아야 한다'라는 것은 이미 이해되고 누구나 납득할 수 있는 상식에 가깝습니다(물론 이러한 상식조차 잘 통하지 않는 사회나 정치 체제가 있을 수 있지만, 지금의 논의에서는 제외하도록 합시다). 그렇다면, 이를 다 이해된 것에 아름다움은 없다고 말한 지점과 연결시켜 본다면요? 진짜 정의나 진리가 그곳에는 이미 없다고 할 수 있지요. 그렇다면 아름다움이 도착할 수 있는 새로운 정의는 무엇이냐고 묻는다면, 저는 '장 뤽 낭시'라는 철학자의 말을 소개하고 싶군요. 그는 정의를 **'각자에게 그도 모르는 몫을 주는 것'**[14]이라고 이야기하죠.

S: '그도 모르는 몫까지 준다'고요? 그렇다면 내 몫이 상대적으로 줄어들어서 오히려 정의롭지 못한 것은 아닌가요?

T: 좋은 질문이에요. 물론 일상적 상황에서는 그러한 판단이 맞을 수 있어요. 내가 받은 월급을 가난한 사람에게 다 줘 버린다면 내가 쓸 돈이 없을 테니까요. 그러나 여기서 말하는 정의는 좀 전에 이야기한 것처럼 극단적이며 근원적인 지점까지 밀어붙여서 사유해 보아야 해요. 진정한 사랑의 지점까지 다가가 보는 것이지요. 예를 들어 볼까요? 누군가를 사랑할 때, 상대방이 깜짝 놀랄 정도로 기뻐하게 만들고 싶은 마음이 생겼다고 가정해 보죠. 그렇다면 어떻게 해야 할까요? 상대방이 다 눈치챌 만한 뻔

14 장 뤽 낭시, 『신·정의·사랑·아름다움—종교, 철학, 사랑, 예술에 관한 낭시의 쉽고 친절한 네 개의 강의』, 이명선 옮김, 갈무리, 2012.

한 행동을 해야 할까요? 아니면 그가 도저히 상상하지 못하게, 숨기고, 감추며, 지연시키는 행위를 해야 할까요?

S: 당연히 후자 아닐까요?

T: 그렇죠. 사랑하는 사람에게 '그도 모르는 몫'을 주고 싶기에, 우리는 무엇인가 노력할 것이고, 또 그가 기뻐할 때 함께 웃을 수 있겠죠. 진정한 정의의 차원이란 사랑하는 이에게 알 만하거나 뻔한 것을 선물하는 게 아니라, 낯선 아름다움을 선사하는 차원까지 사유할 수 있어야 한다고 장 뤽 낭시는 말하는 거예요. 그럴 때에만 진정한 아름다움이 도착할 수 있으니까요.

S: 그렇지만 일상에서 그렇게 하기는 너무 힘들지 않을까요?

T: 물론 '각자에게 각자의 몫을 주는 것'을 부정하는 것은 아니에요. 일상적 차원이자 합리적 경제생활의 지점에서는 당연히 그런 방식으로 사고하고 행동해야 하죠. 그러나 우리의 삶이 그러한 교환 관계로만 남는다고 생각해 보세요. 모든 것은 돈으로 계산되고 사람들 사이에는 어떤 차이도 없는 관계만 남고 말 거예요. 사랑과 아름다움은 빛을 잃고 매번 이해되는 수준만큼만 똑같이 반복되겠죠. 앞서 언급한 「아노말리사」의 주인공처럼 삶이 무척 지루하고 권태롭고, 때로는 끔찍할지도 몰라요. 따라서 정의의 차원도 사랑과 아름다움처럼 사유하고 결코 상대적 교환 관계로만 생각하면 안 되는 거예요. '눈에는 눈, 이에는 이'라는 뻔한 원칙에 결코 진정한 정의는 도착할 수 없거든요. 완벽하게 주고받는다는 것에는 이미 이해하지 못할 것이 없고, 모든 것은 주체의

인식으로 환원될 뿐이니까요.

S: '주체의 인식으로 환원된다'고요? 좀 더 풀어서 설명해 주세요.

T: 주체는 쉽게 말해 '생각하는 나'로서 자신이라고 말하면 될 것 같
군요. '인식으로 환원된다'는 말의 의미는 쉽게 '자신 안에 갇힌
다'라고 표현할 수 있어요. 인식된 것만 전부인 것처럼 생각하고
판단하는 것이죠. '모리스 블랑쇼'라는 철학자는 '인간이란 바깥
과 직면할 때 자신으로 존재할 수 있다'[15]라는 맥락으로 말했는
데, 이와 연결시키면, 인식으로 환원됨은 자기 자신 안에 갇혀서
진리를 보지 못하는 상태라고 말할 수 있겠지요.

S: 네? 저는 이해가 잘 안 되는데요. 왜 자기 안에는 진리가 없는 거
죠? 앞에서 주체의 노력도 필요하다고 말씀하셨잖아요.

T: 그렇죠. 하지만 노력이 꼭 필요함과 동시에 느닷없이 도착하는
무언가도 필요하다는 게 중요해요. 왜냐하면 느닷없음은 주체가
도저히 알 수 없는, 예측 불가능한 지점에서 오기 때문입니다. 즉
바깥에서 온 아름다운 순간은 무엇인지 정확히 알 수 없는 것이
며, 주체의 인식으로 환원되지 않는 것이죠. 이러한 운명과 같은
존재와 함께여야만 진정한 진리의 순간이 가능한 겁니다.

S: 그렇게 연결되나요? 그렇다면 감동했던 음악을 다시 들었을 때
왜 아름다움을 느낄 수 없었는지를 설명하는 것이겠군요.

T: 그렇죠. 완벽히 이해되고 예상되는 지점에는 결코 아름다움이

15 모리스 블랑쇼, 『문학의 공간』, 이달승 옮김, 그린비, 2010.

아름다움이 너를 구원할 때

도착하지 못하니까요. 그건 이미 주체 안에 갇힌 상태입니다. 따라서 자기 바깥이자, 진리를 향한 존재가 되려는 부단한 노력과 우발적으로 도착하는 진리 사건이 함께 해야만 아름다운 순간이라고 다시 정의할 수도 있겠네요.

영화 명대사로
읽는 미학

"어디든 갈 수 있지만, 난 너와 여기 있고 싶어."

「에브리씽 에브리웨어 올 앳 원스」는 2023년도 아카데미의 주요 부문의 상을 휩쓴 작품입니다. 간략하게 줄거리를 살펴보겠습니다. 주인공 '에블린'은 세탁소를 운영하는 중국계 미국인으로, 먹고사는 문제에 너무 몰두하는 터라, 가족에게 소홀한 편입니다. 딸의 고민과 남편의 문제에는 전혀 관심이 없는 채로, 오직 세탁소 운영과 국세청에 신고할 영수증 정리에 골몰할 뿐이죠.

국세청에 납세 신고를 하는 어느 날, 에블린에게 느닷없는 사건이 들이닥칩니다. 시공간을 초월한 멀티 유니버스가 순식간에 열리죠. 다른 시공간에서 온 남편 '웨이먼드'는 오직 그녀만이 다중 우주의 위기로부터 모두를 구할 수 있다고 말합니다.

에블린은 그 이야기를 도저히 믿을 수도 없는 데다가, 알고 보니 멀티버스를 위기로 만들고 있는 주인공이 자신의 딸인 '조이'라는 것에 더욱 놀랍니다. 우여곡절 끝에 에블린은 다양한 멀티버스를 오가며 온갖 고초를 겪어 냅니다. 그 과정에서 사랑에 눈뜬 그녀가 결국 모두를 구한다는 것이 영화의 주요 내용입니다.

인용된 대사는 에블린이 조이에게 한 번도 하려고 시도한 적 없

었던 말을 하며 시작됩니다. 그녀의 무관심과 바쁨 때문에 가족이 위험에 처했음을 깨닫고 딸에게 진심을 고백하려 하죠. 조이의 고통스러운 내면을 제대로 안아 준 적이 없었던 과거를 자책하며 가까이 다가갑니다. 하지만 오랫동안 상처받았던 딸은 그녀를 계속해서 밀어내려 하죠.

이때 또 다른 멀티버스의 이야기가 전개됩니다. 두 사람은 각자 돌이 되어 그랜드 캐니언 같은 암석 사막 절벽 위에 놓여 있습니다. 동그란 돌덩이가 된 둘 사이를 좁혀 오는 에블린을 향해, 조이는 다가오지 말라며 완강히 거부하죠. 황량한 사막처럼 마음이 닫혀 버린 딸은 그녀로부터 멀어지려 하다가 그만 절벽으로 떨어지고 맙니다. 절체절명의 상황에서 에블린은 망설임 없이 딸을 향해 함께 뛰어내립니다. 무감한 존재가 된 딸의 고통을 이해하려는 처절한 몸부림처럼 절벽 곳곳에 부딪히며 상처를 함께 감당합니다.

이는 계산하는 것에만 집중하던 이전의 그녀였다면 불가능했겠지만, 다중 우주의 온갖 모험을 겪고, 완전히 달라진 그녀에게는 가능한 존재 사건입니다. 자신의 무의식적 고통을 외면하지 않고 직면하는 힘이 생겼기에 할 수 있었던 일이지요. 비로소 '계산할 수 없는' 사랑에 눈을 뜬 것입니다.

이러한 결정적 사건을 우리의 앞선 논의와 연결시켜 보면, '그도 모르는 몫을 주는 것'으로서의 진짜 정의는 다름 아닌, 진정한 사랑이라 할 수 있습니다. 고통받는 딸을 향해 자신의 모든 것을 내어 줄 수 있는 엄마의 마음은 '그녀도 모르는 몫'을 전적으로 선사하는 일

이며, 무한한 아름다움 그 자체이기 때문입니다.

영화 제목처럼 '모든 것, 모든 곳에 있으나, 단 한 번만 도착할 수 있는'(Everything Everywhere All At Once) 절대적 사랑의 순간, 진정한 정의는 도착합니다. 상대가 그 사랑에 납득한 순간 모든 것은 완성되고, 모든 고통이 중단되죠. 진정한 정의는 곧 아름다움의 구원이자, 사랑 그 자체이며, 신성의 도래이기도 한 것입니다.

아름다움이 너를 구원할 때

아름다움에 머무는
낯선 생각

낭시적 정의의 순간

장 뤽 낭시가 말하는 정의는 보통의 일상에서는 불가능한 일에 가깝습니다. 우리는 교환 관계인 경제생활 시스템의 틀을 벗어나기 어렵지요. '각자가 각자의 몫'을 찾아가는 일이 일상의 전략으로서는 최선일 수 있습니다. 이에 반해 '그도 모르는 몫을 주는 일'은 자칫하면 생존조차 힘들게 만들 수도 있죠.

그렇다고 낭시적 정의가 비현실적이니 필요 없다고 말할 수는 없습니다. 진정한 사랑과 아름다움은 오직 정의의 형식으로만 도착할 수 있으니까요. 이는 '일상적 나'를 훨씬 뛰어넘는 일입니다. 계산없이 자기를 낮추고 희생하는 일은 결코 쉽지 않죠.

그럼에도 불구하고 타자를 향해 다가가는 비관성적 행태는 새로운 나를 발견하게 합니다. 사랑했던 사람에게 평소에 전하지 못했던 진심을 말하게 된 순간. 그와의 접촉은 이전과 분명히 다를 수밖에 없습니다. 부딪침의 틈새에서 낯선 사랑은 다시 생성됩니다. 이는 내 안이 아닌 바깥을 향할 때, 비로소 가능한 아름다움의 구원의 순간이기도 하죠. 낭시가 말하는 진정한 정의는 그 순간 도착하며, 그때 불가능하기만 했던 사랑도 가능할 수 있습니다.

8. 자신도 모르는 몫을 선물할 수 있을까?—정의란 무엇인가

반항하는 인간

'반항하는 인간'[16]은 삶을 새롭게 창조하는 사람입니다. 그는 'non' [농]이라 말하는 동시에 'oui'[위]라고 말하는 이상한 응답을 하죠. '아니'라고 하면서 동시에 '그렇다'라고 하는 일은 당연히, 지금껏 해 오던 일을 모방하지 않는 일입니다. 기존의 질서에 자신만의 부정성을 독특하게 삽입하죠. 언뜻 모순적으로 보이는 이러한 미학적 성취는 기존의 역사를 부정하면서, 동시에 전통을 무엇보다 사랑한다고 말합니다.

반항하는 이가 과거의 아름다움에서 의미를 찾지 않는 것은 단순히 과거를 해체하려는 게 아닙니다. 반항하는 인간은 고전주의의 과도한 의미 부여로부터 낯선 탈주를 시도할 뿐이죠. 이는 가장 엄격하게 질서 잡힌 음(音)과 자신만의 특이한 불협화음을 연결하는 새로운 창조일 수 있습니다.

'반항하는 일'은 언뜻 전통을 파괴하고 무시하는 것처럼 보이기도 하나, 그의 모순적 열정은 무엇보다 전통을 환대하려 합니다. 예술가의 창조적 과업은 이미 늙어 버린 대중에게 낯선 젊음을 선물할 수 있죠. 이는 아름다움을 향한 존재로서 끊임없이 단속적으로 시도했던 일 덕분에 가능한 사건입니다. 오래된 전통은 그가 '그들도 모르는 몫'을 선사한 덕분에 한층 새로워지며 풍성해질 수 있죠.

그러나 반항하는 인간이 낯선 아름다움을 생성하려면 반드시

16 알베르 카뮈, 『반항하는 인간』, 김화영 옮김, 민음사, 2021.

대가를 치러야만 합니다. 창조하는 자가 주려는 선물은 '전적인 다름'이기에 무척 위험하기 때문이죠. 대중의 관성은 이전의 자기를 갱신해야 하는 어려움이나 불편함을 회피하려 하기 마련입니다. 따라서 기존 문법의 획일적 답습을 거부하는 일은 틀을 지키려는 다수로부터 배척당하기 쉽죠.

　어쩌면 예술적 존재는 없는 존재 취급당하거나 극단적 경우에는 생존의 위협도 감수해야 합니다. 다만 그럼에도 불구하고 포기하지 않는 열정은 그를 건너가려는 자로 만듭니다. '니체'라는 철학자도 말했듯 줄타기하는 광대는 목숨을 거는 위험을 감내하기에 위대할 수 있죠. 그럼에도 불구하고 이전의 자신이라는 껍데기에 안주하지 않을 때 낯선 창조는 가능할 수 있습니다. 그렇다면 창조적 과업은 숱한 어려움 속에도 끊임없이 새롭게 다가가는 일이며, 계속 자신을 넘어설 때 어디선가 도착하는 아름다움이라고 말할 수 있지 않을까요?

생각 나누기

1. '우리는 전원이 모든 것에 대해, 서로에 대해 죄를 짓고 있습니다. 그리고 나는 다른 누구보다도 죄가 깊습니다.' 이는 '도스토예프스키'의 『카라마조프가의 형제들』 속 문장입니다. 이를 낭시의 정의와 어떻게 연결할 수 있을까요?

2. '각자에게 각자의 몫을 주는 일'과 '그도 모르는 몫을 주는 일'이 어떻게 같아질 수 있을지, 사례를 한번 생각해 봅시다.

3. 관성대로, 하던 대로 살던 자신을 완전히 벗어난 경험이 있다면 한번 이야기 나누어 봅시다.

9. 당신을 교란시키는 바깥에서 온 손님

— 판단중지

S: 선생님, 그렇다면 주체가 바깥에서 온 아름다운 순간과 만날 때는 어떤 현상이 발생하나요?

T: 아주 좋은 질문이에요. 접촉의 순간, 주체와 바깥(타자성)의 우발적 마주침. 그때 주체에게는 미학적으로 '판단중지'의 상태가 시작됩니다. 기존의 선입견, 편견, 고정관념, 아집 등 자신의 모든 관성적 의식과 행동은 완전히 멈추며, 오직 도착하는 아름다움에 전적으로 몸을 내맡기게 되죠.

S: 첫눈에 반해 버린 사람을 만났을 때의 느낌과 비슷할 수도 있겠네요.

T: 그렇죠. 뭔가 마비된 듯한 감각이고, 다른 어떤 것도 가능하지 않을 것 같은, 온전히 무력한 순간으로 빨려 들어가는 느낌도 들죠. 동시에 사랑한다면 무엇이라도 가능할 것 같은 강렬한 충동이 얽힌 느낌인지 모릅니다. 이는 어떤 것으로도 대체할 수 없는 유일무이한 감정이기도 하죠. 이런 중요한 순간에 단단했던 주체

에게 중대한 변화가 일어나는데, 내면이 완연히 균열되는 이상한 현상이 발생합니다.

S: 그렇다면, 자신이 깨지고 갈라진다는 의미인가요?

T: 그런 셈이죠. 이전의 나를 교란시키고, 다른 사람이 되게 하는 존재가 도착했으니까요. 진리가 내 속으로 들어오는 것은, 이전의 나라는 단일한 존재에게는 일종의 '사망 선고'와 같은 이야기일 수 있지요.

영화 명대사로
읽는 미학

"간신히 버티고 있어, 너무 무거워서 걸음을 뗄 수가 없어."

「멜랑콜리아」(2012)는 라스 폰 트리에 감독의 마스터피스입니다. 줄거리를 살펴볼까요?

아주 멀리서 성간 천체가 지구로 향하고 있습니다. 먼 우주에서 예기치 않은 방문이 예정되어 있음에도 사람들은 아무것도 모른 채 살아갑니다. 주인공 저스틴 역시 자신의 결혼식을 앞두고 있을 뿐이죠. 부유한 형부의 도움으로 고성(古城)을 통째로 빌려서 아주 비싼 예식을 진행하는 중입니다.

그러나 가장 기뻐해야 할 날임에도, 저스틴은 뭔가 알 수 없는 이상한 우울감에 사로잡혀 있습니다. 도무지 납득되지 않는 낯선 감정은 예식에 집중하기 어렵게 만들죠. 신부가 이상 행동을 보이는 탓에 결혼식은 온통 어수선하기만 합니다. 또한 하객으로 온 직장 상사는 그녀의 결혼을 축하하는 것에는 아무 관심이 없습니다. 오직 새로운 상품을 홍보하는 문구를 얻어 내는 것이 중요할 뿐입니다. 부하 직원을 붙여서 결혼식 중인 그녀에게 새로운 아이디어를 받으라고 명령하기까지 합니다. 저스틴은 이외에도 여러 갈등에 노출됩니다. 부모님 사이의 문제와 결혼식 비용을 엄청나게 쓴 언니와의 갈등 등

9. 당신을 교란시키는 바깥에서 온 손님−판단중지

영화의 전반부는 무척 산란하게 전개됩니다.

밤이 되어 그녀는 홀로 성 바깥으로 나옵니다. 멀리서 점점 더 또렷해지는 행성의 밝은 모습을 보면서 이상한 감정을 주체할 수 없지요. 자기 속에서부터 무엇인가 균열이 시작되며, 더 이상 이전의 삶을 유지할 수 없다고 느낍니다. 결국 저스틴의 기행으로 결혼식은 중단되고, 이후 정신적 문제를 이겨 내지 못한 그녀는 언니의 집에 얹혀살게 됩니다.

영화 후반부에 이르면, 저스틴이 먼저 포착했던 행성은 달보다 커져 있습니다. 종말이 임박했음을 모두가 명백히 알게 되죠. 도저히 피할 방법이 없는 거대한 충돌이 예고된 터라, 사람들은 광란에 휩싸입니다.

이상하게도 오히려 저스틴은 점점 멀쩡해집니다. 모두가 자신의 살길을 찾아 도망가거나 미쳐 버린 상황에서도, 오직 그녀만이 조카 딸을 보살핍니다. 두려워하는 아이를 위해 나무 기둥을 세워 조그마한 텐트를 치고, 거기에 함께 들어가지요. 죽음과 같은 절대적 타자가 도착하는 순간, 사랑하는 조카를 안고 최후를 맞이합니다.

영화가 말하고자 하는 핵심은 내가 어찌할 수 없는 타자와의 관계입니다. 외계에서 오는 거대한 행성은 지구에 사는 이들에게 어떠한 대안도 허락하지 않습니다. 절대적인 타자의 도착 앞에 다른 어떤 수단도 없는 상황에서, 균열된 존재는 다시 태어날 수밖에 없습니다. 저스틴의 마지막 행동처럼, 불안해하는 조카를 위해 조그마한 텐트에 함께 들어갈 뿐이지요.

그녀의 행동에서 '레비나스'라는 철학자가 떠올랐습니다. 타자를 향한 사랑의 문제에 평생을 천착한 그는 이런 말을 하였습니다. **'철학은 오직 타자를 향한 언설(言說)'**[17]이라고요. 그의 문장처럼 철학을 하는 일은 관념적인 말잔치로 끝나서는 안 됩니다. 무엇보다 직접적이고 구체적인 일상에서 그 문장에 응답해야 하죠. 동시에 나와 전적으로 다른 이의 얼굴을 외면하지 않으며 어떤 사랑과 윤리로 다가갈지 말하는 것이어야 합니다.

모두가 미쳐 버렸다고 저스틴을 포기했지만, 사실 그녀의 '멜랑콜리아', 즉 우울은 돈으로 교환되고 소비될 뿐인 이곳의 질서 속 진정한 사랑이 없는 것에 대한 어떤 반동은 아니었을까요? 계산되는 일상에서는 이상하게 보였던 그녀가 계산 불가능한 시간 안에서 오히려 멀쩡해 보였던 것처럼요.

외계 행성이 하늘을 덮어 버린 상황에 사람들은 모두 미쳐 갔지만, 균열된 주체는 오직 사랑을 바라보며 그 안에 머물 수 있습니다. 확실한 죽음의 예고 앞에서도 그녀는 가장 약한 이를 보듬어 안는 마지막 선택을 할 수 있었지요.

영화의 마지막 장면과 연결해서 이렇게 정리하면 어떨까요? 교환 관계로 이루어지는 세계에는 진정한 사랑이 없고, 이를 미리 감각한 사랑의 존재인 저스틴은 우울할 수밖에 없었죠. 앞선 그녀의 대사 역시 그런 감정을 드러낸다고 할 수 있습니다. 도저히 어찌할 수 없

17 우치다 타츠루, 『레비나스와 사랑의 현상학』, 이수정 옮김, 갈라파고스, 2013.

을 것 같은 멜랑콜리아는 오히려 극단적 순간, 진정한 사랑을 품은 존재로 그녀를 변신시켰습니다. 외계 행성의 충돌을 앞두고 결코 죽음을 받아들일 수 없는 보통 사람과 달리, 오히려 그녀만은 계산될 수 없고 교환될 수도 없는, 진정한 사랑을 향해 있었죠. 영화의 마지막 장면은 바로 그 순간을 묘사하고 있습니다.

아름다움이 너를 구원할 때

아름다움에 머무는
낯선 생각

기이한 사망 선고

균열되고 갈라진 주체가 되는 일은 '사망 선고'를 받는 것이라고 했는데요. 이는 어감상으로 불행한 일처럼 보이지만 오히려 진정한 사랑에 눈을 뜨는 엄청난 사건일 수 있습니다.

「스크루지 영감 이야기」[18]를 떠올려 보면 더욱 명확하게 알 수 있지요. 돈밖에 모르던 고리대금업자인 그는 어느 날 밤 느닷없이 유령에게 붙들립니다. 영감은 시공간을 여행하며 자기 죽음까지 미리 보게 되죠. 외롭고 쓸쓸하게 죽어 가는 자신의 모습에 충격을 받은 그는 전혀 다른 존재가 됩니다. 「멜랑콜리아」에서 저스틴이 절대적 타자(행성)의 도착과 함께 변신한 것과 비슷하지요.

이처럼 자기 죽음을 깨닫는 일은 존재를 재구성하는 중요한 계기가 될 수 있습니다. 그러나 스크루지나 저스틴의 사례에서도 보이듯 이는 주체의 노력만으로는 부족하지요. 자신을 자신으로부터 탈락시키고 교란하는 타자의 도착이 무엇보다 중요할 수 있습니다.

18 찰스 디킨스, 『크리스마스 캐럴』, 이은정 옮김, 펭귄클래식 코리아, 2008.

판단중지

일상에서 우리 내면의 '초자아'는 '이드'(Id)를 억압합니다. 이드는 현실의 도덕적 차원을 고려하지 않고 즉각적 만족을 원하기에 분명 사회생활에서 제어되어야 할 필요가 있죠. 그러나 무의식과 맞닿는 내밀한 욕망은 단지 이드를 억압하는 일로 종결될 수 없습니다. 승화되지 못한 본능적 에너지는 정신 병리적 현상으로 나타날 수도 있죠.

초자아가 느닷없이 '판단을 중지'할 때가 있습니다. 미술 작품을 관람할 경우나 아름다운 음악이 들려오는 순간, 혹은 사랑하는 사람을 만난 순간, 내면의 억압 기제는 통제 행위를 갑작스레 중단하죠. 심지어 우리의 '오성'(悟性)은 그동안 규제하고 억누르던 '감성'과 어울리고 놀이하기까지 하죠. 이렇듯 아름다움이 도착하는 순간은 '진리가 자유롭게 하듯' 우리를 모든 구속으로부터 해방시킵니다.

고착된 실타래를 끊어 내는 아름다운 타자의 도래는 모든 관계를 낯설게 만들죠. 이는 진정한 정의가 도착하는 순간과 비슷합니다. 이 과정에서 '판단중지'는 일상적 관성에 균열을 내는 사건으로 시작합니다. 벌어진 틈새로 아름다움은 침투하고 주체를 교란하며 모든 걸 새롭게 만들지요.

아름다움이 너를 구원할 때

생각 나누기

▼

1. 스크루지나 저스틴의 예처럼, 이전과 이후의 삶이 크게 달라진 경험이 있다면 이야기 나눠 봅시다.
2. 만약 6개월 후 지구에 소행성의 충돌이 예정되어 있다면 당신은 남은 기간 동안 무엇을 할 건가요?
3. 대다수가 원하는 직업, 연봉, 좋은 집을 제외하고, 자신이 진정으로 원하는 일은 무엇인가요?

10. 작은 죽음이란?

—미학적 죽음과 새로움의 형식

S: 앞서 주체에게 '사망 선고'와 비슷한 일이 벌어진다고 하셨는데요. 나 자신이 깨지고 갈라지면 죽어 버리는 것 아닌가요? 진리가 주체와 사건이 마주치면서 생성된다면, 주체가 죽어 버린다면 진리를 어떻게 감각할 수 있나요?

T: 좋은 질문이에요. 여기서 '죽음'은 조르주 바타유가 말한 식으로는 '작은 죽음'[19]이라고 할 수 있어요. 진짜 생물학적인 죽음을 말하는 것은 아니고요. 진정한 아름다움, 진리, 사랑과 마주친 주체가 더 이상 이전과 동일한 모습으로 돌아갈 수 없음을 의미합니다. 그렇다면 이전의 주체는 죽고 새롭게 태어났다고 볼 수 있겠죠? 그 진리의 순간과 마주친 존재 사건을 '작은 죽음'이라고 할 수 있어요. 이제 이해가 좀 되나요? 어쨌든 주체가 균열되는 일은 결코 평범할 수 없으며, 앞서 「멜랑콜리아」에서도 보았듯이

19 바타유, 『에로티즘』.

자기 삶을 송두리째 바꿔 놓죠. 절대적 타자는 존재를 산산이 부수며, 곳곳이 미세하게 달라지게 만듭니다.

S: 그런 의미라면 작은 죽음을 부정적으로 볼 것이 아니라, 오히려 긍정적인 것으로, 삶에서 도착할 수 있는 사건 중에 가장 중요하게 생각해야 할 어떤 통과의례와 같은 것으로 생각할 수도 있겠네요.

T: 그렇죠. 현대인은 죽음을 부정적인 것으로 치부해 버리고, 될 수 있으면 생각하지 않으려 하기에 진짜 죽음은 장례식장이나 병원에만 있다고 생각하기 쉽지요. 그러나 아름다움을 공부할 때, '메멘토 모리'(Memento mori)라는 말을 결코 잊어서는 안 됩니다.

S: '메멘토 모리'요? 그게 뭐죠?

T: 고대 로마의 사례를 들어 간략하게 설명할게요. 전쟁에서 승리한 개선장군은 엄청난 칭송을 받습니다. 좋은 말과 전차에 탑승한 채로 백성의 환호와 찬사를 한 몸에 얻으며 황제 앞으로 나아가지요. 그는 이 순간 무엇도 두려울 것 없는 최고의 영웅입니다. 그러나 한편으로는 그가 교만하지 않도록, 노예를 탑승시켜서 '메멘토 모리'라는 말을 계속 들려주게 했다고 해요. 스스로 신과 같다는 착각을 범하지 않도록, '너의 죽음을 잊지 말라'라는 뜻의 문장을 되뇌는 거죠.

S: 그렇다면 왜 죽음을 잊지 말아야 하는 거죠?

T: 인간은 유한한 존재이지만 우리는 평소에 죽지 않을 것처럼 살아갑니다. 고통은 단지 멀리 있는 것처럼, 죽음은 공동묘지에만

있는 것처럼 여기고 관성적으로 자신의 삶을 살아가지요. 그런데 그런 삶의 실체는 어떨까요? 진정으로 하고자 하는 일은 뒤로 미루고 적당히 타협하며 생존을 위해서 하루하루 살아가는 건 아닐까요? 진짜 자기는 어떤 존재일 수 있는지 묻기는커녕 다른 가능성을 닫고 사는 건 아닌지 진지하게 고민해야 합니다.

S: 그런 고민은 어떻게 시작될 수 있죠?

T: 이러한 실존적인 고민은 그냥 시작되지 않아요. 언제든 '죽을 수 있다'라는 서늘한 가정이 삶에 들어와 있을 때, 남은 인생을 제대로 살기 위한 변신의 과정이 시도될 수 있어요. 죽음과 유사한 강도의 존재 사건을 경험할 때 주체는 완연히 깨지고, 이전과 전혀 다른 존재로 변신하게 되죠. 즉 죽음의 부정성을 단지 수동적으로 받아들이는 삶이 아닌, 그것을 앞서 보고 다시 돌아와서 삶을 새롭게 재구성하는 것에 중대한 의미가 있습니다. '하이데거'는 이를 '기획투사'(Entwurf)라는 용어로 말하기도 했어요.

아름다움이 너를 구원할 때

영화 명대사로
읽는 미학

"아빠가 손님을 두고 왔어."

「택시 운전사」(2017)는 5·18 민주화 운동을 배경으로 하고 있습니다. 속물적 인물인 택시 기사 '만섭'이 우연히 독일 기자를 태우고 광주로 향하면서 영화는 시작됩니다. 평범한 가장이자 소시민일 뿐인 주인공은 그곳에서 자신과 다르지 않은 이들의 참혹한 죽음을 봅니다. 국가에 의한 잔인한 폭력으로 처참하게 짓밟힌 이들의 모습은 삶을 돌아보게 하죠. 평범한 시민이었던 만섭이 불의를 묵과할 수 없는 소영웅적 인물로 거듭나는 과정이 영화의 주된 서사입니다.

 인용한 대사는 영화 중반부에 만섭이 중대한 기로에 선 상황에서 등장합니다. 그는 시민들이 군인의 총칼에 맞아 쓰러지는 상황에서, 딸아이 핑계를 대고 그곳을 빠져나와 버립니다. 참혹한 현장을 목격하지 않았다면 모르겠으나, 그는 마음 한구석이 편할 리 없습니다. 식당에서 국수 한 그릇을 먹던 중에, 다른 시민이 광주를 빨갱이와 폭도 천지라고 표현하는 것에 마음이 복잡합니다. 딸아이가 홀로 집을 지키는 상황이지만, 사람들의 억울한 죽음과 핍박받는 현실을 도저히 외면할 수도 없지요.

 물론 광주로 돌아간다면 너무 위험합니다. 심지어 본인이 죽을

수 있음에도, 결단한 그는 벅차오르는 울음을 참으며 간신히 딸과 통화합니다. "아빠가 손님을 두고 왔어"라고요. 이로써 만섭은 작은 죽음을 경험하게 되죠. 속물이기만 했던 이전의 존재로 더 이상 돌아갈 수 없는, 어쩌면 무척 위험한 인간이 되고 만 것입니다.

결국 만섭은 죽음이 만연한 광주로 돌아갑니다. 그날의 광주와 그곳에서 만난 평범한 사람들, 억울한 죽음을 목숨 걸고 기록하는 독일 기자와 함께 작은 영웅으로 변신합니다. 이제 그는 모든 어려움과 고통에 응답하며, 다시는 손님을 그곳에 두고 오지 않겠다 다짐하지요. 오직 이 순간, 그는 죽음 속에 있으나 죽음 바깥에 있을 수 있습니다.

아름다움이 너를 구원할 때

아름다움에 머무는
낯선 생각

메멘토 모리와 참된 삶

죽음을 잊지 않고 사는 일은 우리를 교만하지 않도록 합니다. 메멘토 모리의 사례에서도 알 수 있듯 허영심은 유한한 존재인 인간을 오만하게 만듭니다. '네 죽음을 기억하라'는 목소리가 들릴 때, 우리는 겸손할 수 있으며 자신을 돌아보게 되죠.

그러나 메멘토 모리의 의미를 겸손이라는 덕목을 갖추는 차원으로 이해하면 곤란합니다. 이는 단지 규칙을 잘 지키는 수동적 존재로 머물라는 의미는 아니기 때문이지요. 오히려 죽을 수밖에 없는 유한성 안에서 네 인생을 새롭게 기획하라는 능동적 의미에 더욱 가깝습니다.

어쩌면 내일 죽을 것처럼 지금을 소중히 여기는 감각이기도 하죠. 이는 작은 죽음을 경험한 직후의 감정과 비슷할 것입니다. 스크루지 영감은 유령과 헤어진 직후 자신의 삶을 통째로 바꿀 수 있었지요. 정리하자면, 죽음이 삶에 가장 가깝게 붙어 있을 때, 진정 참된 삶은 가능합니다.

폐허를 환대하는 일

떨어진 돌 조각, 깨진 유리 파편, 검붉게 부식된 철제 난간들. 우리 주변에 오래전 완성되었다가 빛을 잃어버린 노쇠한 장소들이 내버려져 있습니다. 곳곳에 묻어 있는 죽음의 흔적은 잊어버렸던 소소한 기억을 여전히 담고 있기도 하죠.

패이고, 찢기고, 떨어져 내렸지만 포기할 수 없는 사건은 어쩌면 우리의 무의식과 맞닿습니다. 망각 안에 있는 기억은 잊은 줄 알았으나 결코 잊힐 수 없는 흔적이죠. 흉물스럽게 방치된 폐허와 내면의 해결되지 못한 기억은 이상하게 같은 결을 가집니다.

죽음 충동의 감각 너머, 폐허는 우리에게 손짓합니다. 자신을 다르게 봐 달라고요. 아름다움은 과거를 새롭게 재인식하며 흩트리는 환대이기도 하죠. 부재를 현전하게 하는 예술은 창조적 기억이자 생명의 약동입니다. 지금 여기 없는 것은, 오직 애도의 형식으로만 이곳에 도착할 수 있습니다.

우리는 시시각각 죽음을 향해 갑니다. 점점 폐허를 닮아 가는 중이죠. 그렇다면 폐허를 단지 끝나 버린 장소라고만 할 수 있을까요? 그렇게 치부해 버린다면 우리의 모든 가능성 역시 사라질 수밖에 없습니다. 비록 죽어 감이라는 상황 속에서도 어떤 내밀한 열정으로 자기 안의 헤테로토피아를 열어젖혀야 하죠. 그 이상한 내재성이자 장소 없음이 곧 내 안의 '바깥'일 수 있습니다.

또한 그곳은 계속해서 다시 시작할 수 있는 장소여야 합니다. 실패하더라도 차이 있게 반복할 수 있어야 우리에게 희망은 사라지지

아름다움이 너를 구원할 때

않습니다. 마치 '뱀이 자기 꼬리를 물고 있는 모양'처럼 죽음과 생성이 반복될 수 있는 유동하는 공간이어야 하죠. 니체는 이를 '영원회귀'(Ewige Wiederkunft)라고 말하기도 했지요. 이로써 죽음 안에서도 우리는 어떤 선택을 할 수 있습니다.

그 출발은 다름 아닌 '아모르파티'(Amor Fati), 즉 자신의 죽어 감을 긍정하는 일로부터 시작합니다. 유한성에 갇힌 운명을 긍정하고 다시 초과할 수 있는 존재는 다른 장소를 열 수 있죠. 불가능에 다가서며 힘에의 의지로 지금의 자신을 넘어설 수 있습니다.

그렇다면 주변에서 볼 수 있는 낡고 오래된 것을 다시 한번 살펴보는 건 어떨까요? 무관심하거나 평소처럼 훑고 지나가 버리는 것이 아니라, 낯선 관점으로 그곳을 바라본다면요. 어쩌면 폐허는 단지 죽어 간 것이 아닐 수 있습니다. 담담한 표정으로 '메멘토 모리'라고 우리에게 묻고 있을 테니까요.

10. 작은 죽음이란?—미학적 죽음과 새로움의 형식

생각 나누기

▼

1. 주변에 당신을 위해 듣기 싫은 말을 진심으로 하는 친구가 있나요? 그 친구는 당신에게 어떤 존재인지 이야기해 봅시다. 혹시 그런 친구가 없다면, 나는 다른 사람에게 어떤 친구인지도 한번 말해 봅시다.
2. 살아오면서 허영심이 가득했거나 교만하다고 느꼈던 순간이 있다면 나누어 봅시다.
3. 사람들이 자신이 죽는 정확한 시간을 안다면 어떤 일이 벌어질까요?

11. 죽음 안에 있는 동시에
죽음 바깥에 있다?

— 죽음을 앞서 본 존재의 새로운 시선

S: 앞에서 하신 말씀 중에 '기획투사'라는 말을 조금 더 자세히 설명해 주세요.

T: 네, 하이데거라는 철학자가 말한, '기투'(企投)라는 개념은 이렇게 설명할 수 있어요. 우선 우리가 영문도 모른 채 지금 여기라는 장소와 시간에 던져진 존재라고 가정을 해 봅시다. 이를 '피투'(被投), 즉 내던져진 상태라고 하죠. 그리고 내던져진 것은 시간적으로 '이미 시작되었다'라는 의미이고 시작된 존재는 반드시 끝을 향하게 됩니다. 왜냐하면 우리는 신이 아니기에 불완전하며 유한할 수밖에 없는 존재이기 때문이죠. 죽음을 향해 달려갈 수밖에 없다는 서늘한 진실이 인간의 조건이에요. 이처럼 죽을 수밖에 없음을 깨닫는 것은 중요한 일이지만 사람들은 의외로 잘 이해하지 못해요.

S: 인간이라면 언젠가 죽는다는 걸 모두 아는데, 왜 우리는 잘 이해

할 수 없다고 말씀하시는 거죠?

T: '롤랑 바르트'라는 철학자는 '그들은 죽어야 하는 존재들이나, 죽는다는 사실을 결코 알고 있지 못하고 있다'[20]라고 말하기도 했죠. 우리도 혹시 그렇지 않나요? 인간의 필연적인 죽음은 알고 있으나, 정작 자신이 죽는다는 것은 받아들이지 못하지요. 하지만 메멘토 모리를 깨닫게 된 존재는 이와 다릅니다. 자기 죽음을 먼저 보고, 차가운 진실을 일상적 삶 가까이에 붙이고자 해요. 혹시 이해가 잘 안 되나요? 그렇다면 예를 한번 들어 볼까요? 우리가 한 달 후에 죽는다고 가정해 보죠. 지금껏 해 오던 일상적 일들을 그대로 할까요? 아니면 엄청난 변화를 겪을까요?

S: 얼마 남지 않은 마지막 삶을 최대한 아껴 쓰려고 할 테니깐, 대부분은 일상적으로 해 오던 일을 멈출 것 같은데요?

T: 그렇죠? 예를 들어, 더 이상 직장에 나가지 않는다든지, 혹은 의미 없는 일에 자신을 소비하지 않을 테죠. 그동안 소홀했던 일에서 의미를 재발견하고, 특히 사랑하는 사람과 함께하려고 할 겁니다. 또는 관계가 소홀했던 사람을 찾아가서 화해하는 일처럼, 남은 시간을 의미 있게 보내고 마지막을 맞이하려고 하겠지요.

S: 그것이 앞서 말씀하신 진짜 죽음을 아는 일이기도 하겠네요. 얼마 남지 않았음을 알기에 정말 중요한 것을 하면서 깨닫는다는 말씀이잖아요?

20 롤랑 바르트, 『애도 일기』, 김진영 옮김, 걷는나무, 2018.

T: 그렇죠. 오직 그러한 존재가 죽음이라는 부정성에 머무를 수 있고요. 진정한 아름다움이 무엇인지도 깨달을 수 있죠. 다시 말하면 죽음을 사유하는 일은 부정적일 수 없습니다. 인간에게 있어 가장 중요한 사실을 잊지 않으려 한다는 점에서 오히려 긍정적인 행위일 수 있죠. 그럼 앞서 배웠던 내용을 한번 적용해 볼까요? 아름다움이란 멀어져 가는 것 안에 있는 것이고, 그것을 사랑하는 일이라고 결론을 내렸었죠. 그런 측면에서 보자면 우리의 남은 인생은 죽음을 향해 있기에 '나로부터 멀어져 가고 있는 아름다움과 같은 성격을 가진다'라고 볼 수 있어요. 진실을 깨달은 순간, '자신으로부터 사라져 가는 것을 사랑하고, 남아 있는 삶을 제대로 살아야겠다'라는 결심을 할 수밖에 없겠지요. 그 결단을 '차가운 열정'이라고 말씀드리고 싶어요. 죽음에 대해 깊이 사유했던 철학자 '블라디미르 장켈레비치'는 **우리는 오직 이러한 순간만 죽음 안에 있지만, 동시에 죽음 바깥에 있다**[21]라고 했지요.

S: '죽음 안에 있지만, 동시에 바깥에 있다?' 잘 이해가 되지 않는데요. 좀 더 자세히 설명해 주세요.

T: 먼저 죽음 안에 있다는 측면은 우리의 유한성을 지시하죠. 인간은 아무리 길게 살더라도 대략 100세 정도면 죽을 수밖에 없습니다. 그렇다면 분명히 삶의 유한성 안에 갇혀 있는 것이고, 결국

21 블라디미르 장켈레비치, 『죽음에 대하여』, 변진경 옮김, 돌베개, 2016.

11. 죽음 안에 있는 동시에 죽음 바깥에 있다?―죽음을 앞서 본 존재의 새로운 시선

죽음을 회피할 수 없는 존재예요. 즉 우리는 무한한 존재자(신)가 아니기 때문에 죽음 안에 머물 수밖에 없지요. 이와 반대로 '죽음 바깥에 있다'라는 것은 그것을 사유할 때, 우리는 자기 죽음을 초월하여 바깥에 있는 것처럼 경험할 수 있다는 거예요.

S: 죽음을 사유하면 죽음 바깥에 있을 수 있다니… 여전히 잘 모르겠어요.

T: 예를 한번 들어 보죠. 유체 이탈을 경험한다고 상상해 보세요. 자기 몸은 아래 있는데 마치 독수리가 하늘 위에서 내려다보듯 자기 몸 전체를 보게 된다고요. 죽음을 사유할 때도 이와 같은 맥락으로 생각하면 됩니다. 비록 자기 몸 안에 갇힌 존재임에도 죽음의 과정을 전체적으로 조망하고, 자신은 마치 분리된 것처럼 있을 수 있죠. 그래서 이 순간만큼은 '죽음 바깥에 있다'라고 말할 수 있습니다. 조금 다르게 설명해 보자면 앞서 진짜 죽음을 깨닫게 된 존재는 현재를 재구성하고 무엇보다 사랑하며 살아가기 위해 결단한다고 했지요. 그런 의미에서 메멘토 모리를 잊지 않는 자만이 죽음의 직선적 코스에서 벗어나 진정한 삶 한가운데에 머무를 수 있는 것이라고 말씀드릴 수 있어요.

영화 명대사로
읽는 미학

"다만 봄에 씨를 뿌려 가을에 거두고,

겨울에 배를 곯지 않는 세상을 바랄 뿐입니다."

「남한산성」(2017)은 병자호란을 배경으로 한 김훈의 소설을 영화화한 작품입니다. 때는 명나라가 쇠락하고 후금(청)이 강력히 부상하던 시기, 급변하는 국제 정세 속에도 불구하고 의리와 명분이라는 이념적 고착에 사로잡혀 있던 조선의 주류 세력은 명에 대한 사대의 도리를 앞세울 뿐입니다.

결국 그들이 무시하던 오랑캐는 최강의 기병을 이끌고 순식간에 턱밑까지 도착합니다. 인조와 신하들은 강화도로 도망갈 시간도 없이 남한산성에 고립되었으나, 그 와중에도 나라보다 오랑캐 앞에 무릎을 꿇어야 하는 치욕을 더 걱정합니다. 풍전등화와 같은 상황에도 끊임없는 탁상공론이 이어질 뿐, 백성의 궁핍과 고통보다 그들의 이념과 명분이 항상 먼저입니다.

왕의 격서를 띄울 사람이 없는 터라 비천한 신분인 '서날쇠'가 이를 맡게 됩니다. 밖은 죽음이 도사리고 있으나 그는 이를 무릅쓰고 전령이 되어 서신을 전합니다. 그러나 죽을 고비를 넘기고 격서를 도원수에게 전달한 보람도 없이, 그(도원수)는 오히려 청군에게 공격당

113

할까 두려워할 뿐입니다. 그동안 주전파의 강력한 요청으로 얼마 남지 않은 병력마저 쪼개서 내보낸 탓에 애꿎은 병사들만 몰살당했고, 남한산성 안은 패배와 죽음의 그림자만이 암울하게 끼어 있습니다.

결국 인조는 더 이상 버티지 못하고 삼전도의 굴욕을 당하고 맙니다. 백성을 생각하고, 국제 정세를 정확하게 읽었다면 달라질 수도 있었을 상황이 왕의 무능과 성리학적 명분 때문에 참혹한 결과를 맞이합니다. 이후 예조판서 김상헌은 딸아이를 서날쇠에게 맡긴 채 자결하고, 인조는 여전히 자신의 안위를 걱정하는 가운데 영화는 끝이 납니다.

실제 역사에도 드러나듯 무고한 백성은 온갖 고통을 떠안아야 함에도 지배층은 그들을 지켜 주지 않습니다. 그러나 암울한 시대 안에서도 어떤 희망은 있습니다. 영화 속의 서날쇠와 같이 자신의 일을 묵묵히 수행하는 인물이 있기 때문입니다. 그는 병자호란이라는 참혹한 상황에도 목숨을 걸고 전령이 되었고, 희망이 보이지 않는 와중에도 자신의 과업을 지속한 인물이지요.

'봄에 씨를 뿌리고 가을에 이를 거두며, 겨울에는 배를 곯지 않는' 어쩌면 소박한 듯 보이는 서날쇠의 바람은 지배층의 명분과 이념보다 정의롭습니다. 서날쇠의 단단함은 그가 죽음의 장소에서도 죽음 바깥에 있을 수 있도록 만듭니다. 이는 희망의 부재 안에서도 희망을 잃지 않는 일이며, 그럼에도 불구하고 계속하는 서늘한 열정입니다.

아름다움에 머무는
낯선 생각

능동적 허무주의

죽음 안에 있지만 죽음 바깥에 있는 순간도 실질적으로 죽음 안에 있습니다. 다만 죽음으로 가는 일련의 과정을 사유할 수 있는 상태라고 할 수 있지요.

일상의 우리는 죽음과 결코 분리될 수 없음에도, 마치 분리된 것처럼 삽니다. 이러한 삶은 매우 단선적일 수밖에 없죠. 유한한 존재로 시시각각 죽음을 향해 달려가고 있음에도 직선 주로의 바깥이 없는 상태이기 때문입니다.

그러나 진정 죽음을 사유한다면 오직 그 순간만큼은 무한한 어딘가로 넘어간 듯 느껴집니다. 설령 그런 기분을 느낀다 해도 죽는 것은 똑같은데 뭐가 중요할까 생각할 수도 있습니다. 하지만 그렇게 인정해 버린다면 비관적 허무주의에서 결코 빠져나올 수 없습니다. 단지 죽어 가는 것 말고는 아무것도 가능한 일이 없기 때문이죠.

인생은 무상하지만 그럼에도 자신의 존재를 재구성하는 일은 아름다움의 구원을 믿는 일이기도 합니다. 아인슈타인의 상대성 이론에 의하면 시간은, 모두에게 동일하지 않습니다. 오직 죽음 앞에서 분투하고 자신의 본래적 실존을 기획할 때 비로소 시간은 지연될 수 있죠. 그 시간만큼 우리 존재는 무한한 바깥을 경험할 수 있습니다.

11. 죽음 안에 있는 동시에 죽음 바깥에 있다?−죽음을 앞서 본 존재의 새로운 시선

먹거리와 타자성의 여분

우리 내장은 죽음의 냄새와 주름을 간직하고 있습니다. 나와 다른 존재가 먹거리로 바뀌어 내 안에서 최종적으로 흡수되는 장소. 그곳은 융털이 빼곡히 들어차 있는 주름이죠. 우리는 생존을 위해 다른 존재의 죽음을 필요로 하는 존재입니다. 타자의 입장에서 잔인할 수밖에 없는 이 과정은 씹고, 맛보고, 소화액을 뿜으며 가차 없이 진행되죠. 대장에서는 마지막 남은 흔적마저 빨아들이고, 끝까지 흡수되지 않는 여분은 대변으로 배출합니다.

그렇다면 배설된 것은 무엇을 의미할까요? 이는 마지막까지 주체에게로 환원되지 않은 타자성일 것입니다. 잔인하게 분쇄당했고 빨렸으나 결코 소멸되지 않은 채 죽음에서 돌아온 어떤 것일 수도 있고요. 비록 타자의 외양은 변했을지 몰라도 최후까지 남은 지울 수 없는 흔적임은 분명합니다.

먹거리[22]는 주체의 공간에 먹거리로 들어와 양분과 에너지를 주고, 다시 바깥으로 향합니다. 그 모든 과정을 겪어 낸 배설물을 보는 시선을 우리는 달리할 필요가 있습니다. 똥은 단지 더럽기만 한 것이 아니라, '죽음 안에 있지만 죽음 바깥에 있는 상태'로 존재하는 아름다움일 수 있기 때문이죠. 우리가 터부시하는 똥은 단지 회피해야 할 대상일 수만은 없습니다. 왜냐하면 그것은 유한자에게 도착했다가 완성의 순간 사라지는 무한한 아름다움의 형식과 같기 때문이죠.

22 레비나스, 『시간과 타자』.

그렇다면 배설물은 당신을 향해 사라져 간 타자의 흔적이며, 그가 그곳에 있었다는 유일한 기억이기도 할 것입니다. 동시에 우리에게 '당신도 죽는다'라는 서늘한 진실을 마지막까지 환기하죠. 무엇보다 직접적인 냄새와 참혹하게 분쇄된 형태로 이렇게 말을 건네고 있을지도 모릅니다. '날 아름답게 볼 수 있어?'라고 말이죠.

생각 나누기

1. 자신으로부터 분리된 것 같은 감각을 느낀 순간이 있다면 구체적 경험을 나눠 봅시다.
2. 남들이 알아주지 않아도 상관없이, 자신만의 비밀인 것처럼 계속하고 있는 일이 있다면 작은 일이라도 말해 봅시다. 혹시 없다면 왜 그런 일이 필요할지도 한번 말해 봅시다.
3. 메멘토 모리는 '인간은 진정으로 죽을 수밖에 없구나' 하는 깨달음이 오면 알게 되는 진리에 가깝습니다. 그렇다면 일상에서 이런 순간을 자주 경험하려면 어떻게 해야 할까요?

12. 차가운 열정이라니요?

―미학적 존재론

S: 그러면 선생님, 메멘토 모리를 알게 된 존재가 자신을 재구성할 때, 구체적으로 어떻게 해야 하는지 궁금합니다. 그리고 앞서 논의에서 '차가운 열정'이라는 말도 하셨는데 이 말도 잘 이해가 되지 않아요.

T: 메멘토 모리를 깨닫게 된 존재가 재구성하는 삶은 우선 이전과는 분명한 차이를 보일 수밖에 없죠. 균열되고 깨어진 주체를 경험했기에, 더 이상 예전과 똑같은 삶을 살아갈 수 없어요. 또한 교란된 주체의 새로움은 자기 의지만으로 완성될 수도 없습니다. 죽음이라는 절대적 사건의 도착에 '내맡겨져 있는' 수동적 측면이 분명히 삶 속에 들어와 있기 때문이죠. 그런 순간이 없다면 도저히 가능하지 않았을 상황일 테니까요. 그러나 이를 딱 잘라서 능동성이 부족하다고 해석해서는 안 됩니다.

S: 그럼 선생님 말씀은 '수동적인데 능동적이다'라는 것인가요? 아! 이것도 뭔가 아이러니한 것이, 아름다움에 대한 설명과도 비슷

하네요. 선뜻 이해되지 않거든요.

T: 그런가요? 그럼 예를 한번 들어 볼게요. '하늘은 스스로 돕는 자를 돕는다'라는 말 들어 보았죠? 이 문장의 주어는 하늘입니다. 스스로 돕는 자를 한 사람이라고 한다면, 노력하고 있는 주체는 자신의 열정에도 불구하고, 하늘이라는 타자의 도움 안에 머물고 있지. 문장의 형식 안에, 이미 '나'라는 주체의 능동적 행위가 나를 둘러싼 모든 환경과 우연적 요소까지 포괄하는 어떠한 상황에 놓여 있습니다. 이는 하이데거의 '내맡겨져 있음'이라는 개념과도 유사하죠. 인간의 주체성과 의지, 자유라는 것이 실은 타자적인 부분과 떼어 놓을 수 없기 때문이겠지요. 하나 더 예를 들면 「에브리씽 에브리웨어 올 앳 원스」에서 에블린이 절벽에서 뛰어내린 사건도 수동성 안의 능동성의 단적인 예가 될 것입니다. 딸에 대한 사랑에 매여 있는 수동성이 고통받는 딸을 향해 뛰어내리는 능동성을 가능하게 하기 때문이에요.

S: 그렇다면 나와 다른 세계 안에서, 주체의 능동적인 부분은 극도로 제한적이라는 말씀이신가요?

T: 타자를 주체와 대립하는 존재로 사고하는 이분법을 조금 벗어나 볼 필요가 있어요. '타자는 곧 지옥'일 수만은 없거든요. 물론 나와 다른 세계는 내 행동에 제약을 가하는 측면이 분명히 있죠. 또 다른 예로 이런 부분도 생각해 볼 수 있을 거예요. 역사의 거대한 흐름에 자신을 싣고, 그 조류를 자신만의 방법으로 서핑할 수 있는 이가 있다면, 그는 단지 하나의 주체가 해낼 수 있는 지

점을 초월해서 대단한 결과를 가져올 수 있어요. 제가 상반되는 예를 든 것은 타자성을 반드시 나를 반대하는 것이자 부정적인 측면으로 해석하는 지점을 벗어날 필요가 있기 때문이에요. 정리하자면 타자성에는 주체가 어찌할 수 없는 부분이 있다는 겁니다. 이는 죽음을 향해 달려가는 인간의 근원적 조건과도 유사하다고 할 수 있어요.

S: 혹시 구체적인 예를 들어 주실 수 있을까요?

T: 그렇다면 가장 가까운 '몸'을 예로 들어 보죠. 건강할 때 우리는 몸을 자기 의지대로 할 수 있다고 느낍니다. 하지만 가장 건강한 순간에도 실상은 전혀 그렇지 않지요. 의식적일 수 없는 매초 단위의 짧은 순간에도 몸의 장기와 모든 신진대사는 나의 의지와 상관없이 자신의 기능을 수행하고 있어요. 여기서 우리가 의식적으로 할 수 있는 일은 극히 일부분에 지나지 않지요. 만약 신체활동을 자기 의지대로 제어한다면, 우리는 몇 분도 되지 않아 생명을 잃을 정도로 위독한 상황에 빠질지도 몰라요. 그렇다면 신체는 우리에게 가장 가까이 있지만, 무엇보다 먼 존재라고 할 수 있지요. 이렇게 말하니 앞서 공부했던 문장과 비슷한 느낌도 들죠. '존재적으로 가장 가까운 것은, 존재론적으로 무엇보다 멀리 있다'라는 문장 기억나나요? 그러한 신비이자 타자성인 것이 바로 우리의 몸입니다. 오직 이를 잘 이해할 때, 유한성 안에서 어떤 자유를 선택할 수 있죠.

S: 생각했던 것보다 인간은 자율적이지도 않고 말씀하신 것처럼 타

자성 안에 있기도 한 것 같아요. 그렇다면 앞서 언급하셨던 '삶의 재구성 방식'을 조금 더 설명해 주시겠어요?

T: 앞서 차가운 열정에 대해서도 질문했었죠. 답변이 좀 길어지겠지만 같이 엮어서 말해 볼게요. 우선 근원적 문제를 다시 한번 상기시켜 봐요. 우리가 절대적 타자이자 죽음을 마주하고 살아갈 수밖에 없는 존재라는 것을요. 또한 자기 죽음을 잊지 않기 위해 메멘토 모리라는 말을 기억해야 함을 말입니다. 죽음을 단지 부정적인 것이 아닌, 기존의 삶을 완전히 다르게 만드는 사건이라는 측면에서 다시 사유해야 해요. 그래야만 우리는 '어떻게 살 것인가, 나는 누구인가?'라는 물음을, 자기 삶을 재구성하는 방식으로 이해할 수 있지요.

S: 죽음이 '우리가 어떻게 살 것이고, 나는 누구인가'에 대한 답을 줄 수 있다고요? 그게 어떻게 가능하죠?

T: 네, 영화 「멜랑콜리아」를 다시 떠올려 보죠. 멀리서 죽음이 다른 행성의 모습으로 도착하기 전까지, 보통 사람들은 어떻게 살고 있었죠? 또한 저스틴은 왜 우울했지요?

S: 모든 것이 돈으로 계산되고 교환되는 세상에서 그녀는 우울할 수밖에 없었고요. 그리고 사람들은 죽음이 오기 전까지 단지 교환 관계 속에 있었다고 할 수 있죠.

T: 그렇죠. 표면적으로는 결혼식을 축하하러 온 사장도 사실은 다른 이유가 있었고, 언니와 다툰 이유도 결국 돈 문제였지요. 그런데 일상적으로는 너무 중요한 일이 죽음이 도착하는 순간 어떻

게 되었나요?

S: 행성의 출몰은 모든 것을 중지시키고 말았어요. 모든 것을 의미 없게 만들었죠. 그런 의미에서 보면 앞서 설명해 주신 '판단중지' 상태와 비슷하겠네요.

T: 잘 이해했어요. 행성의 도착은 일상에서 관성적으로 반복되는 일을, 전혀 의미 없는 것으로 만들죠. 이는 판단중지 상태와 같다고 할 수 있는데, 주체가 완전히 균열되는 순간을 가져오기 때문입니다. 그리고 이러한 존재 사건에는 또 다른 중요한 측면이 있어요.

S: 그게 뭔가요?

T: 한번 솔직히 터놓고 말해 보죠. 우리의 현실에서 돈을 버는 일이 무엇보다 중요한 건 사실이잖아요. 특히 교환 관계 안에 있는 대부분에게 말이죠. 그러나 '죽음'과 같은 사건이 밀려들어 오면 이렇게 '높음'을 독차지하던 고착된 언어가 부서집니다. 그동안 후순위로 밀려나 있던 사랑, 정의, 아름다움과 같은 말이 진정한 가치를 갖게 되죠. 이는 죽음이 가져온 전혀 다른 맥락입니다. 존재 사건은 고착된 높음을 부수고, 전혀 다른 방식으로 흐르게 하죠. 그렇다면 타자성의 도착과 균열 앞에 우리는 어떻게 해야 할까요? 한번 이렇게 정의해 보면 어떨까요? '계산할 수 없음을 향해, 자신을 재구성하라'고요.

아름다움이 너를 구원할 때

영화 명대사로
읽는 미학

"누가 내 돼지를 훔쳐 갔소."

영화 「피그」(2022)의 주인공 '롭'은, 자신의 이름도 버린 채 송로버섯을 찾을 수 있는 돼지와 숲속에 은둔해 욕심 없이 살아갑니다. 그러던 어느 날, 그들의 소박한 일상에 느닷없이 강도가 들이닥칩니다. 강도들은 무자비하게 롭을 폭행하고 돼지를 훔쳐 달아납니다. 정신을 차린 롭은 자신의 전부와 같았던 사랑하는 존재가 사라져 버린 것을 깨닫죠. 결코 계산될 수 없는 가치를 지닌 돼지를 되찾기 위해 모든 것을 걸고 여정을 떠나게 됩니다.

'그깟 돼지, 새로 사면 되는 것 아니야?'라는 조롱 섞인 비난에도, 그는 교환될 수 없는 사랑을 결코 포기할 수 없습니다. 돼지의 행방을 알기 위해, 지하 세계의 파이트 클럽에서 무자비하게 얻어맞으며, 죽을 고비를 넘기기도 하지요. 계속해서 탐문하던 차에 결국 지역의 요식업계를 주름잡는 보스가 돼지를 납치했다는 사실을 알게됩니다. 그럼에도 롭은 원한의 감정을 결코 폭력으로 되갚지 않습니다. 돼지 가격으로 거액을 제시하는 보스에게 그는 결코 '계산될 수없음'을 언급하며, 자신은 그 돼지 자체를 원한다고 말할 뿐입니다.

그러나 보스 역시 쉽게 물러서지 않습니다. 난감한 상황에서 롭

은 이전 기억을 되살려 봅니다. 한때 최고의 요리사였던 그를 찾아왔던 오래전의 보스는 아픈 기억을 안고 있었습니다. 롭은 비상한 기억력으로 그때 보스를 위로했던 요리를 떠올립니다. 은밀히 그의 주방에 들어가서 그를 위한 요리를 준비하지요. 도저히 설득되지 않던 보스는 느닷없는 요리로 '그도 모르는 몫'을 선물받고, 그만 눈시울을 붉히고 맙니다. 도저히 교환될 수 없는 것에 공명하는 순간, 그는 돼지를 돌려주라고 명령할 뿐입니다. 불가능한 일처럼 보였던, 결코 계산될 수 없는 사랑의 여정은 그렇게 마무리됩니다.

아름다움이 너를 구원할 때

아름다움에 머무는
낯선 생각

타자는 지옥이 아니다

일상에서 타자는 지옥일 가능성이 높습니다. 그럼에도 이상한 것은 SNS에서나 오프라인에서나 우리는 끊임없이 누군가를 찾기 바쁘다는 것입니다. 인간은 홀로 살 수 없다는 뻔한 말로는 다 설명할 수 없는 이 모순적 행동은 무엇을 의미할까요?

어쩌면 우리는 적당함을 원하고 있는 것은 아닐까요? 진짜 나와 다른 사람을 마주하는 지옥 같은 만남이 아니라, 나를 불편하게 하지 않는 매끈한 관계를 원하는 것입니다.

가벼운 만남은 나를 균열시키지 않는 적당함에 머물기에 부담스럽지 않습니다. 잠시 외로움을 달래거나 심심하지 않게 해 줄 상대이기에 불편하지 않죠. 그러나 이는 자기로부터 거리가 계산된 관계이기에 그 이상의 접속은 이루어질 수 없습니다. 반갑게 마주하고 소란스럽게 떠든 것 같으나 만남 이후에는 이상하게 허무할 뿐이지요.

적당한 만남은 서로를 잘 대하지만 실은 각자의 '높음'을 절대 포기하지 않습니다. 따라서 주체는 어떤 균열이나 작은 죽음을 경험할 수도 없습니다. 상대주의적 관계는 진정한 우정, 사랑, 아름다움을 결코 만날 수 없죠. 서로의 안부를 묻고, 공허한 시간은 잠시 달랠 수 있겠지만, 가슴 깊숙이 감춘 상처를 나눌 수는 없습니다.

소소함의 예술

우리 사이 텅 비어 있는 장소는 들어갈 수 없습니다. 애초부터 문이 없기에 그곳으로 들어간다거나 나온다는 건 불가능하죠. 그러나 불가능한 어떤 상상력은 이상한 문을 열어젖히기도 합니다. 낯선 장소는 아주 오래된 여기라는 형태로 나타나죠. 일상에 덩그러니 놓인 소소함은 텅 비어 있으나 가득 차 있습니다.

'김아타' 작가의 캔버스는 그런 구체적 일상성을 담아냅니다. 숲, 땅, 바다, 광장 등 지구 곳곳에 2년 동안 세워 둔 하얀 캔버스는 텅 비었으나 가득 찬 흔적을 품고 있습니다. 그에게 공간의 내재성은 '동일성의 독방이 아니라 우주와 하나인'[23] 장소입니다. 캔버스는 아틀리에 안에 갇혀 있지 않고 자연과 하나인 것이죠. 동시에 캔버스는 자연을 대상화하고 그려 내는 장소가 아니라 '스스로 그러함'과 분리되지 않은 하나를 의미합니다.

앞선 논의와 연결하면 자연이라는 장소에 '수동적인데 능동적인' 캔버스를 가져다 놓은 것과 같습니다. 붓도 물감도 없지만 타자성인 자연은 그곳에 아주 느린 작품을 완성해 갑니다. 캔버스는 처음 설치되었을 때 말고는 어떤 능동성도 없습니다. 오직 수동성 안에 매인 능동의 형태로 2년간 그곳에 있을 뿐이죠. 하지만 이상한 수동성에 매인 사건 덕분에 무엇보다 아름다운 작품이 완성됩니다.

김아타의 캔버스는 관념적으로 그렇다고 생각하는 장소를 무엇

23 한병철, 『선불교의 철학』, 이학사, 한충수 옮김, 2017.

아름다움이 너를 구원할 때

보다 구체적 일상성으로 환대합니다. 그의 예술적 상상력은 계속해서 텅 빈 그러함으로 향할 뿐이죠. 자연 안에서 찢기고 주름진 형태는 사각의 흰 공간에 그대로 묻어 있습니다. 시간과 장소가 중첩된 2년은 '스스로 그러함' 안에서 썩고 패여 있죠. 자연은 낯선 캔버스의 형태로 분리되지 않은 채 겹쳐 있습니다.

빛, 바람, 비와 함께 오직 '있음'으로 머무는 사건을 기록하는 예술. 아무것도 아님은 어디에도 거주하지 않으며, 비로소 모든 곳에 있습니다. 자연에 놓인 캔버스는 텅 빈 그곳을 향한 아무것도 아닌 어루만짐입니다. 어디에도 거주하지 않는 장소 없음을 기록하며, 모든 곳에 없지 않은 그곳을 담는 아름다움이기도 하죠.

생각 나누기

1. 당신이 생각하는 가장 좋았던 관계와 그렇지 못했던 관계를 말해 봅시다.
2. 온라인이나 오프라인 만남 이후 충만한 감정을 느낀 적이 있나요? 그렇지 않다면 그 이유를 생각해 봅시다.
3. 당신에게 '결코 교환될 수 없는 것'이 있다면 무엇인지 이야기 나누어 봅시다.

12. 차가운 열정이라니요?—미학적 존재론

13. 계산 없음을 향해 가라고요?

─타자를 향한 주체

S: '계산되지 않음으로 재구성하기'라니, 좀 더 설명해 주시겠어요?

T: 노파심에서 말하지만 계산되지 않음은 결코 계산 없이 살라는 단순한 의미는 아닙니다. 다만 교환 관계로만 살아가는 삶 혹은 그 이상이 없음을 완강히 부정하는 것이죠. 그러한 삶은 살았으나 살았다고 할 수 없는, 스크루지 영감 이야기처럼 사랑 없는 쓸쓸한 삶일 뿐이에요. 누구를 진정으로 위한 적도 없고, 아름다움을 감각할 수도 없는 닫힌 삶이죠.

S: 그럼, 계산하게 되면 도저히 사랑할 수 없는 건가요?

T: '고객님 사랑합니다' 같은 얕은 수준의 호의는 있을 수 있겠지만, 진정한 사랑은 결코 있을 수 없지요. 정의와 아름다움도 부재한다고 말할 수 있어요. 앞서 언급했지만 적당한 관계에서는 그도 모르는 몫을 도저히 줄 수 없으니까요. 이해된 것, 예상되는 것, 교환할 수 있음은 절대 새롭지 않아요. 주체의 인식으로 바로 환원되어 버리기에 아름다울 수 없지요. 결국 '네가 이만큼 해 주면

내가 이만큼 해 줄 거야'라는 수준에 머무는 것인데 사랑은 결코 이러한 질 낮은 교환일 수 없어요. 이는 물건을 사고파는 일과 다르지 않기 때문이죠.

S: 그럼 선생님의 말씀은 모든 것이 돈으로 교환되는 세상에서 교환될 수 없음을 찾고 그것을 향해 계속해서 나아가야 한다는 것이지요?

T: 네, 맞습니다. 우리는 자본주의 시스템 안에, 영화 「매트릭스」와 유사한 장소에 있다고 할 수 있어요. 그렇기에 우리는 주인공 네오처럼 그(The One)가 되어야 할지도 몰라요. 물론 이 여정은 결코 호락호락하지 않아요. 일상성의 근원적 지점인 교환되는 공간으로부터 완전히 떨어져 나가야 하는 것이기에 그렇지요. 당연히 시스템으로부터 도망가지 못하게 막는, 보이지 않는 적들과 싸우는 어려움을 감당해야 합니다. '네오'가 그랬던 것처럼요. 외롭고 고독한 싸움이 분명하지요. 그러나 힘들다고 경주를 포기한다면, 진정한 사랑은 알 수 없으며 영원히 부재할 수밖에 없을 거예요.

S: 그렇다면 선생님은 계속 싸우고 투쟁해야만 사랑을 획득할 수 있다고 말씀하시는 것 같은데요. 혹시 고독하고 외로운 싸움을 감당하기 싫다면요? 그럼 진정한 사랑과 아름다움, 교환될 수 없는 관계는 진짜 없는 것인가요? 꼭 싸워야만 하나요? 비폭력투쟁 같은 것도 있을 수 있잖아요?

T: 네, 안타깝지만 싸워야만 해요. 여기서 싸운다는 것을 몸싸움과

같은 폭력으로 생각하지 않기를 바랍니다. 예를 들면 헤테로토 피아로 계속 낯선 장소를 찾는 일도 새로운 싸움일 수 있어요. 또한 계속해서 나로부터 멀어지는 장소를 찾는 일은, 결코 가만히 있는다고 주어지는 것이 아니지요. 계속 열망하고 기다리며 그곳을 향해 다가가려 노력해야 합니다. 교환될 수 없음을 향할 때, 우리는 '그럼에도 불구하고 지속하는' 자세여야만 해요. 물론 이러한 지향이 시스템의 흐름과 반대로 헤엄쳐야 하는 것이기에 어려운 건 사실입니다. 그러나 힘들더라도 진정한 사랑, 정의, 아름다움을 향해 계속하라고 말할 수밖에 없어요.

S: 반대로 헤엄친다고 함은 강을 거슬러 올라가서 알을 낳는 연어 같은 행동 말인가요?

T: 네, 맞아요. 상류에서 낳게 될 자기 자식을 위해, 그리고 그로부터 계속 이어질 또 다른 미래를 향해서요. 레비나스는 이를 '자식성'[24]이라는 개념으로 말하기도 했지요. 아무튼 죽을 고비를 넘어 그곳으로 향하는 연어의 모습은 좋은 비유가 될 것 같아요. 노벨문학상 수상자인 '사뮈엘 베케트'의 말을 한번 소개해 보죠. **'계속해야 한다. 계속할 수 없지만, 계속할 것이다.'**[25] 그의 멋진 문장처럼 우리에겐 그럼에도 불구하고 지속하는 열정이 중요해요. 그것이 앞서 질문했던 '차가운 열정'의 의미와도 맞닿지요. 왜

24 레비나스, 『시간과 타자』.

25 알랭 바디우, 『베케트에 대하여』, 서용순·임수현 옮김, 민음사, 2013.

냐하면 '뜨거운 열정'은 금방 식어 버리기 때문입니다. 모순적으로 들리는 차가운 열정은 진리의 존재 형식과 비슷합니다. 아름다움을 향할 때 그와 같은 형태로 지속한다면, 실패하더라도 **'더 낫게 실패'**할 수 있죠. '신·정의·사랑·아름다움'의 진리를 향한 주체는 이 말을 결코 잊어서는 안 될 것입니다.

S: 더 낫게 실패한다고요?

T: 네, 이 역시 사뮈엘 베케트의 말입니다. 우리는 유한한 존재이며, 언제 죽을지도 모르는 시간 안에 살고 있습니다. 그런데 불확실한 삶도 모두가 죽는다는 면에서는 확실하지요. 즉 우리에게 죽음은 언제 도착할지 모른다는 불확실함과 확실함을 동시에 선물합니다. 아이러니처럼 들리는 이 말을 완벽히 해석하기란 불가능합니다. 우리는 각자의 죽음을 단 한 번만 통과할 수 있기 때문이지요. 즉 죽음의 순간과 그 이후를 증명할 어떠한 수단도 우리에겐 없습니다. 그렇다면 죽음이라는 파악될 수 없는 비존재적인 것과 마주할 때, 존재의 강도와 깊이는 남다를 필요가 있습니다. 단순히 메멘토 모리라고 읊조리며, 너의 죽음을 잊지 말라는 말로만 되는 것은 결코 아니기 때문이지요.

S: 그러면 '더 나은 실패'란 건 계속해서 진리를 향하다가 쓰러지더라도, 다시 일어나야 하기 때문인가요?

T: 네, 오뚜기처럼 다시 일어서서 죽음을 향해 패배할 수밖에 없는 싸움을 지속하는 일이기도 하겠지요. 오직 이러한 진리를 향한 주체만이 아름다울 수 있어요. 그는 **'희망은 있는 것이 아니라,**

없지 않은 것'[26]이라는 믿음 안에 있기 때문이죠.

S: 선생님, 희망이 '있는 것'과 '없지 않은 것'은 비슷하지 않나요?

T: 그렇지 않아요. 둘에는 엄청난 차이가 있지요. 우선 언어의 미세한 차이를 제대로 감각하는 것은 공부에서 무엇보다 중요해요. 그럼 '루쉰'의 말을 톺아보도록 하죠. 우선 '있는 것'이라고 한다면 주체의 의지가 강하게 개입되죠. 희망은 현재 도착해 있는 확실성은 아니기에 불확실할 수밖에 없어요. 그럼에도 주체가 교만하게 그것이 있다고 단정하는 어감입니다. 그럴 능력도 충분하지 않으면서요. 그런데 '없지 않음'은 전혀 다르죠. 우선 자신에게 어떤 행복이 도착하지 않을 수 있다는 서늘함을 인정해요. 그와 동시에 차가운 현실에도 불구하고 다시 한번 희망을 품는 것이기도 하지요. 이러한 타자성 안의 주체는 유한한 인간의 조건을 지닌 채 희망하는 것이기에, 우리 삶과 동떨어진 이야기일 수 없습니다. 그저 환상적인 이야기가 아니라 삶의 구체성과 실제성 안에 살아 있는 것이 되죠. 물론 그렇다고 인간의 조건 안에서 희망하라는 말이 그것에 갇히라는 표현은 결코 아니에요. 오히려 '유한성을 자각하는 겸손함을 잃지 말라'라는 의미와 같죠. 앞서 메멘토 모리를 외쳤던 노예처럼 말입니다.

S: 그렇다면 '없지 않음'은 주체의 한계를 인정하면서도 그 안에서 무엇인가를 지속하는 일과 연결되나요?

26 루쉰, 『외침』, 공상철 옮김, 그린비, 2011.

아름다움이 너를 구원할 때

T: 그렇죠. 그것이 차가운 열정이라고 할 수 있어요. 인간의 한계는 너무도 명백하죠. 곧 '죽을 수밖에 없음' 안에 있으니까요. 그럼에도 불구하고 한 그루의 사과나무를 심는 불가능한 희망을 지속하는 것도 우리의 선택이자, 의지입니다. 오직 이러한 열정만이 진정한 진리의 절대적 지점을 잠시나마 엿보는 힘과 강도를 줄 수 있어요.

영화 명대사로
읽는 미학

"나는 한 사람의 시민 그 이상도, 그 이하도 아닙니다."

「나, 다니엘 블레이크」(2016)는 켄 로치 감독의 작품으로 사회문제를 다루는 특유의 시선과 작품성을 겸비한 영화입니다.

주인공 다니엘은 성실한 목수였으나 심장병 악화로 일을 할 수 없게 됩니다. 생계를 위해 나라에 도움을 요청하던 그는 부조리한 절차와 맞닥뜨립니다. 실업급여를 신청하기 위해 관계 기관에 전화를 하지만 상담원은 그의 손과 발이 멀쩡하기에 지급할 수 없다고 하죠. 심장병이 있어서 의사 진단을 받았다고 항의해도 절차상 그렇다고 할 뿐입니다. 직접 관공서를 찾아가지만 복잡하고 비인간적인 관료제의 횡포 아래 그는 계속 지쳐 갑니다. 실질적인 도움은커녕 불합리한 결과를 받아들이라 요구받을 뿐이죠.

이런 어려움 속에서도 다니엘은 친절함을 잃지 않습니다. 그는 시청에서 만난 케이티라는 여인이 자신과 같은 어려움을 겪자 주저하지 않고 호의를 베풉니다. 국가의 복지 시스템이 해 줄 수 없는 것을 자신보다 어려운 이웃을 위해 아낌없이 대신 내어 줍니다. 자신도 모르는 몫을 받은 케이티는 덕분에 용기를 잃지 않고 살아가지요. 사무적이며 절차상의 하자 없음만 주장하는 시스템의 폭력 안에서도

다니엘의 행동은 진정한 인간의 품위가 무엇인지를 보여 줍니다.

영화 후반, 그의 도움에도 불구하고 케이티는 결국 돈 때문에 비극적인 일을 겪습니다. 다니엘 역시 극적인 순간에 심장병으로 느닷없이 세상을 떠납니다. 앞의 대사는 그의 장례식에서 낭독된 내용의 일부입니다. 무엇보다 어려운 상황에도 자신보다 어려운 이웃을 향한 사랑을 잃지 않았던 다니엘. 그의 모습은 '희망은 있는 것이 아니라, 없지 않음'이 무엇인지 보여 줍니다. 다니엘의 죽음 역시 단지 실패가 아니라 베케트 말처럼 '더 낫게 실패'하는 것이 무엇인지 알려주죠. 계속할 수 없지만 그럼에도 불구하고 다정함을 잃지 않았던 다니엘. 타자를 향한 주체로서 그의 삶은 차가운 열정 그 자체 아니었을까요?

아름다움에 머무는
낯선 생각

가장 약한 존재의 약동

철 난간 아래 콘크리트 빈틈으로 돋아난 민들레를 본 적 있나요? 한낮의 뜨거운 열기와 도로의 매연에도 굴하지 않는 생명의 의지. 연약한 줄기는 척박한 장소에도 아랑곳하지 않고 생명을 싹틔웁니다. 꺾이지 않는 삶을 생의 약동으로 보여 줍니다. 도저히 계속할 수 없을 것 같은 상황에도 결코 포기하지 않지요.

그럼에도 불구하고 계속하는 존재는 세상을 향해 낯선 호의를 베풉니다. 민들레가 건네는 친절은 샛노란 얼굴로 내미는 아름다운 미소입니다. 어떠한 변명도, 불평도 없이, 그렇다고 자랑하지도 않는 존재. 민들레의 밝은 웃음은 희망은 원래 있는 것이 아니라 만드는 것임을 증명합니다. 자기 삶을 굳건히 살아가는 일은 아름다운 순간을 꽃피웁니다. 어떤 어려움에도 불구하고 최선의 경주를 지속해 나가는 일이 곧 희망은 아닐까요?

자식성

계속할 수 없음에도 계속하는 존재에게는 이상한 일이 발생합니다. 차이 있는 반복으로 겹쳐지는 동일한 과업 안에서 미세하게 다른 결이 생성되죠. 매일 끊임없이 반복하는 그에게 바깥은 진짜 외부가 아

닐 수 있습니다. 부단히 노력하는 존재 안에서 다시 중첩된, 미로 안의 바깥이라고 할 수 있죠. 이는 주름과 융털처럼 수없이 많은 부분이 자기 안에서 솟아나는 일과 비슷합니다.

내 안에서 융기하는 '나 아닌 다른 나'는 낯선 생성이자 '생산성'이기도 합니다. 레비나스가 말하는 '자식성'은 곧 '생산성'이기도 한데요. 이는 단지 생물학적 자식을 의미하지 않습니다. 앞서 설명한 것처럼 내 안에서 내가 아닌 것의 나타남을 의미하죠.

「나, 다니엘 블레이크」와 연결하면 이는 케이티에게 계산하지 않고 베풀어 준 다니엘에게 솟아난 사랑과 같습니다. 그녀의 불행을 그냥 지나치지 않은 다니엘이 베푸는 행위는 낯선 생산성을 만듭니다. 단 한 번도 시작된 적 없던 그들 사이의 우정 어린 사랑은 관성적 행태를 넘어서죠. 그는 비록 자신도 병들고 직장을 잃었음에도 자신을 먼저 지키고자 하지 않습니다. 그의 따뜻한 배려는 어떤 주체가 체제 안에서 할 수 있는 수준을 초월해 있죠. 오직 '계산 없음'으로 그녀를 향해 있을 뿐입니다. 그렇다면 사랑의 형태로 생성된 '내 속의 나 아닌 타자'는 상대방에게 가닿는 '자식성'이라 할 수 있겠죠.

레비나스의 논의를 조금 더 따라가 볼까요? 그는 주체가 정주하며 자신을 생성하기 전부터 타자가 먼저 내 속에 들어와 있다고 말합니다. 예를 들어 어머니의 목소리가 태아보다 먼저 있었던 것처럼요.

그렇다면 나는 이미 탄생할 때부터 복수의 형태로 존재했다고 말할 수밖에 없겠죠? 우리의 무의식처럼 표면에 잘 드러나지 않고 물러나 있던 존재가 내 속에 없지 않다면요. '자크 라캉'이라는 정신

분석학자는 무의식은 '타자의 언어로 구조화되어 있다'라고 말하기도 했습니다. 하지만 일상에서 우리 의식은 자기중심적이며 '타자의 얼굴'을 부정하기 쉽기에 이를 감각하기 어렵습니다.

오직 계속하는 존재 안에서 비로소 타자는 낯선 모습으로 융기합니다. 이상한 생산성의 형태로 자신을 넘어서는 자식성을 탄생시킬 수 있지요. 동시에 '나 아닌 나'의 형태인 자식성으로 말미암아 우리는 무한성에 다가갈 수 있습니다. 비록 유한성 안에 갇힌 존재임에도 유한자가 다시 유한한 존재를 낳고 또 계속해서 이어진다면 무한으로 연결될 수밖에 없지 않겠어요? 다니엘 안에서 생성된 사랑이 케이티를 돌보고, 또 케이티가 그와 같은 형식으로 누군가를 돌보는 일이 계속해서 이어진다고 생각해 보세요. 그렇다면 우리는 각자의 유한성 너머, 무한한 전체로 연결될 수 있지 않을까요?

알랭 바디우는 '무한 속에서 나는 앞으로 나아가면서 산책할 수 있으나 절대로 무한한 총체를 만나지는 않는다'[27]라고 말하기도 했습니다. 물론 유한한 존재로서 우리가 무한한 전체를 파악하는 일은 불가능한 것입니다.

그러나 자신의 운명을 긍정하며, 그럼에도 계속할 때 신비한 사건은 시작됩니다. 무한한 총체를 볼 수 없음에도, 그곳과 연결된 생산성이 내 속에서 나 아닌 나로 생성되기 때문이죠. 이는 다시 말하지만 끊임없이 반복하는 열정 가운데 내 속에서 생성되는 무엇과 관

27 알랭 바디우, 『유한과 무한』, 조재룡 옮김, 이숲, 2021.

련 있습니다. 이것이 레비나스가 말하는 자식성이며 유한자가 무한에 다가가는 유일무이한 방법일 것입니다.

생각 나누기

1. 계산 없이 누군가를 돕고, 그것으로 만족한 경험이 있나요?
2. 계속할 수 없을 것 같지만, 그럼에도 계속할 수 있는 일이 있다면 무엇일까요? 만약 당신에게 그런 과업이 없다면 앞으로 어떻게 해야 할지 한번 말해 봅시다.
3. 누가 알아주지 않아도 자신만의 일을 지속하는 의지는 어떻게 만들어질 수 있을까요?

14. 잠깐 도착할 수밖에 없는 것을 계속 기다리라고요?

— 기다림 안의 존재

S: 앞서 진정한 진리와 사랑은 '찰나의 시간만 엿볼 수 있다'라고 하셨는데 선생님의 말씀대로라면, 나머지 시간은 쓸쓸하게 지내야 하겠네요?

T: 네, 냉정하지만 그렇습니다. 그래서 기다림이라는 덕목이 중요하죠. 철학자이자 문학비평가 모리스 블랑쇼는 '기다림과 망각'[28]에 대한 중요한 글을 썼는데요. 그의 기다림은 앞서 사뮈엘 베케트, 미셸 푸코가 말한 계속함과도 크게 다르지 않습니다. 진리는 항상 망각되기에 그곳에 계속 머무를 수는 없어요. 영원 같은 찰나의 순간만 있기에 헤테로토피아로 다시 찾아야 하죠. 진리와 사랑에서 배제된 시간 속에서도 계속해서 기다리며 다시 만날 아름다움을 향한 주체가 되는 것이 중요합니다. 이를 위해 존재의

28 모리스 블랑쇼, 『기다림 망각』, 박준상 옮김, 그린비, 2009.

아름다움이 너를 구원할 때

강도를 높이는 의지와 힘이 무엇보다도 필요하다고 할 수 있죠.

S: 기다림을 지속하면서 '존재의 강도를 높이라'고요? 그게 무슨 뜻 이죠?

T: 여기서 '강도'(强度)는 주체의 내밀한 힘 혹은 의지를 말합니다. 계속해서 차이를 생성하는 '복수적 단수'를 지향하는 일이기도 해요. 개념이 좀 낯선가요? 풀어서 설명해 볼게요. 아직 도착하 지 않은 진리와 사랑을 계속해서 기다리는 일은 우리를 힘들고 지치게 만들기도 해요. 그럼에도 단지 수동적으로 기다리기만 하는 것이 아니라 능동적으로, 자신을 좀 더 나은 존재로 변형시 켜 가는 일. 그것이 강도를 높여 가는 일이죠. 또한 교환되는 세 계 속에서 일상적 주체와 다른 존재를 빚어내는 일이기도 하기 에, 존재의 '복수성'(複數性)을 획득하는 성장 과정이라고 할 수 있어요. 여기서 성장은 사회적 성공과는 다른 의미이고요. 오히 려 진정으로 존재를 성숙시켜 가며, 진짜 나를 알아 가는 시간이 라고 할 수 있죠.

S: 그렇다면 진리를 향한 공부를 지속하고, 자신을 성장시키는 경 험을 계속하는 일이라고 할 수 있겠네요. 그런데 좀 전에 말씀하 신 '복수적 단수'는 무슨 의미인가요?

T: 우리는 일상에서 의식적 차원이 전부인 것처럼 생활합니다. 무 의식은 빙산 아래 잠긴 부분처럼 잘 드러나지 않아요. 우리의 존 재는 의식과 무의식이 분리되어 있지 않으며 전체로서 하나이 죠. 그럼에도 평소에는 의식과 무의식이 분리된 채, 의식적 존재

이자 단수(單數)로 살아간다고 할 수 있죠. 그러나 진짜 나 자신은 단지 한 측면만으로 환원될 수 없어요. 전(全) 존재로서 나는 의식만이 아니라 무의식을 포함한 영역 전체와 같을 것입니다. 따라서 복수적 단수란 존재의 잊힌 부분을 향해 자신을 재구성하는 일을 의미하죠. 이를 위해 매일 자신을 성장시키는 '일신우일신'(日新又日新)의 자세를 지향하며, 단지 진정한 나를 기다리기만 하는 존재가 아니라, 적극적으로 '기다림을 향한' 존재로 있게 합니다. 이는 철학적으로는 기다림 안에 있으며, 동시에 바깥에 있는 것이라고 할 수 있어요. 즉, 기다림이라는 수동성과 바깥을 향하는 능동성이기도 한 역설적 존재의 겹침 상태가 복수적 단수입니다. 이는 어떤 독특한 매력과도 연결될 수 있어요.

S: '매력'이란 '이해되지 않음'과 연결된다고 하셨던 것이 기억나요.

T: 훌륭합니다. 그러한 이해와 직결된다고 할 수 있겠네요. 우리가 어떤 이를 매력적이라고 할 때는 뭔가 신비롭고 다 알 수 없는 것과 관계있어요. 인식으로 포획되지 않는 또 다른 면이 양파 껍질을 벗기듯 나올 때 매력적이다고 말할 수 있죠. 이러한 복수적 껍질을 가지고 있는 단수가 하나의 존재 형태입니다. 계속해서 다르게 자신의 새로움을 발산하고 매혹하기에 사랑스럽기도 하겠지요. 어쩌면 기다림은 자신만의 아름다운 매력을 숙성시키는 과정이기도 합니다. 물론 생존의 입장에서, 현대사회의 신속함과는 결이 맞지 않는 일이기도 하죠. 하지만 사회가 그렇게 돌아간다고 해서 아름다움에 대한 이해 역시 그 구조를 따라서는 결코

안 됩니다. 진리는 결코 즉발적인 것에 도착할 수 없기 때문이죠. 오직 기다림이라는 고독한 과정 안에 성숙한 존재로서, 자기만의 아름다움의 껍질이 나이테처럼 만들어질 때만 가능하다고 할 수 있어요. 이는 애벌레가 번데기가 되고, 다시 나비가 되는 지난한 과정과도 유사하지요.

S: 즉발적인 것에 왜 아름다움이 있을 수 없나요? 우리가 무엇을 보고 감탄하는 경우도 있지 않나요?

T: 맞아요, 좋은 지적이에요. 자연의 경이로움을 보게 되었을 때 감탄사를 연발하는 경우가 분명히 있지요. 그러나 여기서 말하는 아름다움은 기다림 속 아름다움이라는 것에 중점을 두는 편이 좋겠습니다.

S: '기다림 속'이라고요? 그렇다면 나보다 무엇인가가 도착하기를 기다리는 것이 우선이니까, 주체보다는 타자적인 부분이 우선이겠네요.

T: 네, 맞아요. 좀 전에 설명한 개념을 이해시키기 위해 롤랑 바르트를 다시 불러오려 해요. 그는 「사진에 관한 노트」[29]에서, 즉발적인 것 '아펙툼'과 오래 기다린 것 '푼크툼'적인 것을 구분했죠. 부연 설명하자면, 아펙툼은 격앙시키고, 소리 지르는 것과 같은 것으로, 무엇인가 자신 안에서 숙성되거나 익을 시간 없이 바로 터져 나오는 것을 의미해요. 이러한 즉발성은 기다림 속에서 생성

29 롤랑 바르트, 『밝은 방』, 김웅권 옮김, 동문선, 2006.

되는, '차연'(差延)이 부재하지요.

S: 선생님, 갑자기 어려운 용어가 계속 나오네요. '푼크툼'은 무엇인지, '차연'은 또 무슨 뜻인지 알려 주세요.

T: 먼저 푼크툼은 자신의 무의식 안에 있는 깊은 상처의 흔적과 같은 것이라 생각하면 좋겠어요. 이는 오랫동안 자기 안에서 자신이 아닌 것으로 버려져 왔던 존재라고 할 수 있어요. 예를 들어 볼까요. 스스로 도저히 납득할 수 없었던 행동을 했던 경험을 한번 떠올려 보세요. 부끄러워서 몸 둘 바를 모르겠는데 도대체 내가 왜 이러는지 이유를 정확히 알 수가 없는 순간이 있지요. 혹은 도무지 해결되지 않는 끔찍한 기억이 올라오는 힘든 순간은 어떤가요? 롤랑 바르트가 말하는 푼크툼은 자신도 의식하지 못하는 순간, 불쑥 튀어나오는 내면 깊숙이 잠겨 있던 상처를 말해요. 이러한 비존재적인 것은 마치 '나를 잊지 마'라고 겁을 주는 것처럼 어느 순간 느닷없이 튀어나오기도 하지요. 이는 우리 의식이 무의식적인 상처와 맞닿은 흔적이라 보면 됩니다.

S: 그런데 내면의 오랜 상처와 같은 푼크툼이 우리를 어떻게 성장시키는 건가요? 상처 때문에 아파서 힘들 것 같은데요.

T: 푼크툼은 우리가 잘 해석되지 않는 내면의 상처를 보듬어 안을 때, 온전한 나와 만나는 고독한 순간이라 할 수 있어요. 온전한 나는 의식만이 아니라 무의식과 함께 있는 전존재적인 것이니까요. 예를 들어 빙하를 한번 떠올려 보세요. 바다 위에 떠 있는 부분은 빙산의 극히 일부라는 사실을 알고 있지요? 눈에 보이는 작

은 영역이 의식적 차원이라면, 밑에 숨겨진 거대한 부분은 무의식의 영역이라고 할 수 있습니다. 따라서 우리는 아무리 상처의 흔적을 지우고 싶더라도, 푼크툼을 결코 배제할 수 없죠. 무의식적 차원은 내가 원한다고 열리는 것이 아니기에 평소에 없는 듯 있기도 합니다. 관성적으로 하던 대로 살거나, 의식적 차원에서 우리는 합리적 생활을 할 뿐이니까요. 느닷없이 푼크툼이 자신의 기이한 얼굴을 내밀 때, 이에 응답하기는 결코 쉽지 않아요. 진정 자신의 무의식과 마주하는 일은 끔찍한 일이기 때문이죠. 자기였으나 동시에 무엇보다 소외됐던 타자와 마주치는 일은 결국 내면의 고통을 아름답게 승화하는 일과 연결될 수 있습니다.

S: 고통을 아름답게 승화한다고요?

T: 네, 무의식은 내 것이 아니라 부인하더라도 결코 떨쳐 버릴 수 없는 또 다른 나 자신이기 때문이지요. 고통스러울 수 있지만 오랫동안 억눌린 상처와 마주치는 사건은 우리를 성장시켜요. 비로소 주체는 아름다움의 본질인 부정성을 마주하고, 진짜 고통을 감내할 수 있게 되기 때문이죠. 동시에 푼크툼은 계산되는 것이 전부라 믿고 살아가던 우리를 경악하게 만들어요. 결코 계산될 수 없음과의 만남은 주체를 균열시키며, 작은 죽음을 경험하게 하죠. 즉 우리를 미세하게 다른 존재로 만듭니다. 이것이 고통이 승화되는 과정이라 할 수 있어요.

영화 명대사로
읽는 미학

"나는 제대로 상처받았어야 했어."

「드라이브 마이 카」(2021)는 하마구치 류스케 감독의 작품입니다. 주인공 '가후쿠'는 연출자로 성공한 인생을 살고 있습니다. 아내 '오토'는 아름다운 미모의 드라마 작가로 뛰어난 서사를 만드는 재능이 있지요.

어느 날 해외 출장을 떠났다가 비행기가 연착되어 다시 집으로 돌아온 가후쿠는 아내의 불륜 장면을 목격하고 맙니다. 그럼에도 그는 바로 화를 내거나 따지지 않고 회피하죠. 마치 그 사실이 없었던 것처럼 오토를 대합니다. 하지만 그가 상처 입지 않은 것은 결코 아니었습니다. 단지 그녀가 자신을 떠날까 두려운 나머지 진실을 직면하지 못했던 것입니다.

미세한 변화를 눈치챈 오토는 어느 날 가후쿠에게 의미심장하게 '할 말이 있다'고 합니다. 그는 듣고 싶지 않은 말을 듣게 될까 두려워, 집에 최대한 늦게 도착하려 하죠. 밤늦게 돌아온 가후쿠가 현관문을 열고 들어가는 순간, 심장마비로 쓰러져 있는 아내를 발견합니다. 갑작스러운 죽음으로 그녀가 그에게 하고 싶었던 말이 무엇이었는지 결코 알 수 없게 되었을뿐더러, 그녀가 잠자리에서 해 주던

이야기의 결말도 듣지 못하게 되었습니다. 그는 이런 비극이 벌어진 것이 자신이 아내를 방치했기 때문이라는 죄책감에 빠지고 맙니다.

영화 중반부에서 가후쿠는 체호프의 연극 연출을 의뢰받습니다. 이때 '미사키'라는 운전수를 만나며 이야기는 새롭게 이어집니다. 그녀 역시 부모로부터 받은 학대와 산사태로 집이 무너지는 상황에서 엄마를 구하지 않았다는 사실에 고통받고 있음을 알게 되죠. 서로의 텅 빈 상처가 공명하는 장면에서 가후쿠는 스스로 되뇌듯 '나는 제대로 상처받았어야 해'라는 대사를 합니다. 고통을 회피하기 위해 진실을 외면했던 대가가 참혹한 죽음으로 돌아왔다는 사실을 처절히 인정하지요.

이후 그는 자신이 연출한 연극 「바냐 아저씨」의 주인공으로 참여합니다. 그가 캐스팅한, 소냐 역을 맡은 '유나'는 말을 하지 못하는 장애가 있습니다. 밝은 미소를 보여 주지만 어딘가 말할 수 없는 상처를 가지고 있는 인물이기도 하죠. 그녀의 내밀한 감정은 수어(手語)로 전해지며 극 중에서는 스크린 자막으로 통역됩니다. 마지막 장면에서 소냐는 가후쿠의 뒤에서 그를 안은 자세로 천천히 수어로 말합니다. '우린 고통받았고, 울었고, 괴로웠다고요. 그럼에도 우리 살아가도록 해요.'

소냐의 마지막 대사는 참혹한 고통 속에도 살아가며 서로를 어루만지는 아름다운 장면을 연출합니다. 비록 그들이 받은 고통은 무엇으로도 씻기지 않고, 계속해서 그들을 괴롭힐 테지만 그럼에도 불구하고 고통을 승화하는 일은 아픔을 감당하는 주체가 되고, 계산될

14. 잠깐 도착할 수밖에 없는 것을 계속 기다리라고요?―기다림 안의 존재

수 없음과 만나는 일이기도 합니다. 이런 의미에서 제대로 상처받는 일은 무엇보다 중요하며, 진정한 자신을 만나는 출발점이라 하겠지요. 또한 감당할 수 없는 아픔을 경험한 이후에도 계속해서 살아가는 것, 그것이 체호프가 우리에게 말하는 서늘한 위로가 아닐까요?

아름다움이 너를 구원할 때

아름다움에 머무는
낯선 생각

아토피아

존재의 강도를 높여 가는 일은 좋은 스펙을 획득하는 일이 아닙니다. 항상 멀어져 가기에 부재할 수밖에 없는 진리, 사랑, 아름다움을 향해 계속 주변을 맴도는 일과 같습니다. 텅 빈 그곳은 지금은 현존하지 않는 폐허와 같은 곳이죠.

사랑과 아름다움이 머물렀던 곳은 어딘지 정확한 장소를 찾을 수도 없습니다. 그렇다면 그곳은 '아토피아'(atopia) 즉 '장소 없음'으로 우리에게 남은 것이겠죠. 하지만 그와 동시에 이를 다르게 해석해 볼 수도 있습니다. 'topia'(장소) 즉 진리가 떠나 버린 곳을, 계속해서 'a'(around) 주변을 맴도는 사건으로 다르게 생각해 볼 수도 있지 않을까요?

언제 올지 알 수 없는 '고도를 기다리는' 일을 지속하기. 세상의 무시와 조롱을 한 몸에 받더라도 상관없는 머무름은 어떤 의무이자 무한한 욕망이기도 합니다. 사랑이 지나간 자리인 텅 빈 장소 주변을 맴돌며, 그 틈새를 어루만지는 일처럼요. 오직 기다림의 강도를 지닌 존재는 사랑의 부재에도 다정함을 잃지 않을 수 있습니다.

응답하는 일

「드라이브 마이 카」에서 연극 「바냐 아저씨」 연출을 맡은 가후쿠. 그는 배우들에게 무미건조한 대본 읽기를 반복시킵니다. 감정도 싣지 말고 그저 읽기만 하는 터라 배우들의 불만은 점점 쌓여 가죠. 어느 날, '다카츠키'가 나서서 가후쿠에게 실제 연기를 할 수 있게 해 달라고 말합니다. 호기로운 그의 요청대로 몇몇 장면을 시도하게 되죠.

가후쿠의 연출에는 독특한 점이 있습니다. 국제적으로 배우를 모집했으며 그들 모두 자신의 언어로 연기를 하도록 한 설정이 그렇죠. 영화의 이러한 설정은 타자의 언어를 근원적으로 이해하는 것이 불가능함을 말해 주는 것이기도 합니다. 결국 완벽하게 대본을 숙지하지 않으면 연기는 필연적으로 어색할 수밖에 없습니다. 잘할 수 있을 거라는 자신감으로 도전했으나 다카츠키를 비롯한 배우들의 호흡은 잘 맞을 리 없었죠.

그들은 아무 말도 하지 못하고 다시 대본 읽기로 돌아가게 됩니다. 그날 저녁, 다카츠키는 가후쿠에게 시간을 내 달라고 합니다. 실제 연기에서 유일하게 자기 배역을 해냈다고 느낀 '소냐'를 언급하면서 물어보죠. 도대체 그런 빛을 가능하게 하는 것은 무엇이냐고요. 이때 가후쿠는 의미심장한 표정으로 대답합니다. "그건 네가 **대본에 응답하면 알게 돼.**" 다카츠키는 결코 다 이해할 수 없지만 이 말을 곱씹으며 돌아가죠.

그렇다면 '대본에 응답하는 일'이란 무엇일까요? 혹시 「매트릭스」에서 모피어스가 했던 말을 기억하나요? '길을 아는 것과, 걷는

것의 차이'라는 대사요. 이를 앞선 대사에 빗대면 이렇게 바꿀 수 있습니다. '타자의 언어를 단지 아는 것과 진정 이해하는 것의 간극'이라고요.

연기는 기본적으로 '대본'이라는 타자의 언어를 이해하는 것에서 출발합니다. 하지만 이는 시작일 뿐입니다. 응답하는 차원과 비교하면 이는 단지 지도를 펼쳐서 가야 할 길을 훑어보는 수준에 불과하죠. 끊임없이 연습하고 부단히 실패하는 과정에서 어느 순간, 자신이 맡은 역할과 대사가 역할인지 진짜 자신인지 구별이 되지 않을 때가 있습니다.

대본에 응답하는 일은 바로 그 순간을 의미하죠. 계속 자신의 과업을 수행하면서 비로소 모피어스의 말처럼 '길을 걷는 일'이 무엇인지 알게 됩니다. 이 분별없음은 장자의 '호접몽'처럼 내가 나비 꿈을 꾼 것인지, 나비가 내 꿈을 꾼 것인지 구분되지 않는 지점과도 같죠.

타자의 언어가 육화되고 자기 말과 분리되지 않을 때 진정한 실천은 가능합니다. 가후쿠가 무미건조한 대본 읽기를 수없이 반복시키는 건 그런 이유일 겁니다. 이는 실제로 하마구치 류스케 감독이 영화를 찍는 방식이기도 합니다. 그는 배우들과 무수히 반복하는 읽기를 통해 대본이 그들 속에 완전히 들어왔을 때 실제 촬영을 시작합니다. 이로써 연출이라는 인위적인 요소의 개입을 최소화하려 하죠. 배우의 연기가 하나의 '사건'이 되게 하는 것이 그의 디렉팅에서 가장 중요한 지점입니다.

이를 진정한 배움에도 마찬가지로 적용해 볼 수 있습니다. 고전

과 같이 깊이 있는 텍스트를 마주할 때 우리는 먼저 자신을 내려놓아야 합니다. 나는 여기 있고 텍스트는 저기에 있으면 결코 깨달음은 있을 수 없죠. 그 문장에 응답하는 수준까지 이르려면 반드시 저자의 사유에 다가가 보아야 합니다.

이는 카프카의 문장처럼 '내면의 얼어붙은 바다를 도끼로 깨부수는' 일이기도 하죠. 단지 얼음을 깨는 데서 그치면 안 되고요. 조각난 틈으로 열린 검은 바닷속으로 두렵더라도 풍덩 뛰어들어야 합니다. 단지 바다를 깨는 정도로 그치는 것은, 비유하자면 '오디세우스'가 '세이렌'을 만났을 때 한 일과 비슷합니다. 그는 자신의 몸을 묶어 세이렌의 음악을 위험하지 않은 상태로 감상했지요.

이는 앞서 텍스트를 읽는 방법과 비유하자면 '나는 여기 있고, 텍스트는 저기 있는' 상태와 같습니다. 그런 방식으로는 결코 문장에 '응답'하는 일이 불가능합니다. 오직 '부테스'[30]만이 바다로 뛰어들었죠.[31] 책을 읽을 때 우리는 오디세우스가 아니라 부테스처럼 시도할 수 있어야 합니다. 이전의 자신의 이해에 안주하지 않고 '파멸'을 향해 다이빙하는 것이죠. 주체를 완연히 균열시키는 결별은 나 아닌 다른 나를 되찾는 일이기도 합니다. 오직 그 순간에만 문장의 이면에 다가갈 수 있으며, 진리를 향한 주체일 수 있죠.

정리하면 카프카의 문장에서 시작해서 부테스처럼 자신을 던질

30 아르고 원정대 중의 한 사람으로 세이렌의 노래 소리에 이끌려 바다로 뛰어들었으나, 아프로디테에 의해 구조되었다. 아프로디테와 사랑을 나누고 아들 에릭스를 낳았다.

31 파스칼 키냐르, 『부테스』, 송의경 옮김, 문학과지성사, 2017.

수 있을 때, 비로소 문장은 우리에게 응답합니다. 이는 자기 심연의 밑바닥에서 '오래된 짐승의 뼈'를 마주해야 하는 일이기도 하죠. 매번 적당히 반복되는 얕음은 당신을 결코 진짜 언어로 다가갈 수 없게 합니다.

이는 880m의 산을 10개 올랐다고 해서 결코 8,800m가 넘는 에베레스트를 이해할 수 없는 것과 마찬가지입니다. 고원은 그런 방식으로 적당히 올라갈 수 없습니다. 내 전부를 거는 모험이며 전적으로 뛰어들어야만 하죠. 그것이 곧 가후쿠가 말하는 '응답하는 일'입니다.

이와 동시에 타자의 언어로 들어가는 일은 일회적이어서도 안 됩니다. 계속해서 언어와 연합하고 한 몸을 이룬 뒤 자신의 언어로 육화시키는 것이 중요하죠. 물론 철저한 작업이 끝난 후에는 또 다른 모험을 시작할 수 있어야 합니다. 산이 에베레스트 하나만 있는 건 아니듯 하나의 언어에 고착되는 일이 '응답하는 일'은 아니기 때문입니다.

따라서 또 다른 고원으로의 모험을 시작할 때, 이전의 언어와 분리되고 새로운 언어를 배울 수도 있어야 합니다. 그것이 내가 아닌 다른 사람이 되어 보는 일이자 문장에 진정으로 응답하는 일입니다. 동시에 진짜 자신과 만나는 일이자, 타자를 진정으로 사랑하는 경험이라고 말할 수 있죠.

14. 잠깐 도착할 수밖에 없는 것을 계속 기다리라고요?─기다림 안의 존재

생각 나누기

1. 진리를 향한 공부는 구체적으로 어떤 것일까요?

2. 푼크툼에 대한 설명을 다시 읽어 보고, 나의 상처가 느닷없이 떠올라 당황스러웠던 경험이 있다면 함께 나눠 봅시다.

3. 자신만의 매력을 뿜어내는 삶을 살기 위해서는 무엇이 필요할지 생각해 보고, 이를 '기다림'과 '강도'라는 측면으로 한번 연결해 봅시다.

아름다움이 너를 구원할 때

15. 계속해서 차연하라!

―노마드적 존재론

S: 그렇다면 고통의 승화가 앞서 말씀하신 '차연'과도 관계가 있나요? 아직 개념 설명을 안 해 주셔서요.

T: 아, 그렇죠. 자크 데리다의 '차연'(差延) 개념에 대한 설명을 계속 빠트렸죠? 그러나 어쩌면 저의 실수가 그 단어와 밀접한 관계를 맺고 있기도 해요. 우선 차연은 '차이와 지연'을 의미하는데요. 앞서 이야기했던 기다림의 연장선에서 차이라는 개념은 너무 중요하죠. 예를 들어 볼까요? 진정한 사랑이 나에게 도착하기를 기다린다고 해 보세요. 그 순간이 언제일지 알 수 없음에도 우리는 하염없이 기다릴 수밖에 없어요. 아무런 변화도 없는 똑같은 일상을 살아가며 계속 기다리기만 하다 보면, 신경질이 나기도 하고 권태로움에 도저히 기다릴 수 없는 한계에 봉착할지도 몰라요. 그렇기에 계속해서 매료되게 하고 그럼에도 불구하고 기다릴 수 있도록 만드는 '차이'는 필수적이라 할 수 있죠. 그래야 지루한 시간 속에도 꾸준히 다르게 성장할 수 있으며, 새로운 사건

은 생성됩니다. 이러한 어려움을 감내할 때만, 자신을 복수적 존재로 만들어 갈 수 있어요. 이는 미래에 도착할 사랑을 위해, 지금의 존재를 계속 성숙하게 바꿔 나가는 일이라고 할 수도 있겠죠. 그것이 바로 차이라고 해석할 수 있어요.

S: 그럼 차이는 자기 존재를 성숙시켜 가는 과정에서 발생하는 것이라 이해하면 되겠네요. 그런데 이것이 왜 고통의 승화와 관련되는 건가요?

T: 고통의 승화는 내면의 상처를 안고 수동적으로 사로잡힌 채 받아들이는 것이 아니기 때문이죠. 그것과 계속해서 싸우며, 도저히 감당할 수 없음을 품에 안는 일입니다. 더 나은 존재로 되어 가며 차이를 발생시키는 과정이기도 하기에 이로써 고통은 승화된다고 할 수 있죠. 예를 한번 들어 볼까요? '레오나르도 다빈치'와 같은 예술가의 고통에 대해 '지그문트 프로이트'라는 정신분석학자는 '내면에 억눌린 고통과 억압의 승화가 위대한 예술을 가능하게 한 것'[32]으로 파악했어요. 즉 고통의 승화는 진정한 아름다움을 탄생시키는 비법이기도 하고, 동시에 우리를 더 나은 삶을 영위하는 존재로 바꾸는 연금술이기도 한 것이죠.

S: 상처를 승화시키는 것이 아름다운 삶과 연결된다는 지점은 이해가 되는 것 같아요. 앞서 언급하신 '지연'에 대해서도 설명 부탁드려요.

32 지그문트 프로이트, 『레오나르도 다빈치』, 이광일 옮김, 여름언덕, 2012.

아름다움이 너를 구원할 때

T: '지연'은 우선 단어 그대로 계속 뒤로 미루는 것이라고 이해하면 됩니다. 앞에서 즉발적인 것, 아펙툼에 대해 말했죠. 지연은 이러한 흥분과 격앙된 감정을 억누르고, 보다 나은 존재를 향해 계속해서 기다리는 일과 연결된다고 볼 수 있어요. 즉시 무엇인가를 해결하고 싶은 조급함을 떨쳐 내고, 존재를 성숙시키는 일을 향해 나아가는 것. 그것이 지연시키는 일이죠.

S: 그럼 아름다운 존재이기 위해서는 조급하지 말고, 성숙해야 하고 그러한 과정에 또 차이를 발생시켜야 한다는 말씀이시죠?

T: 아름다운 존재가 되려면, 우선 아름다움의 형식을 따라야 하겠죠. 역설적이지만 멀어져 가는 것이자, 다 이해되지 않음의 매력이 반드시 있어야 할 것입니다. 이는 고통을 승화시키는 과정에서 획득할 수 있는 타자적인 측면이라고 할 수 있어요. 계속해서 복수적 단수이기 위해 차이를 발생시켜야 하고요. 그럼에도 성숙을 향해 가고, 조급해하지 않는 기다림을 지속하는 '과정체'가 되어야 하지요. 이러한 지연 속에서 존재는 계속 아름답게 생성될 수 있습니다. 이는 결코 명사형으로 끝날 수는 없어요.

S: '과정체'라니요? '명사형으로 끝날 수 없음'은 또 무슨 의미죠? 계속 모르는 개념들이 쏟아지네요.

T: 앞에서 아름다움은 멀어지는 것 안에 머문다고 했죠. 그렇다면 아름다움은 움직이는 것일까요? 멈춰 있을까요?

S: 당연히 움직이겠죠!

T: 맞아요. 아름다움은 유동하죠. 최고의 지휘자 중 한 명인 '레너드

번스타인'은 '음악은 계속 움직이는 방식에 있다'[33]라고 말하기도 했지요. 질 들뢰즈는 '노마드'라는 개념으로 설명하기도 했고요. 아무튼 아름다움은 유목민처럼 계속해서 이동한다는 뜻이죠. 그렇다면 우리는 어떻게 해야 할까요? 아름다운 존재가 되고 싶다면요.

S: 아름다움이 움직이듯이, 우리도 유동해야 한다고 말해야겠네요.

T: 그렇죠. '과정체'라는 것은 그러한 움직임 속에 있는 몸, 즉 유동하는 존재의 형식을 말해요. 아름다움이 헤테로토피아로 출몰하기에, 계속해서 기다리겠지만, 그곳을 새롭게 찾아내기 위해서는 고착될 수 없으며 이동해야 하죠. 유목민처럼 오직 유동하는 존재일 때만 아름다움과 만날 수 있지요. 그래서 명사형은 안되는 것이에요. 명사는 문장의 형식에서 끝나 버린 것, 즉 이해된 상태로의 종결을 의미하기에 그렇죠. '이해된 것에 아름다움이 없다'라는 것은 이미 배웠고요. 따라서 아름다움은 오직 동사형으로, 그것도 '수행 동사'[34]형으로만 표현될 수 있어요.

S: 수행 동사라니요?

T: 무엇인가를 계속하고 있는 형태를 나타낸다고 보면 돼요. 계속해서 기다리고 있는 상태, 즉 지속적으로 유동하며 차이를 발생시키는 순간을 가리키는 것이죠. 멀어지는 것을 향해, 결코 조급

33 "What does music mean?", Young People's Concert(레너드 번스타인 청소년 음악회 시리즈), CBS-TV, 1958년 1월 18일 방영.

34 롤랑 바르트, 『텍스트의 즐거움』, 김희영 옮김, 동문선, 2002.

해하지 않고 지연시키며, 성숙하기를 기다리는 일과 같아요. 이는 진리의 도착과 멀어짐과 관련한 모든 사건을 대하는 우리의 태도와 같다고 하겠죠. 요약하자면, 결국 '계속하는 일'입니다.

영화 명대사로
읽는 미학

"그게 꼭 필수적이니, 보통 아이처럼 걸을 수는 없니?"

영화 「빌리 엘리어트」(2001)는 이룰 수 없는 꿈을 향해 고군분투하는 소년의 이야기입니다. 영국 탄광촌에 살고 있는 '빌리'는 아버지의 권유로 강해지면서 돈도 벌 수 있는 권투를 배웁니다. 체육관을 드나들며 재미없는 운동을 배우던 중에, 한쪽에서 이루어지는 발레 수업에 호기심을 품습니다. 어느새 그 매력에 빠져든 빌리는 자신도 모르게 여자아이의 발레 동작을 따라 합니다. '윌킨슨 부인'은 그의 재능을 알아보고 아무런 대가 없이 발레를 배우게 해 주죠.

그러던 어느 날, 탄광이 폐쇄되고 광부인 아버지는 곤경에 빠지고 맙니다. 설상가상으로 빌리가 하라는 권투는 하지 않고 발레를 배우고 있다는 사실을 알게 되죠. 발레는 여자애들이나 하는 짓이라 생각하는 아버지는 극렬히 반대하고, 빌리는 더 이상 체육관에 나가지 못해요. 암울한 상황에서 가정형편은 극복될 기미 없이 피폐해져만 갑니다. 결국 돈이 없어 난방마저 할 수 없게 되자, 집에 있던 피아노를 부숴서 땔감으로 쓰기까지 합니다.

엄마의 흔적이 남은 피아노가 타들어 가는 것에, 빌리는 견디지 못하고 폭발합니다. 극단적인 분노를 춤으로 승화시킨 모습에 마침

내 아버지는 그의 꿈을 받아들이죠. 아버지는 이제 아들을 위한 존재로 다시 태어납니다. 파업을 이어 오던 동료들로부터 배신자라는 낙인이 찍힘에도 그는 빌리를 위해 출근을 강행하지요. 아버지의 온전한 희생 덕분에 빌리는 비로소 자신의 꿈을 펼칠 수 있습니다.

'보통 아이처럼 걸을 수는 없니?'라는 대사는 발레 대신 권투를 했으면 하는 아버지의 심경이 담긴 것입니다. 다수의 일반적인 삶을 살기를 원하는 아버지의 마음과 달리 빌리는 이렇게 응답합니다. '불길이 치솟고, 새처럼 날아오르는 순간'은 자신도 어찌할 수 없다고요. 이렇듯 아름다움을 품은 존재는 결코 현실에 순응할 수 없습니다. 어떠한 어려움과 고통 속에도 계속하며 차이를 생성하죠. 앞서 배운 내용과 연결하면 빌리의 기다림은 자신의 꿈을 향한 지연일 것입니다. 그의 발레에 대한 열정이 결국 '차이'를 만들고 마는 것이죠. 이로써 빌리는 차연적 존재로 자신을 완성하고야 맙니다.

아름다움에 머무는
낯선 생각

천 개의 고원 오르기

계속해서 유동하는 아름다움의 형식을 따르는 일은 쉽지 않습니다. 안온하게 정주하면서 자신을 지킬 수 있는 일이 아니기에 고통스럽겠지요. 천 개의 고원을 오르고 내려오기를 지속하는 가열찬 일이기도 합니다.

만약 6,000미터가 넘는 히말라야의 고원을 끝없이 오르내리는 일을 계속해야 한다면 어떤가요? 하나는커녕 오르기도 전에 포기하고 싶은 마음이 들지 않겠어요? 이처럼 철학적 사유의 모험을 극단적 수준까지 하는 일 역시 분명 힘들 수밖에 없습니다. 더군다나 유튜브, 넷플릭스, 각종 게임 등 우리를 유혹하는 즉발적 즐길 거리가 넘쳐나는 세상에서 말입니다.

하지만 사유의 고원을 하나씩 오르내리는 일에는 단순히 고통만 따르는 것은 아닙니다. 힘이 들 것이 분명함에도 도전하고 싶은 내면의 욕망이 없지 않죠. 빌리 엘리어트처럼 '몸에 전류가 흐르는 느낌'이나 '새처럼 날아오르는 순간'이 있기 때문입니다.

우리는 사유의 모험처럼 감당하기 어려운 도전을 통해 비로소 성장할 수 있습니다. 대가를 치르지 않고 얻는 쉬운 길은 결코 존재하지 않지요. 누가 알아주지 않아도 지난한 여정을 계속할 수 있는

용기. 그것이 기다림 속에서 차연적 존재로 남는 단 하나의 방법이 아닐까요?

마르셀 뒤샹의 차연적 삶

예술가로서 고정되기를 거부한 마르셀 뒤샹. 그는 이미 만들어져 있는 대상도 새로운 의미를 발견한다면 아름다울 수 있다는 가능성을 열어 주었습니다. 레디메이드라는 낯선 기획은 충격적이었죠. '양변기'를 '샘'이라고 적고, 거기에 '머트'라는 뜬금없는 이름으로 서명한 일은 전적으로 새로운 사건을 가져왔습니다. 그는 형태보다 의미를 새롭게 발견하는 '개념 미술'을 열어젖혔죠. 이는 뒤샹의 끝없는 노마디즘이 만들어 낸 예술의 '차연'적 길이기도 했습니다.

> "나는 나의 취향이 굳어지는 것을 피하기 위해 부단히
> 나 자신을 부정하고자 애썼다." —마르셀 뒤샹

뒤샹은 최고의 자리에서 또다시 유동하며 창조적 가능성을 모색했습니다. 성적 정체성도 주어진 것이 아니라며 과감히 '로즈 셀라비'로 변신했지요. 이는 남성과 여성이라는 단수를 넘어 존재의 복수성을 획득하는 일이기도 했습니다. 그는 아름다움의 낯선 결을 생성하고 계속 변신해 갔으며 성공에 안주하지 않았습니다.

기존의 미의 개념을 해체하는 실험을 죽는 순간까지 그치지 않았던 뒤샹. 그는 치열한 삶 안에서 과업을 계속 '수행'하는 한 항상 새

로움일 수 있었습니다. 관성을 부수는 낯설고도 친숙한 스타일의 창조는 일상을 전혀 다르게 볼 수 있도록 새로운 시선을 열어 주었죠. 그 과정에서 그는 예술의 안과 밖에서 스스로 아름다운 작품이 될 수 있었습니다.

생각 나누기

▼

1. 당신에게 유튜브, 게임, OTT를 능가하는 즐거움을 주는 것이 있다면 그것은 무엇인가요?
2. 쉽고 편하게 시작할 수 있으나, 다하고 나면 허무한 일이 있습니다. 반대로 시작할 때 두렵거나 하기 싫지만, 끝마친 후에 충만한 기쁨을 주는 일도 있습니다. 각각 어떤 사례가 있을지 구체적 경험을 말해 봅시다.
3. 빌리처럼 '몸에 전류가 흐르고, 새처럼 날아올랐던 순간'이 있다면 언제였나요?

16. 인생은 B와 D 사이?

—능동적 허무를 향한 지향성

S: 우리가 바람이나 강물도 아닌데, 계속해서 이동해야 한다면 너무 힘들고 어지러운 건 아닌가요?

T: 네, 유동하는 삶은 분명 힘들고 어려워요. 그 반대로 정주하고 고착되는 삶 역시 쉬운 것은 아니죠. 우리는 불완전한 존재로 시공간에 던져졌기에 여러 어려움 가운데에 있는 것도 사실이에요. '사르트르'라는 철학자는 삶의 부조리함에도 불구하고 현실을 수동적으로 받아들이지 말라고 하죠. '인생은 B와 D 사이의 C이다'라고 하며, 지금 할 수 있는 것을 '선택'하라고 요구해요. 이는 표면적으로 해석하면 뻔한 말 같지만 그렇지 않아요. 왜냐하면 그가 말하는 선택은 물건을 사고, 밥을 먹는 식의 일상적 지점이 아니기 때문이에요.

S: 선택이라고 하셨으니 C는 'Choice'를 말하는 거겠죠? 그럼 B와 D는 뭐죠? 그리고 왜 그러한 선택이 어렵다고 하는 건가요?

T: 참, 제가 설명을 빠트렸죠. B는 Birth, D는 Death를 말해요. 우리

는 유한한 존재이기에 시작되었다는 것은, 곧 죽음이라는 끝을 향해 갈 수밖에 없음을 의미해요. 동시에 안타깝게도 우리에게 B와 D는 결코 선택할 수 있는 것이 아니죠. 그렇다면 만약 C가 없다고 생각해 보세요. 남은 것은 직선 경로로 죽어 갈밖에 없겠지요. 너무 공허할 수밖에 없는 결론이나 그럼에도 수동적 허무감에 매몰되지 않는 것이 중요해요. 서늘한 진실 가운데서도 다시 삶을 향해 기투하는 일이 선택의 진정한 의미라 할 수 있어요. 그러한 능동적 삶만이 우리에게 허락된 유일한 가능성으로 남은 'Choice'라 할 수 있지요. 이 선택이 왜 평범할 수 없는가 하면, 앞서 질문했던 유동하는 삶과 직결되기 때문입니다.

S: 힘들고 어려운데 왜 유동하는 삶을 살아야 하는지와 직결된다는 말씀이시죠?

T: 네, 그것이 바로 선택한다는 의미이기 때문이에요. 멀어져 가는 아름다움을 감각하고, 진리를 향한 주체이기 위한 노마드적 삶의 지속적 영위. 이는 결코 쉽게 선택할 수 없으며, 동시에 계속해서 결단해야 하는 힘든 일이기도 하죠. 왜냐하면 인간은 결코 완벽한 존재가 아닐뿐더러 나약하고 패배하는 순간을 맞이하기 때문이에요. 사뮈엘 베케트의 말처럼 단지 '더 낫게 실패'할 수 있는 것이지요. 이처럼 실존적 어려움에도 불구하고, 고통 가운데 머무는 것을 선택하는 'Choice'는 결코 쉬울 수 없습니다.

S: 그럼 선생님의 말은 사뮈엘 베케트의 말처럼 어차피 '실패'할 수밖에 없다는 뜻이잖아요. 그런데 왜 성공하지도 못할 일에 고통

아름다움이 너를 구원할 때

받고 힘들어야 하는 건가요?

T: 쉽게 납득되지 않지요? 우선 단적으로 말한다면, 우리 존재와 삶을 포기할 수 없기 때문이죠. 동시에 진정으로 사랑하고, 사랑받는 삶을 살기 위함이기도 하지요. 인간의 근원적 욕망 중 하나가 누군가에게 사랑받고 싶어 하는 감정이라는 건 결코 부정할 수 없잖아요? '신·정의·사랑·아름다움'을 앞서 공부했듯이 진정한 사랑이 있다면 정의와 아름다움도 가능하다고 할 수 있어요. 그리고 인류의 고전인 성경을 보면 신의 본질이 '사랑이시라'라고 했어요. 한번 정리해 볼까요? 진리와 사랑 없이 살 수 없는 존재인 우리는 실패하더라도, 고통받더라도 그럼에도 불구하고 궁극적 지점인 사랑과 아름다움을 향해야 하는 것이죠. 이는 결코 의무가 아니에요. 오히려 욕망에 더 가깝습니다.

S: 고통받고 힘들 수도 있는데, 의무라기보다 욕망이라니요? 잘 납득되지 않는데요.

T: 이 부분은 설명하기가 조금 난감한데 예를 한번 들어 보죠. '무라카미 하루키'라는 소설가가 있어요. 그는 매일 오전에 다섯 시간의 글쓰기와 오후에는 10km 달리기를 한다고 하죠. 어떤가요? 이런 일과를 매일 치러 내야 한다면요. 고통스럽지 않겠어요? 그런데 이상한 것은 작가가 자신의 책[35]에도 언급하듯이, 자기 과업을 전혀 고통스럽지 않은 것으로 표현한다는 거예요. 우리의

35 무라카미 하루키, 『달리기를 말할 때 내가 하고 싶은 이야기』, 임홍빈 옮김, 문학사상, 2009.

16. 인생은 B와 D 사이?−능동적 허무를 향한 지향성

선입견과는 좀 다르죠? 물론 그가 매일 반복하는 과업이 쉽다고 말하는 것은 결코 아니에요. 작가로서 새로운 작품을 창작할 때의 고통은 쉽게 가늠하기 어려운 것이지요. 또한 숨이 턱까지 차오르는 순간에도 계속해서 뛰는 일 역시 분명 육체적으로 어려운 일입니다. 그럼에도 불구하고 하루도 빠짐없이 자신의 과업을 신성한 의무처럼 계속할 수 있는 이유는 무엇일까요?

S: 그러한 고통 속에도, 어떤 기쁨이 있어야만 할 것 같은데요.

T: 네, 맞습니다. 예를 들면, 마라토너가 달리기를 할 때 느끼는 육체적 한계의 순간, 몸에서 분비되는 베타 엔돌핀은 진통제의 수십 배의 효과를 낸다고 하죠. 마약을 투약했을 때의 의식 상태와 유사해서 고통 속에도 계속 뛸 수 있다고 합니다. 이를 '러너스 하이'라고도 하는데, 글쓰기도 달리기와 비슷한 부분이 있어요. 글이 막혀 힘들어하다 이상한 영감을 받아 글이 다시 써질 때, 말할 수 없는 기쁨을 느끼게 되죠. 이것이 지속하는 과업에 도래하는 욕망이며, 극단적 카타르시스라 할 수 있지요.

S: 그렇다면 선생님께서는 무엇이든 계속하기만 하면 이것을 느낄 수 있다고 말씀하시는 건지요? 그리고 자신의 과업을 지속함이 존재의 성숙과 어떻게 관련이 되나요?

T: 네, 그렇다고 아무것이나 계속한다고 되는 것은 결코 아닙니다. 선택이 평범하다고 하지 않았잖아요. 진정한 선택의 조건이란 이렇게 말할 수 있어요. 우선 계속해서 지향할 수 있는 것이어야 해요. 다른 식으로 표현하자면 거대한 적과 맞닥뜨려야 하는 것

이지요. 적이 너무 평범하고 쉽다면 금방 파악되고 나의 승리로 끝나고 말 테니까요. 이는 다 이해되면 매력적이지 않다는 말과 같아요. 지속하는 과업이 되려면, 아이러니하게도 적이 무지 강해야 하지요. 위대한 적과 싸울 때만 존재는 성숙한다고 말할 수 있어요. 니체는 '위대한 적과 만나라'라고 말하기도 했지요.

S: 그럼, 적이 강해야 하는 이유는 이해된 것 같아요. 그런데 선생님께서 자주 하시는 표현 중 '지향한다' 혹은 '향한다'라는 것은 정확히 어떤 의미인가요?

T: 사실 기다렸던 질문이에요. 미세한 차이를 발견해 나가는 것이 아름다움에 다가가는 중요한 지점이라고 말했는데 질문이 점점 세밀해지네요. 이를 설명해 보자면요, 지향성은 진리, 사랑, 아름다움과 같은 절대적 수준에 다가갈 때, 유한적 존재인 우리가 택할 수 있는 최선의 형식이라 할 수 있어요. 앞서 언급했듯 '신·정의·사랑·아름다움'은 소유할 수 없고 그렇기에, 다가갈 수밖에 없지요. 그런데 진리의 형식은 끊임없이 유동합니다. 그렇다면 계속해서 머무르려 하거나, 혹 밀려난다고 하더라도 결국 그곳을 지향하는 일밖에는 우리가 할 수 있는 것이 없겠지요. 만약 멀어져 가는 진리의 뒷모습을 포착할 수 있다면, 그 지점을 어루만지는 정도가 할 수 있는 최선은 아닐까요?

S: 멀어지는 아름다움을 '어루만진다'라고 한다면, 이미 허공 어딘가로 사라져 가는 것을 향한 애틋한 감정 같은 건가요?

T: 그렇죠. 진리와 아름다움은 갖고 싶지만 가질 수 없고, 갖는다고

하는 순간 그 빛을 잃어버리는 멀어짐 안에 있기 때문이죠. 차가운 현실을 받아들이는 성숙한 기다림의 모습이 어루만짐이라고 할 수 있어요. 이는 우리의 유한한 삶 그 자체입니다. 우리는 매 순간 자신으로부터 분리되며, 계속해서 멀어져 가고 있는 존재 잖아요?

S: 매 순간 내가 나로부터 분리된다고요?

T: 네, 우리 몸의 세포 하나는 매일 1,000개 이상의 DNA의 손상을 겪으면서 다시 생성됩니다. 엄청난 규모의 세포가 매일 죽고 새롭게 탄생하는 걸 감안하면, 나로부터 분리되고 다시 내가 되는 일은 매일 천문학적 숫자로 반복됩니다. 신체의 모든 세포 역시 6개월이면 완전히 소멸하고 새로 태어난다고 하죠. 그러나 이와 달리 우리의 의식은 자신을 계속 동일한 존재로 파악하기 쉬워요. 단 하루 동안에도 엄청난 신체적 변화를 겪음에도 이를 제대로 감각하기보다는 결코 죽지 않을 것처럼 하루를 살지요. 그러나 우리는 매 순간 자신으로부터 분리되며 다시 연결되는 단속적 존재일 뿐입니다. 지금까지의 이야기를 짧게 정리해 보면 '나는 나로부터 멀어져 가며 내가 된다' 혹은 '내가 아닌 것으로부터 다시 내가 된다'라는 문장으로 쓸 수 있을 거예요.

S: '나로부터 멀어지기에 내가 된다' 혹은 '내가 아닌 것이 내가 된다'…? 뭔가 아리송한 문장이네요.

T: 그렇죠. 하지만 이는 아름다움을 여태껏 공부한 우리라면 충분히 이해할 수 있는 문장입니다. 논의를 계속 이어 가면, 우리는

아름다움이 너를 구원할 때

자신으로부터 멀어져 가며 유동하고 있음에도 지금의 동일한 모습이 영원히 이어질 것처럼 느끼며 일상을 영위합니다. 그러나 아름다움, 진리, 사랑은 우리가 우리에게 멀어져 가고 있다는 진실을 깨우쳐 줘요. 메멘토 모리, 즉 시시각각 죽어 가고 있다는 사실을 진정으로 감각할 수 있게 만들지요. 우리는 유한성 안에서 죽어감을 부정적으로만 받아들이면 안 됩니다. 오직 죽음 안에서 멀어져 가며 또 다른 내가 될 수 있는, 새로운 가능성도 열리기 때문이에요.

S: '멀어져 가며 또 다른 내가 된다'라니, 멋진 말 같은데 혹시 좀 더 설명해 주실 수 있을까요?

T: 사실 이 질문은 앞서 배운 미학적 내용을 포괄하는 것일 수 있죠. 어떻게 하면 미학적 존재가 될 수 있는지, 묻는 물음이기도 하고요. 이 질문에 답하기 전에 니체의 문장을 소개하고 싶어요. '춤추는 별을 낳기 위해, 혼돈을 품어야 한다'[36]라는 문장인데 어떤가요? 느낌이 좀 오나요?

S: 무슨 말씀인지 잘 모르겠어요.

T: 혼돈은 다 알 수 없는 것, 즉 이해될 수 없으며 나에게 속한 것이 아닌, 타자적인 것이죠. 그렇다면 혼돈은 앞서 이야기한 어떤 단어와 비슷하게 느껴지나요?

S: 이해될 수 없고, 내 소유가 아니니까, 아름다움의 부정성과 같은

36 니체, 『차라투스트라는 이렇게 말했다』.

것이 아닐까요?

T: 네, 맞습니다. 아름다움은 다 해석될 수 없는 타자성 그 자체예요. 무한하며 영원하기도 한, 진리의 형식이기도 하지요. 유한한 존재인 우리는 단지 찰나의 순간, 이것을 경험할 뿐이죠.

S: 그런데 어떻게 '품을 수' 있나요?

T: 진리는 소유될 수 없다고 했던 것 기억하고 있지요. 그렇다면 이렇게 표현할 수도 있어요. 소유함 없이 소유하는 것, 그것이 품는 것이라고요.

S: '소유함 없이 소유'하는 것이라니요?

T: 그럼 예를 들어 보죠. 엄마의 뱃속에 있었을 때를 한번 상상해 봅시다. 어머니는 우리가 어떤 존재인지, 어떤 사람이 될 것인지, 혹은 어떤 질병이 있을지 등을 다 알고 우리를 품었을까요?

S: 당연히 아니겠죠. 모를 수밖에 없는 채로 임신했을 것 같아요.

T: 네, 소유함 없이 소유한다는 것은 이와 비슷하다고 생각하면 돼요. 우리가 누군가를 진정으로 사랑한다면, 그가 어떠한 존재인지 다 알지 못한 채로 그를 안아 줄 수 있고, 오직 그 사람을 위할 수도 있어요. 사랑은 그런 힘이 있죠. 타자성 안에서 누군가를 향하는 것. 그를 내가 원하는 방식으로 만드는 것이 아니라, 그가 그인 채로 남을 수 있도록 용인하는 모든 과정을 포함해요. 그것이 진정으로 품을 수 없는 채로 품는 것이라고 할 수 있어요.

S: 타자를 다 이해하지 못한 채, 그가 그일 수 있도록 품는 것. 완벽히 이해할 수는 없지만 아름답게 느껴지네요.

아름다움이 너를 구원할 때

T: 네, 오직 그 문장의 형식과 맞닿는 삶으로만 잉태될 수 있는 것이 '춤추는 별'이라 말할 수 있어요. 그렇다면 니체는 왜 단지 별이 아닌, '춤추는' 상태라는 수사를 덧붙였을까요?

S: 혹시 아름다움이 유동하기 때문일까요?

T: 맞습니다. 이미 알고 있듯이, '신·정의·사랑·아름다움'은 한 곳에 고착될 수 없어요. 따라서 진리의 형식 안에서 탄생한 별이라는 존재도 오직 유동하는 상태로 있어야 하는 것이죠.

S: 그렇다면 헤테로토피아로 계속해서 다시 찾을 수밖에 없겠네요.

T: 그렇죠. 그것이 실존 안에 머무르는 우리의 선택입니다. 계속 지속하는 과정체의 의무이자 특권이며, 욕망이기도 한 것이지요. 그동안 존재론적 결론에 이르기 위해 우리는 많은 이야기를 나누었네요.

S: 네, 이제 미학, 아름다움 등이 어렴풋이 이해되는 느낌이에요. 그런데 선생님, 이러한 아름다움에 대해 학교에서 가르치지 않잖아요. 계속 설명해 주신 진리나 사랑의 형태라든지 하는 것도 정말 중요한 인생의 문제인데도 배우지 않는 것 같아요. 대다수의 사람은 별 관심 없이 지내는 듯하거든요. 영화 「멜랑콜리아」의 보통 사람처럼 말이죠. 가만히 생각해 보니 아름다움을 아는 게 꼭 행복한 일만은 아니라는 생각도 들어요. 좀 외로울 것 같기도 해서요.

T: 네, 맞아요. 앞서 영화 「파벨만스」 설명했던 것 기억나죠? 거기서 어머니 미치가 예술을 이해한다는 것은 결국, 폐허가 된 장

소를 이해하는 것이며, 동시에 고독한 존재임을 스스로 납득하는 일이기도 함을 주인공이 영화를 연출하면서 깨달았다고 했잖아요. 진정한 진리와 아름다움을 안다는 것은 어쩌면 서늘한 일이기도 해요. 이것을 다 감당할 수 없는 채로, 온전히 감당해 내야 하거든요. 누가 알아주지도 않고, 그렇다고 돈이 되는 것도 아니고, 오히려 일상에 방해가 될 수도 있지요. 그럼에도 불구하고, 이를 감수하는 주체가 되는 힘들고 지난한 과정을 포기하면 안됩니다.

아름다움이 너를 구원할 때

영화 명대사로
읽는 미학

"지금은 캄캄하기만 할지 모르지만,
너는 빛 속에서 어른이 될 거야!"

「스즈메의 문단속」(2023)은 동일본 대지진을 모티브로 한 영화입니다. 폐허가 된 곳의 어떤 문으로부터 열리는 죽음은 지진의 형태로 사람들에게 나타납니다. '소타'는 대를 이어 그 문을 찾아다니며 봉인하고, 재앙을 막는 인물이지요. 주인공 '스즈메'가 폐허를 찾는 소타와 마주치면서 이야기는 시작됩니다.

　잠시 지나쳤지만 잊히지 않는 그를 다시 찾아 나서기 위해 스즈메는 폐허로 향합니다. 소타를 부르며 그곳을 돌아다니던 중 물 위에 있는 이상한 문을 발견하죠. 호기심에 문을 연 스즈메는 이 세계가 아닌, 죽음의 세계를 잠시 엿봅니다. 재앙이 갖가지 아름다운 형태로 펼쳐진 그곳은 문의 경계에서 나타났다가 순식간에 사라집니다. 또 스즈메가 재앙을 막는 말뚝이기도 한 '다이진'을 발로 차 버린 탓에, 자신도 모르게 재앙신인 '미미즈'를 풀어 주게 되죠. 어느새 고양이로 변신한 다이진은 도망쳐 버립니다.

　그 사이 소타는 강력한 하나의 힘으로 뿜어 나오는 미미즈를 찾아내고, 그들은 재앙의 통로를 닫는 데 온 힘을 다합니다. 힘들게 재

난을 막았다는 기쁨도 잠시, 풀려났던 다이진은 이상한 마법을 써 소타를 의자로 만들어 버립니다. 느닷없이 자기 모습을 잃어버리게 된 소타가 본래 자신을 되찾기 위해 다이진을 쫓고, 이 여정에 스즈메가 동행하며 그들의 서사는 이어집니다.

영화에서 재앙의 아름다움을 상징하는 '문'은 헤테로토피아로 열립니다. 매번 그곳을 찾아야 하는 소타와 스즈메. 그들은 아무도 알아주지 않지만, 모두를 위해 계속 그곳을 찾고 봉인합니다. 소타는 의자로 변해 버린 몸 때문에 힘든 상황임에도 다이진을 쫓는 동시에 자신의 과업 역시 묵묵히 수행합니다.

그러나 시간이 지날수록 소타는 자신으로부터 분리되기 시작합니다. 다이진이 그랬던 것처럼 그는 의자로 굳어 가며, 재앙을 걸어 잠그는 부적으로 변해 갑니다. 여기서 그가 봉인된 의자는 또 다른 상징을 품고 있어요. 스즈메의 유년 시절 엄마가 만들어 준 애착 의자이자, 대지진으로 죽은 엄마를 떠올리게 하는 유품이지요.

결국 소타가 죽어 가는 일과 엄마의 죽음, 그리고 사랑하는 이를 잃어 가는 사건의 연결고리는 그들을 불가능한 장소로 이끕니다. 점점 굳어 가는 그를, 오직 그녀만이 죽음으로부터 꺼내 오고자 합니다. 감당하기조차 어려운 일임에도 스즈메는 사랑으로 그 일을 감내하려 하죠. '소타 씨 없는 세상이 두려울 뿐인' 그녀는 그 외에는 무엇도 두렵지 않기 때문입니다.

맨 처음 인용된 대사는 재앙의 문이 열리고 그곳에서 스즈메가 유년 시절의 자신과 만난 상황에서 한 말입니다. '캄캄한 밤'을 견디

면 아침이 올 것이고, '빛과 함께 어른이 될 수 있다'라는 그녀의 말은 앞선 니체의 문장과도 같습니다. '춤추는 별을 낳으려면 혼돈을 품어야'만 하는 것이죠. 고통을 온전히 감당할 수 있게 하는 건 무엇보다 사랑일 것입니다. 진정 사랑하는 이가 없는 세상이 죽음보다 두려운 상태. 아름다운 사랑이란 이 정도의 강도를 가지기에, 우리가 계속해서 기다릴 수 있는 건 아닐까요?

아름다움에 머무는
낯선 생각

카오스적 시간

캄캄한 밤, 홀로 어둠을 견디는 일은 쉽지 않습니다. 두렵고 외롭고, 내면에 잠복해 있던 온갖 부정적 기운이 올라오기도 하지요. 그러나 우리는 카오스적 시간에 비로소 자신을 만나기도 합니다.

질서 잡히고, 바르게 정돈된 공간에 부재했던 무의식, 타자, 부정성은 끔찍한 시간에 만날 수 있기 때문입니다. 심연의 짙은 어둠을 딛고 솟구쳐 오르는 어떤 것은, 내가 보고 있는 것처럼 나를 바라보고 있습니다. 니체는 '그대가 오랫동안 심연을 들여다볼 때 심연 역시 그대를 들여다본다'라고 말하기도 했죠.

오직 중력의 악령을 이겨 낸 시간이 그를 전혀 다른 존재로 빚어냅니다. 서늘한 시간을 겪어 낸 사람만이 진정으로 웃을 수 있지요. 이는 달리 말하면 '아니오'라고 말할 수 없는 사람이, '네'라고 말할 수 없는 것과 같습니다. 왜냐하면 주인의 말에 복종할 수밖에 없는 노예는 싫어도 '네'밖에는 말할 수 없습니다. 그렇다면 그의 대답은 진짜 긍정은 아니지요. 따라서 앞서 언급한 '반항하는 인간'처럼 진짜 긍정은 오직 부정성 안에서 이루어질 수밖에 없는 것입니다. 니체는 이 과정을 '정신의 세 가지 변화'로 말하기도 했죠.

이미 작은 죽음을 맛본 존재는 더 이상 눈치를 보거나 기웃거리

지 않습니다. 누가 뭐라고 해도 자신의 춤을 출 뿐입니다. 무엇보다 자신을 사랑하며, 자기 속에 텅 빈 자리를 더 사랑할 수 있는 존재이죠. 그는 기다림 안에서 단 하나의 촛불을 꺼지지 않게 간직할 수 있습니다. 언젠가 그곳으로 도착할 빛을 무엇보다 기다리며 다시 한번 망각할 뿐입니다.

정신의 세 가지 변화와 능동적 허무

「정신의 세 가지 변화에 대해서」에서 니체는 낙타, 사자, 아이의 비유를 듭니다. 먼저 낙타는 '너는 해야 한다'(You should)에 매여 있는 존재입니다. 낙타가 진 무거운 짐은 자기 의지가 아니라, 주인의 명령에 의한 것이기에 아직 노예의 상태에 머물러 있죠. 하지만 어느 순간 낙타가 '난 최고로 많은 짐을 질 수 있어'라는 의지를 내보인다면, 그는 이제 무언가로 변신할 힘에의 의지가 충분한 상태입니다.

낙타는 광야 어딘가에서 자기를 지배하는 용과 마주합니다. 용의 비늘 곳곳에 '너는 해야 한다'가 찬란하게 빛나고 있죠. 그는 이제 주인의 짐이 아니라 자신의 짐을 지려 합니다. 더 이상 노예로서 광야를 걷고 싶지 않지요.

낙타는 오랜 기간 사막을 헤맨 힘과 의지로 마침내 용을 향해 돌진합니다. 오랜 전투 끝에 그는 엄청난 피를 뒤집어쓴 채, 자유를 획득하죠. 이제 낙타는 더 이상 낙타가 아닙니다. 그는 단 하나의 전사이자 사자의 정신을 획득한 존재로 변신했습니다.

강인한 용사가 되긴 했으나 그의 진화는 끝난 것은 아닙니다. 사

자는 여전히 중력의 악령에게 붙들려 있기 때문입니다. 사자의 정신인 '나는 원한다'(I will)라는 의지는 여전히 '주인으로부터의 자유'라는 안티테제에 머물러 있습니다. 그가 용과 싸우며 죽을 고비를 넘기고 자유를 획득하더라도 여전히 어딘가 부족한 이유입니다. 단지 주인의 명령을 거부하는 방식의 자유는 진정한 자유라 말할 수 없지요. 이 지점에서 그는 이전 존재인 낙타와 수동적 측면을 공유하고 있습니다.

또한 그가 중력의 악령에 붙들려 있는 이유가 하나 더 있습니다. 용과의 치열한 전투의 흔적으로 피를 뒤집어쓰고 있는 것이죠. 아직 몸을 씻지 못한 그는 경직되어 있으며, 분노가 식지 않았습니다. 검붉게 굳어 버린 피를 자기 몸에 피부처럼 두르고 있습니다. 주인의 피를 자기 몸에 묻혔다는 죄의식이 남아 있는 한, 창조하려는 자가 되는 일은 너무 무거울 따름입니다.

다시 한번 자신을 가볍게 만들 필요가 있습니다. 이를 위해서 우선 '망각'해야 합니다. 주인을 살해했다는 어떤 죄의식도 없는 '순진무구함' 속에서 아이는 새롭게 출발할 수 있죠. 힘들지만 레테의 강을 넘어, 자신의 변화 과정 모두를 '긍정'할 때 비로소 아이는 '최초의 움직임'을 시작합니다. 어두운 심연 어딘가로부터 중력의 악령을 끊어 내며 솟구쳐 오를 수 있죠. 아이는 독수리처럼 날아오르며 창공을 놀이하듯 비행합니다. 이는 '세계를 상실하며 자신을 되찾은' 무엇보다 즐거운 '유희'입니다.

그러나 아이가 되었다고 해서 모든 것이 끝나는 것은 아닙니다.

앞선 논의에서도 말했듯 창조하는 자의 수행적 순간은 소유할 수 있는 것이 아니기 때문입니다. 무라카미 하루키 작가의 사례에도 보듯 매일 쓰고, 달릴 뿐입니다. 그는 오직 쓰는 순간만 작가이며 뛰는 순간만 마라토너일 수 있지요. 그것이 롤랑 바르트가 말하는 '수행 동사'의 의미입니다.

창조하는 아이는 언제든지 사자 혹은 낙타로 전락할 수도 있습니다. 새롭게 시작하지 못할 때 그는 아름다운 장소에서 물러 나와야만 하죠. 텅 빈 그곳은 계속해서 머무는 일을 허락하지 않습니다. 망각하며 최초의 움직임을 시도하지 않을 때, 이카루스의 날개는 즉시 녹아 추락하고 말지요.

이는 '놀이'하지 못하고 중력의 악령에 다시 붙들리는 일입니다. '성스러운 긍정'은커녕 다시 불평하거나 이전의 존재처럼 주인 핑계를 댈 수도 있죠. 아이의 단계란 결코 '정신의 완성' 상태일 수 없습니다. 언제든 그보다 못한 상황에 빠질 수 있는 위험 안에서 존재할 뿐이죠. 우리는 아름다움의 구원은 오직 순간임을, 그 '능동적 허무'를 잊어서는 결코 안 될 것입니다.

"아이는 순진무구함이며 망각이고, 새로운 출발,
놀이, 스스로 도는 수레바퀴, 최초의 움직임이며,
성스러운 긍정이 아닌가. 그렇다.
창조라는 유희를 위해서는 형제들이여,

16. 인생은 B와 D 사이?—능동적 허무를 향한 지향성

성스러운 긍정이 필요하다.

이제 정신은 자신의 의지를 원하고

세계를 상실한 자는 이제 자신의 세계를 되찾는다.”

—『차라투스트라는 이렇게 말했다』

생각 나누기

1. 자신이 겪었던 가장 끔찍했던 일은 무엇이었나요?
2. 불가능한 꿈을 희망하는 일은 캄캄한 어둠 속에 있으나 혼돈을 품고 빛을 기다리는 차가운 열정이기도 합니다. 스즈메가 소타가 있는 죽음의 장소로 향하는 것처럼, 당신에게 어떤 불가능한 꿈이 있다면 무엇인가요?
3. 소유함 없이 소유한다는 말의 의미를 한번 이야기해 봅시다.

17. 미완성인 채로 남으라고요?

—무위의 공동체[37]

S: 그럼 선생님 말씀대로 '감당할 수 없는 것을 감당해야 한다'면, 차라리 모르는 게 더 낫지 않을까요? 「매트릭스」의 네오도 참 힘들었을 것 같거든요.

T: 역시 아름다움에 대한 이해가 깊어지니 또 다른 중요한 질문이 이어지는군요. 제가 소개하고 싶은 마지막 개념이 있어요. 이것과 함께 고민해 보죠. 바로 '미완성의 공동체' 혹은 '밝힐 수 없는 공동체'[38]라는 개념이에요.

S: 미완성? 밝힐 수 없다? 그게 무슨 의미죠?

T: 이는 장 뤽 낭시와 모리스 블랑쇼의 말인데요. 앞서 언급했던 아름다움의 형식을 공동체라는 지점에 적용해 보면 좋겠어요. 그럼 이를 제대로 이해하기 위해 한 단어씩 톺아보도록 할까요? 우

37 장 뤽 낭시, 『무위의 공동체』, 박준상 옮김, 그린비, 2022.

38 모리스 블랑쇼·장 뤽 낭시, 『밝힐 수 없는 공동체, 마주한 공동체』, 박준상 옮김, 문학과지성사, 2005.

선 미완성, 밝힐 수 없음의 의미를 최대한 아는 대로 이야기해 볼까요?

S: 네, 우선 '미완성'은요, 계속해서 완성되지 않는 상태라고 하면 될 것 같아요. 그리고 '밝힐 수 없음'은… 다 이해될 수 없는 아름다움과 연결되지 않을까요?

T: 아주 좋은 답변이에요. 미완성은 영화 「헤어질 결심」에서 서래의 대사와도 연결되는데 혹시 기억나나요?

S: 혹시 '미결사건으로 남고 싶다'라는 대사 말씀하시는 건가요?

T: 맞아요. 미결이라는 말 자체가 미완성이고 이러한 상태만이 사랑이 사랑인 채로 계속해서 남을 수 있는 형식이라고 했죠. 무엇이든 완성의 순간 사라져 가니 말이죠. 그리고 밝힐 수 없음은 다 이해되지 않음과 연결되겠고요. 그렇다면 두 형식의 공통점은 무엇일까요?

S: 이해되지 않고, 완성되면 사라지는 것이니까… 아름다움이자 진리의 존재 형태와 비슷한 것 같아요.

T: 그렇죠. 이는 사랑의 형식이기도 해요. 서로가 다 알 수 없는 채로 품어 주고, 또 상대가 그인 채로 무엇인가 할 수 있도록 응원하는. 그러면서도 우리라는 공동체로 묶이는 사건. 이것이 장 뤽 낭시와 모리스 블랑쇼가 말하는 공동체예요.

S: 그렇다면 이러한 공동체의 느낌은 뭔가 아무 사이에서나 가질 수 있는 건 아닌 것 같은데요?

T: 네, 맞아요. 이는 진정한 우정의 관계이기도 하죠. 사랑 안에서

서로를 격려하고, 각자의 독특한 면을 그대로 인정하되, 그럼에도 불구하고 사랑이라는 공동성 아래 지배되기도 하는 아름다움의 형식으로 말이죠. 학생이 말한 고독과 외로움은 오직 이러한 방식 안에서 위로받으며 사랑할 수 있어요. 물론 완벽한 해결은 없어요. 고독과 외로움은 우리 존재의 기본적 속성이기 때문이지요.

S: 그렇다면, 뭔가 이해되지 않는 것이 있는데요. 각자의 독특한 지점은 보통 독자적(단독적)이고 다른 사람과는 타협되기 힘든 지점이잖아요. 그런데 어떻게 이런 상태로 '공동성 아래 지배' 당할 수 있다고 말씀하시는 건가요?

T: 아주 좋은 지적입니다. 매우 역설적이죠, 아이러니 그 자체이기도 하고요. 그러나 진정한 사랑은 양면 모두를 품어요. 도무지 품을 수 없는 채로 말이죠. 이는 앞서 엄마가 뱃속의 태아를 다 모르는 채로 안는 것과 같아요. 다 이해할 수 없지만, 사랑하는 아이의 장래를 위해 모든 것을 감내하며 사랑하는 일이죠. 정리하자면, 진정한 사랑, 아름다움, 진리는 모든 모순을 넘어서며, 그들을 합일하게 해요. 그러나 동시에 절대적 순간은 너무도 찰나이기에 서늘함이 있을 수밖에 없어요.

S: 아름다움도 순간이잖아요?

T: 그렇죠. 그래서 공동체도 계속해서 새롭게 발견되어야 하는 것이지요.

S: 그러면 그 공동체는 어디에 있나요?

T: 이미 알고 있듯이, 헤테로토피아로 있을 수밖에 없어요. 예를 들어 볼까요? 공동체라고 하니까 사람이 많이 모여 있는 이미지부터 떠올릴 것 같은데요. 멀리 가기보다 둘의 관계, 즉 연인의 공동체부터 떠올리는 것이 좋겠어요. 물론 제가 말하는 관계는 일반적인 수준은 결코 아니에요. 단지 서로의 외로움을 달래거나 잊기 위한 수단이 아닌, 각자의 고독을 마주한 존재의 관계이기 때문이지요.

S: '고독을 마주한 존재의 관계'… 좀 더 이해하기 쉽게 설명해 주시겠어요?

T: 우선 외로움은 존재의 조건이죠. 누군가 곁에 있다고 해서 결코 해소될 수 없는 우리의 그림자 같은 것이기도 해요. 이를 감당하지 못하고 서로를 수단으로 삼으며 외롭지 않기 위해 발버둥치는 관계는 결코 사랑이라고 할 수 없어요. 그것은 그동안 얼마나 외로웠는지 확인하는 어린애의 투정에 불과하니까요. 각자의 고독을 감내하며 마주하는 것은 전혀 다른 일이죠. 이는 근원적 결핍을 이해하고, 스스로 감내하며 녹여 낸 시간과 함께 서로 이어지는 것을 말해요. 정리하면 외로움을 단수적이라고 한다면, 고독은 복수성이라고 할 수 있겠지요. 외로움만 남은 것이 아닌, 외로움을 견뎌 낸 승리의 서사와 함께 있는 존재라는 측면에서요. 덧붙이자면, 누구도 다른 사람 대신 죽어 줄 수 없듯이, 각자의 고통과 고독의 문제도 대신할 수 없어요. 자신만의 고유한 고통을 이겨 낸 승리의 시간이 전혀 없이 성급히 만남만 가진다면 외

로움밖에 남지 않습니다. 니체는 이를 '성급한 이웃사랑'[39]이라고 했죠. 정리하자면 자신의 내밀한 아픔과 마주한 시간을 통과한 주체만이, 진정 사랑할 준비가 되었다고 말할 수 있어요.

S: 그렇다면 공동체는 자신의 외로움을 달래는 곳이 아니라, 각자의 고독을 견딘 이들이 서로를 확인하는 곳이라는 말씀이죠? 그렇다면 이미 외로움이 어느 정도 해결되어 있다는 걸로 들리는데, 왜 공동체가 필요한 것이죠?

T: 좋은 질문입니다. 우선 이렇게 설명해 보죠. 각자의 외로움을 녹여 낸 시간은 각자의 고유한 '단독성'을 만들어 냅니다. 지문이나 홍채와 같이 자신만의 특별한 스타일, 문학적으로 말하자면 어떤 문체를 만드는 것이죠. 그러나 이것만으로는 부족합니다. 그 특별함을 알아보고, 적극적으로 환대해 줄 친구는 꼭 필요하지요. 우리는 홀로 살아갈 수 있는 존재가 아니니까요.

S: 그런 우정 어린 친구는 이미 있을 수 있는 것 아닌가요?

T: 여기서 말하는 우정[40]은 일반적 수준의 교우관계를 말하는 것이 아니에요. 각자성의 고독을 마주하는 일은 실은 각자의 죽음을 미리 마주하는 일과 다름없지요. 이러한 죽음을 앞질러 경험한 이들의 단독성은 아무나 알아볼 수 없는 고유한 것이며, 말 그대로 어쩌면 독단적일 수도 있어요.

39 니체, 『차라투스트라는 이렇게 말했다』.

40 모리스 블랑쇼, 『우정』, 류재화 옮김, 그린비, 2022.

17. 미완성인 채로 남으라고요?―무위의 공동체

S: 공동체 구성원이 '단독적' 아니, '독단적'일 수도 있다면 이들이 잘 어울릴 수 있을까요? 갑자기 걱정스럽네요.

T: 네, 맞아요. 독단적일 수 있는 단독성은 공동체라는 전체에 묶일 수 없다고 보는 것이 사실은 일반적인 논리겠지요. 전체성은 곧 지배하고 통합하려는 성질을 가지기에 일반적으로 공동체는 그러한 성격을 갖게 마련이겠지요. 그러나, 장 뤽 낭시가 이야기한 '미완성의 공동체'(무위의 공동체)는 이를 넘어섭니다. 그가 말하는 공동의 핵심은 지배 없는 지배이기 때문이지요. 앞서 「타르」라는 영화 기억나나요?

S: 네, 지휘자와 지배하는 것에 관한 얘기였죠.

T: 그렇죠. 지휘자는 우선 연주자의 고유성과 단독성을 인정하는 것에서 출발합니다. 동시에 그들이 악보와 지휘라는 지배에 응답하게 하고, 이로써 아름다운 하모니라는 지배 없는 지배로 나아가게 하는 중요한 역할을 하죠. 최고의 음악은 결코 제멋대로 소리를 내는 일이 아니며, 신성에 가까운 지배를 받들고 그 안에서 자신만의 음색을 내는 것이기 때문입니다. 이러한 아름다움의 순간이 바로 미완성의 공동체적 순간이라고 할 수 있어요.

S: '미완성의 공동체'적 순간이라니요. 그렇다면 이 결속도 결국 아름다움처럼 그 순간만 가능한 것이라는 말씀인가요?

T: 네, 그래요. 지배 없음의 지배는 결코 계속 지속될 수 없어요. 그것은 오직 사랑의 관계 안에서만 가능한 순간입니다. 무상함을 깨닫는 것, 오직 그 안에서 가능한 공동의 순간이지요. 아름다운

음악이 끝나고 나면 다시 그 연주를 하더라도 동일한 감정으로 들어갈 수 없죠. 앞서 우연히 음악을 듣고 위로받았던 사례가 기억나죠? 그곳으로 가는 일은 항상 헤테로토피아로 다시 찾아야 할 뿐이지요.

S: 네, 선생님께서 설명해 주신 공동체, 아름다움을 향한 주체, 사랑, 정의, 신성, 진리, 모두 가만히 멈춰 있는 것이 없다는 공통점이 있는 것 같아요. 그래서 이해가 된 듯하면서도, 아직은 제 머릿속에서 둥둥 떠다니는 상태예요.

T: 네, 마치 유동하는 노마드인 것이죠. 그렇다고 듣는 이의 마음의 안정을 위해 고정된 진리가 있다고 거짓말을 할 수는 없습니다. 진리의 형식인 모든 단어를 그것인 채로 받아들이고, 또 내보낼 수 있어야겠지요. 그것은 결코 소유될 수 없으니까요. 지휘자도 연주자도, 결국 최선을 다해 아름다운 음을 연주하는 순간만 그곳에 머물 수 있을 뿐이에요. 진정 사랑하는 관계와 신성의 도착 순간도 동일하고요. 서늘하지만 완성의 순간에 사라지고 마는 것이 아름다움이며, 진실을 차가운 그대로 품을 수 있을 때 진정한 어른이라고 말할 수 있겠죠.

영화 명대사로
읽는 미학

"자신의 감정에 충실할 권리가 있어."

「사랑의 시대」(2017)는 유럽 영화의 거장 토마스 빈터베르그 감독의 작품입니다. 건축가 '에릭'과 아내 '안나', 딸 '프레야'로 이루어진 가족이 대저택을 상속받습니다. 안나는 남편의 반대에도 혈연관계라는 좁은 형태가 아닌 다채로운 공동체를 꾸려 보자고 제안하죠. 결국 그녀의 뜻에 따라 그들은 친구를 하나둘씩 초청하고, 저택은 이내 사람들로 북적입니다.

매일같이 파티가 벌어지고, 온갖 이야기가 꽃피는 공동체. 각자 자신의 감정을 충실하게 표현하는 와중에서도 무언의 규칙이 지켜지는 생활로 만족스러운 나날이 이어집니다. 그러나 남편 에릭은 새 공동체에 적응하지 못하고 겉돌게 되는데, 이를 안나도 알지만 어찌할 수 없습니다.

결국 그는 허전함을 채워 줄 다른 상대를 찾고, 어떤 충격적인 사건을 딸 프레야가 목격하게 됩니다. 에릭은 어쩔 수 없이 안나에게 그 사실을 고백합니다. 보통 사람이라면 도저히 납득할 수 없을지 모르지만, 그녀는 '자기 감정에 충실할 권리'를 언급하죠. 안나는 낯선 여인을 공동체의 일원으로 받아들입니다.

다채로운 관계에서 생성되는 풍성한 대화와 활동이 마냥 만족스러울 줄 알았던 초기와 달리 이제 무언가 서걱대기 시작합니다. '각자 원하는 것에 충실하자'라는 목표가 결국 안나의 발목을 잡기 시작하죠. 그녀는 자신을 돌보지 않는 남편에게 불만을 품습니다. 결국 자신의 감정을 어찌할 수 없는 안나는 말수도 적어지고 피폐해집니다. 설상가상으로 직장에서도 돌이킬 수 없는 실수를 저지르고 말지요.

이를 더 이상 묵과할 수는 없었던 공동체 구성원들은 긴급히 회의를 소집합니다. 깨져 버린 관계를 회복하기 위한 수단으로 그들은 민주적 절차를 거치고자 하죠. 부부의 문제이기도 하기에 딸 프레야에게 의사를 묻습니다. 결국 그녀의 불행을 방치할 수 없다는 명목으로, 안나가 떠나는 것으로 결정지으며 공동체는 파국을 맞습니다.

영화의 대사처럼, 각자가 자신의 감정에 충실한 것은 표면적으로 좋은 일일 수 있습니다. 그러나 각자의 욕망보다 높음, 즉 타자를 향한 사랑과 아름다움의 지속적 생성 없이는 공동체의 존속이 불가능함을 영화는 보여 줍니다. 또한 연인 관계에서 가능한 부분이 공동체라는 우정의 관계에서는 대체될 수 없다는 것도 절실히 깨닫게 해 주죠.

68혁명 이후 세계 곳곳에서 공동체에 관한 많은 실험이 있었으나 결국 완벽한 공동체는 없었던 것도 이러한 이유이지 않을까 생각해 봅니다. 오직 '신·정의·사랑·아름다움'처럼 그 순간만 가능한, 찰나의 진리를 위해 기다리고 인내하는 일은 중요합니다. 이와 동시에 모

두가 고유성을 지닌 각자이자, 하나가 되는 순간을 위해 끊임없이 노력하는 일도 병행해야만 하지요. 그렇지 않다면 진정한 공동체는 불가능할 수밖에 없음을 영화는 가감 없이 보여 줍니다. 결국 멀어져 가는 것을 환대하는 아름다움의 형식 말고는 다른 방법은 없는 게 아닐까요?

아름다움이 너를 구원할 때

아름다움에 머무는
낯선 생각

우리 사이

'가족주의 없는 가족'이라는 낯선 공동체는 쉽지 않습니다. 역사상 수많은 공동의 관계들이 「사랑의 시대」처럼 결국 실패로 끝났듯이요. 각자의 단독성이 독단이 되지 않으며, 전체를 향하더라도 개별자의 고유성이 희생되지 않는 이상적 균형점을 찾는 일은 요원하기만 합니다.

결국 '우리 사이'[41]는 아름다움처럼 일시적으로만 가능한 신기루일 뿐일까요? 그렇지 않습니다. 힘들더라도 타자의 얼굴에 다가서는 '우리 함께'는 결코 포기될 수 없는 오래된 미래입니다.

계속 공부한 것처럼, 우리는 자기 속의 나 아닌 나, 둘의 관계로서 연인 간 사랑, 필리아(philia)로서 우정의 공동체 등 존재를 단수가 아닌 복수성으로 읽어 낼 수 있어야 하죠. 만약 '함께'라는 공동성을 포기하는 순간 우리는 단선적으로 죽어 가는 일 말고는 아무것도 할 수 없을 겁니다.

비록 상처 입고, 고통스럽겠지만 타자를 향해 다가가며, 환대하기까지의 여정을 지속해야 합니다. 그럼에도 불구하고, '우정'으로 함

41 에마뉘엘 레비나스, 『우리 사이』, 김성호 옮김, 그린비, 2019.

께 그곳을 향하는 일. 이는 오직 '더 낮게 실패'하는 일이며, 무위의
공동체의 핵심적 사유일 것입니다.

타자의 얼굴

'살해하지 말라'고 레비나스는 말합니다. 여기서 '살해'는 누군가를
물리적으로 죽이는 것을 의미하지 않습니다. 나를 반대해 내 안에서
융기하는 무의식적인 것에서부터, 가장 가까운 존재라 생각했던 가
족과 친구에 이르기까지 모든 타자적인 것을 외면하는 일이 곧 그가
말하는 살인이라 할 수 있죠.

　　과연 우리가 그들의 얼굴을 바라보며 진짜 자신의 이야기를 꺼
낼 수 있도록 한 적이 얼마나 될까요? 「사랑의 시대」에서 공동체가
깨졌던 일도 역시 안나가 에릭의 상황을 헤아리지 못한 것에서 시작
되었죠. 에릭은 처음 공동체를 시작하자고 할 때부터 반대했었고, 안
나는 공동체의 즐거움에 젖어 남편을 제대로 돌보지 않았습니다(영
화 후반부에서는 이와 반대로 에릭이 안나의 얼굴을 외면하며 그녀의 목
소리를 제대로 듣지 않죠). 결국 관계의 와해는 타자의 얼굴을 살해하
는 일에 있지 않을까요?

　　그러나 쉽게 시작하고 쉽게 끝내는 즉발적 관계가 대부분인 지
금의 현실에서 타자의 얼굴을 진심으로 환대하는 일은 쉽지 않습니
다. 나만 환대할 준비가 되었다고 해서 가능하지도 않고요. 결국 우
리는 크고 작은 살해를 반복하며 살아갈 뿐이죠. 레비나스의 말을 단
지 오래된 도덕적 명제라 치부하기에는 우리 일상에서 타자의 피가

흥건하게 흐르고 있습니다.

차이 없이 반복되는 관성적 관계에 균열이 필요합니다. 그것이 지금까지 우리가 공부하고 있는 문장에 '응답'하는 일이죠. 상대에게 고착된 '의미'를 부수고, '내 입속의 검은 혀'를 잘라 내는 사건이 도착해야 합니다. 이는 피를 묻히는 일인 동시에 붉게 물든 입을 닦아 내는 일이기도 하죠.

이상한 존재 사건은 의미론에서 존재론으로 이어지는 사유의 흐름과도 맞닿습니다. 고정된 실체나 의미를 상정하면 주체의 시선 앞에 타자는 잔인하게 살해될 뿐이죠. 오직 텅 비어 있는 존재만이 다른 이를 받아들일 수 있고, 다시 내보낼 수 있습니다.

선불교적으로 말하면, 의미화된 것은 다색이 칠해져 있는 상태와 같습니다. 이는 더 이상 다른 색을 칠할 수 없는 상태이죠. 물로 씻어 내어 무색으로 돌리는 과정 없이는 다른 색을 온전히 환대하기 어렵습니다. 이렇듯 우리가 공부하고 있는 미학적 존재론 역시 타자를 향해 열리는 존재가 되기 위한 여정일 수 있습니다. '신·정의·사랑·아름다움'이 타자성 그 자체이듯, 이를 품을 수 있는 텅 빈 존재가 되어 보는 일이지요. 오직 그 순간 텅 비었지만, 가득 찬 아름다움은 비로소 우리를 구원할 수 있습니다.

생각 나누기

1. 모두 각자의 외로움을 녹여 내는 시간이 필요하다고 할 때, 나라면 어떻게 그 시간을 견딜 수 있을지 이야기해 봅시다.
2. '성급한 이웃 사랑'과 관련된 경험이 있다면 구체적으로 말해 봅시다.
3. 서로의 내밀한 고독, 상처를 안아 줄 수 있는 당신의 진짜 이상형은 어떤 사람일지 글로 써 봅시다.

에필로그

사족이 되겠지만 마지막으로 드리고 싶은 말이 있습니다. 아름다움과 그것을 향한 존재가 되는 일은 진정한 사랑을 하는 것과 마찬가지로 쉽지 않을 것입니다. 부조리한 세상과 먹고사는 문제, 진심으로 사랑할 대상이 없다는 문제 등 온갖 어려움이 있을 테니까요.

그럼에도 결코 포기하지 말아 달라고 말씀드리고 싶어요. 세계 안에서 상처받고, 시스템 속에서 부속과 같은 존재로 환원되기도 하지만 앞서 언급한 '신·정의·사랑·진리'를 향해 산다는 것은 그 자체로 아름답기 때문입니다.

이 여정을 결코 포기할 수 없는 이유는 바로 이것이 유한한 존재를 벗어날 수 있는 유일한 길이기 때문이죠. 바깥에 있는 진리를 포기한다면 우리는 꽉 닫힌 존재가 될 뿐입니다. 실패하더라도 포기하지 않고 사랑 안에서 계속할 수 있기를 바랍니다. 오직 그곳을 향해 있는 주체만이 희망 없는 희망이며, 이것이 제가 말씀드릴 수 있는 전부입니다.

찾아보기

[ㄱ]

가족주의 없는 가족 193

각자성 187

겹침 142

경악 145

계산할 수 없는 85

고독한 존재 174

고전주의 88

고정불변 40, 49

곡선의 시간 62

공동체 183~194

　무위의 공동체 183, 188, 194

공명 124, 147

과정체 157~158, 173

관계 98, 125, 127, 129, 184, 186,
　188~189, 191, 193~195

관념 95, 126

관료제 134

관성적 75, 87, 91, 102, 122, 137,
　145, 195

교란 92, 97~98, 118

교환 관계 81, 87, 95, 121~122, 128

구체성 132

균열 73~75, 77, 92, 94~95, 97~98,
　100, 118, 122, 125, 145, 152, 195

극단적 47, 49~50, 55, 71, 75, 80, 89,
　96, 160, 162, 168

기다림 19, 65, 68~69, 140~144, 149,
　155, 157, 161, 163, 170, 179

기획투사(기투) 102, 109, 166

깨달음 73~74, 152

[ㄴ·ㄷ]

낭시, 장 뤽 80~81, 87, 183~184, 188

내맡겨져 있음 45, 118~119

높음 50~51, 53, 122, 125, 191

느닷없이 13, 28, 42, 69, 71, 82,
　　　97~98, 123, 135, 144~145, 176

능동성 118~119, 126, 142

능동적 허무주의 115

니체, 프리드리히 89, 107, 169, 171,
　　　173, 177~179, 187,

다름 89

다중 우주 84~85

단독성 187~188, 193

단속적 68, 88, 170

데리다, 자크 19, 38, 155

도가도 비상도 40

도스토예프스키 90

독단적 56, 187~188

독특함 25, 29

디스토피아 72

[ㄹ·ㅁ]

레비나스, 에마뉘엘 95, 130, 137,
　　　139, 194

레테의 강 64, 180

루쉰 132

매력 17, 22, 30~32, 37, 142, 154,
　　　157, 169

매혹 22, 27, 30, 35, 41, 69, 142

멀어지는 것 11, 15, 157~158

멀티 유니버스 75, 84

메멘토 모리 101, 105, 107, 110, 112,

118, 121, 131~132, 171

메타포 24, 29

멜랑콜리아 95~96

명사형 157~158

무상함 188

무의식 17, 31, 47, 64, 85, 98, 106,
 137~138, 141~142, 144~145, 178,
 194

미결사건 32, 62, 67, 184

미로 28~29, 137

미완성 183~184, 188

미학적 25, 31, 50, 57, 79, 88, 91,
 171, 195

[ㅂ]

바디우, 알랭 50, 138

바르트, 롤랑 110, 143~144, 181

바타유, 조르주 43, 100

바깥 18, 38, 55, 65, 70, 75~77,
 82~83, 91, 106, 111~112,
 114~116, 136~137, 142, 197

반항하는 인간 88, 178

밝힐 수 없음 183~184

번스타인, 레너드 158

베케트, 사뮈엘 130~131, 135, 140,
 166

변신 75, 77, 96~97, 102, 104, 163,
 179

변용 18, 45, 66

보편성 47, 54~55

보편적 49~50, 54~56, 79

　보편적 정의 79

복수성 141, 163, 186, 193

복수적 단수 141~142, 157

부재 22, 30, 57, 64, 66, 70, 106, 114,
　　　128~129, 144, 149, 178

부정성 5~6, 16~17, 19, 88, 102, 111,
　　　145, 171, 178

불가능 18~20, 55~56, 64, 69, 71,
　　　76, 82, 85, 87, 95, 107, 124, 126,
　　　131, 133, 138, 150, 152, 176, 182,
　　　191~192

불변 40~41

　고정불변 40, 49

불완전성 23, 67

불확정성 41, 48

블랑쇼, 모리스 82, 140, 183~184

비밀 13~14, 31, 65~66

비인격적 51

「빌리 엘리어트」 160, 162

빛의 이중성 48

[ㅅ]

사랑 12, 18, 21, 24~25, 30~37,
　　　40~44, 59~62, 64~66, 71, 75,
　　　80~81, 84~88, 91, 95~98,
　　　110~112, 125, 128~131, 137~138,
　　　140~142, 149, 153, 155~156, 167,
　　　169, 171~173, 176~177, 179,
　　　184~189, 191, 193, 195, 197

「사랑의 시대」 190, 193~194

사르트르, 장 폴 165

상대성 이론 115

상대적 49, 80~81

상대주의 50, 56, 125

생성 12, 19, 41~43, 46, 49, 66, 76,
 87~88, 100, 107, 136~138, 141,
 144, 156~157, 161, 163, 191

서늘한 진실 64, 109, 117, 166

선택 107, 120, 133, 165~166, 168,
 173

성급한 이웃사랑 187, 196

성숙 141, 143, 156~157, 159,
 168~170

성장 74, 141~142, 144~145, 155, 162

소유 12, 17~19, 36, 57, 65~66, 169,
 171~172, 181, 189

수동성 119, 126, 142

수동적 허무 166

수행 동사 158, 181

슈뢰딩거의 고양이 41, 43, 48

스필버그, 스티븐 13

승화 14, 16, 19, 54, 98, 145, 147,
 155~157, 160

신비 28, 31~32, 34, 36~38, 65~66,
 120, 138, 142

신성 45, 51, 53, 56, 59~60, 86,
 188~189

신성한 의무 168

실제성 132

실체 40~41, 65, 76, 102, 195

심리적 부착 17

[ㅇ]

아노말리 34, 37

「아노말리사」 34, 39, 66, 81

아도르노, 테오도어 33, 60

아름다움 11~12, 16~17, 19, 25~28, 31~33, 35~36, 41, 43, 53~54, 56~60, 66, 68~71, 75~82, 86~ 89, 98~101, 106, 111, 116, 118, 128~131, 145, 149, 156~158, 161~163, 167, 169~174, 184~185, 188~189, 191~193, 195

아리스토텔레스 79

아이러니 33, 38, 53, 57, 118, 131, 169, 185

아인슈타인, 알버트 115

아토피아(atopia) 149

아펙툼 143, 157

아프로디테 44, 152

양자역학 41

어루만짐 127, 147, 149, 169~170

여분 23, 25, 29, 60, 116

연금술 156

예술 작품 14

외로움 125, 185~187, 196

욕망 31, 42~43, 58, 76, 98, 149, 162, 167~168, 173, 191

우리 사이 41, 126, 193

우발적 43, 70, 74, 76, 83, 91

우연적 69~70, 76, 119

우정 125, 137, 184, 187, 191, 193

유동 27, 42, 107, 157~158, 162~163, 169, 171, 173, 189

유동하는 삶 165~166

유목민 158

유일무이 71, 91, 139

응답 52, 77, 88, 95, 104, 145,
 150~153, 188, 195

의지 18, 64, 70, 76, 107, 118~120,
 132~133, 136, 141, 179~180, 182

이데아 50

이분법 17, 119

이해 16~19, 21~23, 26, 28, 30~33,
 35~39, 43, 61, 70, 75~76, 79~82,
 128, 142~143, 151~153, 157~158,
 169~174, 184~186

인상파 27~28

인식 21~23, 26~28, 42, 82, 106, 128,
 142

일신우일신 142

[ㅈ]

자식성 130, 136~139

자유 47, 52, 70, 98, 119~120,
 179~180

장켈레비치, 블라디미르 111

재구성 97, 102, 112, 115, 118,
 121~122, 128, 142

재앙 175~176

적당한 관계 128

전체주의 47

『정신현상학』 16

정의 33, 50~51, 59~60, 79~81,
 85~87, 98, 114, 122, 128,
 130~131, 167, 169, 173, 189, 191,

195, 197

존재　54~55, 58~59, 62, 64~66,
　　72~73, 75, 77, 82~83, 85, 88~89,
　　92, 94~97, 100~102, 104~105,
　　107, 109~112, 115~116, 118~123,
　　131, 136~145, 149, 156~158,
　유한한 존재　64~65, 101, 105, 115,
　　131, 138, 166, 172, 197
　존재론적　59~60, 62, 70, 120, 173
　존재 사건　66, 85, 100, 102, 122,
　　195
　존재의 강도　131, 141, 149
　존재 형식　33, 59, 75, 131
주름　116, 127
주체　18, 70~71, 74~75, 81~83,
　　91, 95, 97~98, 100, 102, 116,

118~120, 122, 125, 128, 131~132,
　　135, 137, 140~141, 143, 145, 147,
　　152, 166, 174, 187, 189, 195, 197
　주체성　119
죽음　6, 14, 17, 94, 97, 100~102,
　　104~107, 109~116, 118, 120~122,
　　125, 131, 166, 171, 177, 187
　작은 죽음　100~101, 104~105, 125,
　　145, 178
중력의 악령　64, 178, 180~181
중첩　29, 42~43, 66, 127, 137
즉발적　143, 157, 162, 194
지배 없는 지배　53, 188
지연　62, 81, 115, 155~157, 159, 161
진리　11, 26, 28, 33, 35, 40~41,
　　45~47, 49~51, 53, 56, 58~59,

68~71, 74, 79~80, 82~83, 92, 98,
100, 131, 133, 140~141, 143, 149,
152, 159, 166~167, 169, 171~174,
185, 189, 191, 197
절대적 진리 50
진리를 품은 주체 74
진리 사건 83
진리의 정당성 48

[ㅊ·ㅋ·ㅌ]

차가운 열정 111, 118, 121, 130~131,
133, 135, 182
차연 144, 155, 163
차연적 존재 161, 163
차이 42~43, 81, 106, 118, 132, 136,
141, 151, 155~158, 161, 169, 195

춤추는 별 171, 173, 177
카뮈, 알베르 88
카타르시스 168
타자 31~32, 34~37, 47, 66, 73, 75,
87, 94~95, 97~98, 101, 116~117,
119, 121, 125~126, 135, 137~138,
143, 145, 150~151, 153, 172, 178,
191, 193~195
절대적 타자 9, 97, 101, 121
타자성 30, 37, 91, 116, 120, 122,
126, 132, 172, 195
타자성 안의 주체 132
타자적 70, 157, 171
탈주 76, 88
토피아 68

[ㅍ·ㅎ]

파악 25, 29~30, 38, 43, 47, 65, 76,
 131, 138, 156, 169~170

판단중지 91, 98, 122

포스트모더니즘 50

푸코, 미셸 68, 140

푼크툼 143~145, 154

프로이트, 지그문트 156

플라톤 50

피투 109

필리아 193

하이데거, 마르틴 59, 102, 109, 119

합리적 81, 145

합의 49, 53

해석되지 않는 여분 25, 29

지은이 **김요섭**

자신의 과업이 무엇일지 계속 고민해 온 사람. 여러 곳을 여행하고, 소설을 쓰고, 단편영화를 만들기도 했다. 그러는 와중에 인문 공동체를 시작하여 꾸준히 책을 읽었다. 삶의 경계를 계속 기웃거리던 일상에 큰 변화가 온 건, 코로나라는 재앙의 아름다움 때문이었다. 3년 넘게 매일 진행한 온라인 미학 수업. 덕분에 프랑스 철학의 매력적인 언어에 흠뻑 빠져들 수 있었다. 역병의 시기, 작은 죽음의 흔적이자 장소 없음을 헤맨 기억은 다만 글로 남았다. 현재 고등학교에서 아이들을 가르치고 있다. 근간으로 『미학을 묻는 당신에게』가 있다.

한 학기 한 권 읽기 02

아름다움이 너를 구원할 때 —아름다운 존재가 되는 미학 수업

초판1쇄 펴냄 2024년 03월 20일
초판3쇄 펴냄 2024년 09월 13일

지은이 김요섭
펴낸이 유재건
펴낸곳 (주)그린비출판사
주소 서울시 마포구 와우산로 180, 4층
대표전화 02-702-2717 | **팩스** 02-703-0272
홈페이지 www.greenbee.co.kr
원고투고 및 문의 editor@greenbee.co.kr

편집 이진희, 구세주, 민승환, 성채현 | **디자인** 이은솔, 박예은
물류유통 류경희 | **경영관리** 이선희

독자의 학문사변행學問思辨行을 돕는 든든한 가이드 _(주)그린비출판사

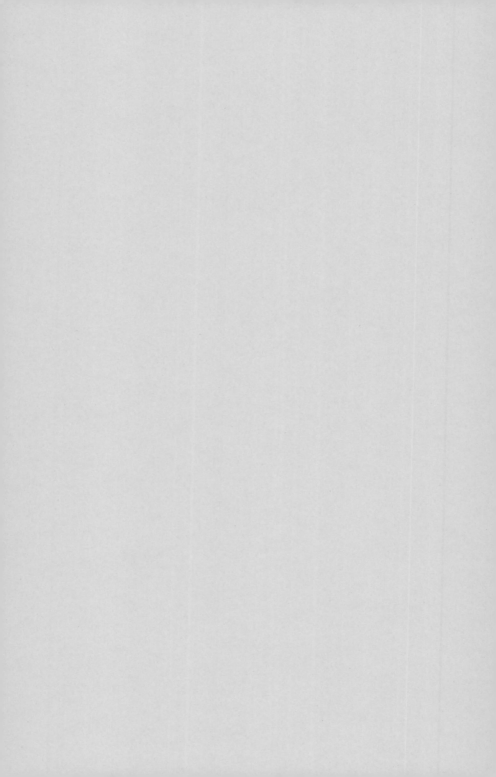